普通高等学校学前教育专业系列教材

声 乐

（第三版）

主　编　卢新予

副主编　孙梦薇　许　敏　赵艳娜

复旦大学出版社

内容提要

本书是在《声乐》第二版基础上修订而成。本教程分为两个部分，第一部分为声乐理论，对声乐中的基本问题，例如歌唱的呼吸、共鸣、语言及歌曲的艺术处理等进行了详细生动的解答；第二部分为声乐曲目，分为独唱歌曲、合唱歌曲、儿童歌曲，其中独唱歌曲部分又根据学生学习程度的不同分为初级、中级、高级三个层次，突出了分层教学的特点。曲目丰富、题材广泛，授课教师可根据学生自身条件和学习程度的不同选用合适的曲目。

第三版增加了微课，更加方便了师生的学习，读者可扫书上二维码或登录复旦学前云平台www.fudanxueqian.com在线观看。

本教材适合普通高等学校学前教育专业，对需要进行声乐培训的职前和职后的幼儿教师也有借鉴意义。

复旦学前云平台
数字化教学支持说明

为提高教学服务水平，促进课程立体化建设，复旦大学出版社学前教育分社建设了"复旦学前云平台"，为师生提供丰富的课程配套资源，可通过"电脑端"和"手机端"查看、获取。

🖥【电脑端】

电脑端资源包括 PPT 课件、电子教案、习题答案、课程大纲、音频、视频等内容。可登录"复旦学前云平台"www.fudanxueqian.com 浏览、下载。

Step 1 登录网站"复旦学前云平台"www.fudanxueqian.com，点击右上角"登录/注册"，使用手机号注册。

Step 2 在"搜索"栏输入相关书名，找到该书，点击进入。

Step 3 点击【配套资源】中的"下载"（首次使用需输入教师信息），即可下载。音频、视频内容可通过搜索该书【视听包】在线浏览。

【手机端】

PPT课件、音视频、阅读材料：用微信扫描书中二维码即可浏览。

 扫码浏览

【更多相关资源】

更多资源，如专家文章、活动设计案例、绘本阅读、环境创设、图书信息等，可关注"幼师宝"微信公众号，搜索、查阅。

平台技术支持热线：029-68518879。

"幼师宝"微信公众号

三版前言

　　学前教育专业主要以培养幼儿教师为主,声乐课乃艺术课程的重要组成,旨为提高幼儿教师艺术修养与艺术教学能力奠定基础。幼师声乐课教学的目的和任务不是培养歌唱家,而是经过全面系统的声乐训练,培养幼儿教师的艺术气质,提高幼儿教师的艺术教学能力和艺术修养,以更好地适应幼教改革与发展。本书就是以此为出发点编写而成。

　　全书分为两大部分:声乐理论部分和声乐曲目部分。第一部分对声乐的基本问题,例如歌唱的呼吸、共鸣、语言及歌唱的艺术处理等进行了详细生动的阐述。第二部分为声乐曲目部分,该部分由独唱歌曲、合唱歌曲和少量儿童歌曲精选组成,其中,独唱歌曲部分又分基础部分的初级、中级、高级和拓展部分,以突出统一要求、分层教学的目的。

　　编者本着严肃审慎的态度,参考了国内部分音乐院校的声乐教学大纲,充分考虑学前教育的专业性及课程分阶段实施的基本要求,融基础性、趣味性、师范性为一体,将理论、练声、歌曲巧妙结合。

　　本书第一版自2012年出版以来,一直受到广大学前教育专业师生的青睐,特别是在表述形式和选曲方面得到大家的一致认可。同时,在使用过程中,我们也听取了广大使用者的不少意见和建议,在二次改版中,我们接受了这些意见,对部分曲目进行了更新,同时增添了一些近年出现的优秀曲目。

　　本次改版,我们通过部分使用院校如郑州幼儿高等师范专科学校、中原科技学院、西亚斯学院等教师及学生的反馈,精选出极具代表性的声乐教学知识点进行视频讲解,同时适当加入了声乐、合唱及幼儿歌曲的教学与范唱视频,目的是方便教师教学,成为学生再学习的参考。

　　在此,感谢所有为本书付出辛勤劳动的人,但因时间和学识有限,疏漏之处在所难免,欢迎大家批评指正,希望读者在使用过程中提出宝贵意见和建议。

<div style="text-align: right;">
编　者

2021 年 5 月
</div>

目录 Contents

第一部分 声乐理论 ... 1

- 第一章 唱歌,你准备好了吗 ... 3
- 第二章 歌唱器官之一:呼吸器官 ... 10
- 第三章 歌唱器官之二:发声器官 ... 18
- 第四章 歌唱器官之三:共鸣器官 ... 24
- 第五章 歌唱器官之四:语言器官 ... 32
- 第六章 歌唱语言的表达 ... 39
- 第七章 歌唱的技巧 ... 48
- 第八章 歌唱的艺术表现 ... 53
- 第九章 歌唱的教学艺术(一) ... 57
- 第十章 歌唱的教学艺术(二) ... 63
- 第十一章 儿童合唱教学 ... 69

第二部分 声乐曲目 ... 79

第一章 独唱作品 ... 81

第一节 基础部分 ... 81

初 级

1. 长城谣 ... 81
2. 嘎达梅林 ... 82
3. 渔光曲 ... 82
4. 绣红旗 ... 84
5. 红豆词 ... 84
6. 南泥湾 ... 85
7. 可爱的一朵玫瑰花 ... 86
8. 故乡的小路 ... 87
9. 雁南飞 ... 88
10. 摇篮曲 ... 89
11. 茉莉花 ... 90
12. 红莓花儿开 ... 91
13. 草原夜色美 ... 93

14. 月之故乡 ·· 94

中　级

15. 为了谁 ·· 95
16. 映山红 ·· 96
17. 莫斯科郊外的晚上 ··· 97
18. 我爱你塞北的雪 ··· 98
19. 洪湖水浪打浪 ·· 99
20. 吐鲁番的葡萄熟了 ··· 101
21. 我的祖国 ·· 103
22. 唱支山歌给党听 ··· 104
23. 绒花 ··· 105
24. 长大后我就成了你 ··· 106
25. 母亲 ··· 107
26. 爱在天地间 ··· 108
27. 翻身农奴把歌唱 ··· 110
28. 望月 ··· 111
29. 阳光路上 ·· 113

高　级

30. 祖国之恋 ·· 115
31. 又唱浏阳河 ··· 116
32. 思恋 ··· 117
33. 一抹夕阳 ·· 118
34. 走进春天 ·· 119
35. 遍插茱萸少一人 ··· 121
36. 鸿雁 ··· 122
37. 长鼓敲起来 ··· 123
38. 乌苏里船歌 ··· 124
39. 军营飞来一只百灵 ··· 126
40. 眷恋 ··· 127
41. 相约在月圆时节 ··· 128
42. 丝绸之路 ·· 129
43. 母亲河，我喊你一声妈妈 ·· 130
44. 故乡雨 ·· 132
45. 乡音乡情 ·· 133
46. 我像雪花天上来 ··· 134
47. 跟你走 ·· 136
48. 玫瑰三愿 ·· 137
49. 芦花 ··· 138
50. 把一切献给党 ·· 139

51. 天路	140
52. 你是这样的人	141
53. 火把节的欢乐	143
54. 我属于中国	144
55. 大森林的早晨	146

 第二节　拓展部分 ········· 148
- 56. 高山流水 ········· 148
- 57. 梅花引 ········· 149
- 58. 共筑中国梦 ········· 150
- 59. 赛吾里麦 ········· 151
- 60. 亲吻祖国 ········· 152
- 61. 放风筝 ········· 153
- 62. 断桥遗梦 ········· 154
- 63. 千古绝唱 ········· 155
- 64. 梁祝新歌 ········· 156
- 65. 红旗颂 ········· 158
- 66. 美丽家园 ········· 159
- 67. 中国梦 ········· 161
- 68. 春天的芭蕾 ········· 162
- 69. 乡愁 ········· 165
- 70. 我爱你，中国 ········· 166
- 71. 我的江河水 ········· 167
- 72. 水姑娘 ········· 169
- 73. 山里女人喊太阳 ········· 171
- 74. 幸福山歌 ········· 173
- 75. 文成公主 ········· 174
- 76. 血里火里又还魂 ········· 175
- 77. 山寨素描 ········· 178

第二章　合唱作品 ········· 180
- 1. 国际歌 ········· 180
- 2. 中华人民共和国国歌 ········· 181
- 3. 飞来的花瓣 ········· 182
- 4. 踏雪寻梅 ········· 184
- 5. 茉莉花 ········· 187
- 6. 半个月亮爬上来 ········· 189
- 7. 山楂树 ········· 191
- 8. 玛依拉 ········· 193
- 9. 小天鹅 ········· 196

 10. 山童 ········· 198

 第三章 儿童歌曲精选 ········· 204
 1. 卖报歌 ········· 204
 2. 劳动最光荣 ········· 204
 3. 小老鼠捉迷藏 ········· 205
 4. 铃儿响叮当 ········· 205
 5. 爷爷为我打月饼 ········· 206
 6. 小伞儿带着我飞翔 ········· 206
 7. 剪羊毛 ········· 207
 8. 如果幸福你就拍拍手 ········· 208
 9. 平安夜 ········· 209
 10. 真善美的小世界 ········· 210

线上学习目录

（二维码）

 第一部分 声乐理论 ········· 1
 1. 唱歌，你准备好了吗 ········· 3
 2. 歌唱时音量大小与声音高低的区别 ········· 10
 3. 歌唱的发声器官 ········· 18
 4. 歌唱的共鸣器官 ········· 24
 5. 歌唱的语言器官 ········· 32

 第二部分 声乐曲目 ········· 79
 1. 长城谣 ········· 81
 2. 雁南飞 ········· 88
 3. 茉莉花 ········· 90
 4. 月之故乡 ········· 94
 5. 绒花 ········· 105
 6. 阳光路上 ········· 113
 7. 梅花引 ········· 149
 8. 剪羊毛 ········· 207

第一部分
声乐理论

第一章　唱歌，你准备好了吗

学习要点：
1. 唱歌的基本条件
2. 歌唱中声音的模仿
3. 歌唱的练习时间
4. 歌唱的姿势
5. 常见的嗓音疾病
6. 变声期的嗓音保护
7. 声带的保养

线上学习

学一学

一、学习唱歌要什么条件？

学习唱歌，作为一种基本的素质，你只要嗓音和听觉健全，都可以学习，但从专业学习的角度看，要具有一定的艺术水准，还需要一些基本的条件：

首先，是健康的声带。声带是发音的震源体，好的声带是产生优美音质的物质基础。如果声带受损或产生难以治愈的病变，是无法学习唱歌的。健康的声带呈珠白色，表面光滑，边缘齐整、笔直，未长有小结或息肉，两条声带在发音时闭合状态良好，活动自如。

其次，要有一个健康的身体。歌唱是人脑力与体力的结合，声乐学习是一个长期实践的过程，其中需要消耗大量的精力与体力。歌唱在发声时需要很大的肺活量以产生足够的气息，没有强壮的体魄是无法胜任的。因此，要想学习声乐，一定要多锻炼身体。

再次，要有敏锐的听觉。歌唱不仅是一种语言和声音艺术，它还是一种听觉艺术，演唱者需要用耳朵来把握自己的音准、辨别声音的好坏。从这个角度说，具有一双"音乐的耳朵"是学习唱歌的重要条件。听觉健全的人在生活中能分辨出各种声音，但有些人却分辨不出音乐里复杂多变的各种音高。因此，就出现听不准音、唱不准音的现象。然而，除了具有听觉缺陷的人，即人们所谓的"音盲"，音乐的听觉是可以训练的，我们可以通过不断欣赏音乐及通过系统学习乐理和视唱练耳来培养和提高自己的听觉能力。

另外，学习唱歌还有一个重要条件是要具有好的节奏感。我们唱的每一首歌曲都有着复杂而多变的节奏，歌曲的旋律是需要在规定的长短节奏时值中进行的。所以，良好的节奏感是学唱的必备条件。很多节奏感不强的人经常会在演唱中"掉板"，这就是对节奏把握不准而造成的。当然，节奏感一方面是个人对音乐旋律整体的感觉；另一方面，良好的节奏感也是可以通过音乐欣赏和视唱练耳的学习来逐步培养的。

最后，学习唱歌还有一个非常重要的方面，也是许多学习声乐的人经常忽略的问题，就是思考的能力。唱歌不仅需要用嘴、用情、用心，更需要用脑。学习声乐的过程是一个不断思考、分析、解决问题的过程。

不会思考只会盲目练习的人是不会得到根本性提高的。学唱的大部分时间是个体独自练习、体味、反思的实践过程,不会听、不会想就是一种对原有错误声音的无限重复,不会起到练习的效果。因此,在声乐学习中不断进行思考,使自身具备一种反思的能力是声乐学习的关键。

二、模仿别人的声音对吗?

唱歌的模仿是一个具有争议的问题,我们到底能不能在学习中去模仿一些声音?怎样去模仿一些声音?这是我们初学声乐者的一个重要问题。声乐是音响的听觉艺术,学习声乐首先离不开那些具体的、实实在在的歌唱的音响。假如我们脑子里没有对好的、正确的歌声的印象,没有树立一种正确的声音概念,是很难学唱出好听的声音的。在具体的声乐学习中我们能感受到,大部分的声乐教学都是模仿式的教唱方法,声乐老师在给学生做示范演唱的本身就是对学生进行模仿的暗示。长时期对某种声音的模仿,能够帮助初学者形成某种歌唱的习惯,学习者模仿力越强,模唱的效果也会越好。然而,模仿本身也并不是盲目的,它需要自身具有一种选择和鉴别能力。首先,要在模仿之前弄清自己声音的音区,即你自己的声音属于高、中、低的哪一类,要模仿近似于自己声部的声音。其次,要把自己已经学习的科学的发声方法(例如松弛的状态)在模唱中领会与体验,要多思考自己的声音和模唱的声音的区别在哪里,把"想"和"唱"结合起来,而不是一味模仿某种声音,不管自身有没有达到演唱这首歌曲的能力,去"撑"着唱、"挤"着唱。在科学的发声基础上去模仿,在模仿中比较,在比较中思考是模唱产生作用的关键所在。否则,模唱不但不会起到积极作用,反而会陷入僵硬的状态中使唱歌误入歧途。

三、每天练习多长时间合适?

声乐练习不同于器乐练习。器乐可以一连几个小时地练习,而声乐则有自己独特的练习规律。有些学习者急于在较短的时间内有所突破,就不顾疲劳,长时间练习,这是不可取的。另外,练习也不能随心所欲,不能自己想练什么就练什么,想怎么练就怎么练,必须使用合理有效的方法,每天练习时间要有一个定数,且时间不宜过长,通常初学者一天两次,每次40分钟左右,以后依据自身情况可逐渐递增,原则上,声乐练习要"少食多餐",不能让声带过度疲劳而失去应有的张力和音色。

四、唱歌要用什么姿势?

唱歌的姿势对声音有很重要的作用。"姿势是呼吸的源泉",没有正确的姿势,就不会获得深呼吸的有力支持。唱歌的基本姿势包括两种:站式和坐式。无论是站还是坐,身体都要保持正直、自然,不能左右摇晃。要挺胸收腹,不要耸肩驼背。站立时,两脚平行,与肩同宽,重心在脚跟上,感觉两脚抓地;坐着唱时,要坐在凳子的前三分之一处,不能坐满。最佳的演唱姿势是"松而不懈,紧而不僵"。在发声时,身体的前半部分与后半部分保持一种"前松后紧"的状态,胸部自然挺起,胸肌放松,如果胸部有紧张感,会影响发声的质量。而身体的后半部恰恰相反,由于脊柱的支撑作用,声音需要脊柱的直立。脊柱的挺拔直接影响到声音的"挺拔",上端颈椎要梗直,形成头部重量支撑的轴心。然而,需要注意的是,梗直不是僵硬,不能用力,而要感觉挺拔。

演唱时,要保持头部端正,脸部和颈部放松,下巴略收,面部表情随歌曲寓意而自然表露,眼睛平视,口形根据语言发声自然张合,一般比说话的口形有所夸张。

五、有哪些常见的嗓音疾病?

健康的声带,良好的嗓音对歌者来说如同生命般重要,再好的歌唱技术没有一副健康的嗓子也是徒劳。而今环境的污染、吸烟酗酒、嗓保健药品与抗生素的滥用,错误的发声方法、声带过度损耗等均可导致嗓音病。声带小结、声带麻痹、声带息肉等屡见不鲜且发病率呈上升趋势。目前一旦患上嗓音病多数人选

择保守的药物治疗,严重的如声带小结等则多会选择手术治疗。

1. 嗓音疾病一：声带息肉、小结

声带小结是发生在两片声带内侧交界处形成白色小凸起或半透明的对称性节样增生。声带息肉则多发于声带一侧,多为淡黄白色或粉红色的椭圆形肿物,它们妨碍声门闭合,从而导致声音嘶哑、失声。其诱因主要有以下几种：

第一,吸烟。唱歌对歌唱者有严格的要求,学习声乐者必须严格禁烟。因为香烟在燃烧过程中产生较高热量,具有高热量的烟雾被吸入时蒸发掉了声带表面的润滑剂。声带失去天然的保护就会变得干燥,若此时发声,必会加大声带表面的摩擦力,从而产生热量,使声带出血,更有甚者会造成黏膜下出血,形成小血肿或因血管扩张造成黏膜下渗出增加,形成局部水肿,这便是息肉的前身。因此长期吸烟可形成声带息肉样变。

第二,声带过度损耗。无论是唱歌还是讲话都应有所节制地用声,好的歌唱技巧不是一天练就的,当嗓音疲劳时就要适时休息,过度用声只会为自己的"乐器"带来损害。普通人的喉肌未受过专门训练,机能较弱,讲话、唱歌或为发出某些高音时,喉肌(包括环杓后肌、环杓侧肌、杓肌、环甲肌、甲杓肌、杓会厌肌、甲状会厌肌)用力收缩,用声时间稍长,就出现喉肌疲劳,只能用力收缩才能发声,喉肌收缩过强,即可造成声带过分挤压,产生剧烈摩擦,以发出高音,长此以往可形成声带小结。

第三,硬起音。指的是在情绪激动时的大声呼喊、惊叫、痛哭等突然爆发的声音。硬起音在歌唱中是必不可少的艺术表现手段,所以在用声中要多注意气息与声带之间的协调,科学地运用硬起音,否则毫无目的地乱用只会引起声带冲撞损伤声带,形成接触性溃疡。长此以往声带间的冲撞可造成声带游离缘水肿,水肿的黏膜下常伴有出血,形成出血性息肉。

第四,青春期嗓音滥用。变声期是不能长时间练声的,孩子在生长发育过程中由于喉软骨(包括甲状软骨、环状软骨、会厌软骨、杓状软骨)发育较快,喉肌发育跟不上喉软骨的发育,喉肌相对较弱,此时发声就需代偿,此时如加紧练声,喉肌代偿性用力收缩可造成声带摩擦、挤压、冲撞,这样会造成声带小结、息肉。

第五,在上呼吸道感染时过多用声。呼吸道的炎症可造成声带的充血、水肿、分泌物减少,引起声音嘶哑,发声非常用力,喉内肌、喉外肌代偿收缩造成严重挤压、摩擦,又加重了音哑或失音,这样会形成声带充血、水肿、肥厚,较长时间不愈,可形成声带肉肉或息肉样变。

第六,经期用嗓过度。经期对发声的影响有以下两个原因：一是由于经期雌激素水平升高,血管扩张,声带也充血。另外,全身疲劳,同时喉肌也疲劳。如果这种情况下仍过多发声,就可能损伤声带。如演员在经期演出,为达到好的发声效果,喉肌代偿性收缩,可造成声带磨损,发生声带损伤。常引起声带肥厚、水肿,黏膜下出血等。

2. 嗓音病变二：声带闭合不完全

声带闭合不完全一般症状多表现为说话、唱歌时漏气、声嘶,多以气音起声。造成声带闭合不全的原因有以下 5 种：一是由于单侧声带麻痹造成。二是由于用声不当造成声带息肉或小结阻碍声带闭合。三是 由于长期慢性喉炎,慢性喉关节炎引起的声带闭合不严。四是声带过于疲劳引起声带闭合不严。五是由于医学手术中失误,使声带内侧受损过重,造成声带闭合不严。

以上常见的嗓音疾病,严重的必须通过医生的鉴定后采用药物或手术治疗,较轻的可通过正确的发声训练来予以矫正。

六、青少年变声期如何注意保护自己的嗓子？

男孩 13 岁左右,女孩 12 岁左右,进入了青春期,人体各系统、各组织器官发育迅速,并逐渐地趋向完善、定型。这个时期身体发育的好坏,对孩子一生都有重要影响。在青春期,青少年的嗓音会从稚嫩的童声转变为近似成人的声音,男孩子声音变得低沉,音域狭窄,而易感到发音疲劳;女孩子声音变得尖高而圆润,有

时会走调,这个发音不稳定的时期在医学上称为变声期。

变声期是每个青少年都要经历的时期,这个时期要特别注意嗓子的卫生保健。因为在"变声期"内,声带会发生肿胀、充血现象,易损伤。这期间,保护得当,男孩子声带变宽,说话时浑厚有力,逐步具有男子汉的特点;女孩子声带变窄,发音频率较高,说话声调变得高而圆润,具有女性魅力。否则,会引起嗓音长期沙哑,变为难听的"沙喉咙",还能引起声带肥厚、声带息肉,以至造成终生的遗憾。

为了顺利地度过变声期,青少年首先要了解变声期的生理特点,其次还需要注意以下 6 个方面的卫生保健。

第一,要生活有序,合理营养。青少年在日常生活中要劳逸结合,处理好生活与休息的关系,保证有充足的睡眠。充足睡眠,是保护嗓子的重要措施。睡眠不足会导致大脑供血障碍,不能有效地发挥大脑皮层对喉肌的调节支配,如喉肌中碳酸、乳酸等废物排出不及时,便会引起声带痉挛,因此处于变声期的孩子要按时起居,不能劳累过度。另外,变声期要加强营养,多食蛋白质丰富的肉、蛋、豆制品和维生素丰富的水果和蔬菜。不吸烟,不喝酒,少食辛辣等刺激性食物,因为烟、酒、辛辣食物对声带有强刺激作用,易造成声带充血,喉部黏膜干燥,对发音极为不利。另外,在运动后不要马上喝冷水,吃冷饮,以喝温开水为宜,以避免和减少对声带的刺激。

第二,要注意用嗓卫生,切忌过度。发声障碍的常见原因是用声过度和用声不当。增大音量往往需要增强声带肌肉和共鸣腔肌肉的张力及收缩力,持续时间长了即会引起肌力衰弱,以致声带损伤,声音嘶哑。青少年由于发声系统尚未完善,发声系统的肌肉力量比较脆弱,因此在这期间不要任意吼、喊、吵闹,每次唱歌的时间不宜过长,尤其是不宜唱高音和强音,防止声带疲劳损伤。疲劳时或大运动量运动后不要大声讲话,此时肌体急需恢复,如过多用嗓,则易造成声带过分疲劳而导致声音嘶哑。

第三,要慎用药物,预防诱变。在变声期患病的青少年,服用药物时要遵照医嘱,不能乱用药,以免造成药源性嗓音沙哑。导致嗓音沙哑的药物通常是激素类药,男性若常用雌性激素类药物,嗓音会变得尖而细,女性若常用雄性激素类药物,嗓音会男性化,变得粗而低。抗组织胺类药物,如盐酸异丙嗪、盐酸苯海拉明等易引起口干、嗓子发紧,影响发音。常使用抗胆碱类药物会减少唾液和消化液的分泌,使咽喉干燥,诱发声音沙哑。

第四,低温护嗓,注意服饰。爱活动是青少年的天性,寒冷的冬季,在室外活动时,最好不要直接用口吸气,因为冷空气从口腔吸入,可直接刺激咽喉,引起咳嗽,同时刺激声带,导致声音沙哑。青少年时代是一个对美的追求达到"疯狂"的时代,部分青少年在服饰打扮上追求"时髦",想"领先一步",冬天常穿出春天服装以示其"美"。这其实是对喉部的一种"虐待"。寒冷的冬季着装更应注意保护好咽喉部位,穿运动服应将拉链拉成高领,穿羽绒服拉链也要拉满,穿皮夹克应立起领子或用高领,穿便装棉衣应用围脖围住脖子,以免着凉。

第五,特殊时期,特殊对待。青少年在患病及恢复期要少用嗓,必要时需噤声,这对嗓子的恢复和保护非常重要。女孩子在变声期内月经来潮时,声带会充血、水肿,应适当减少唱歌、练声活动,以便更好地保护嗓子。

第六,要加强保健,预防疾病。青少年时期学习任务较重,如果不注意身体健康,体质下降,就会使抗病力下降,容易引起感冒、急性扁桃体炎、喉炎等,也会影响喉部的正常发育。因此,在日常生活、学习中,应加强保健,积极参加体育锻炼,增强体质,增强机体对疾病的抵抗能力,特别要注意预防感冒,避免上呼吸道疾病。

综上所述,青少年在变声期内,嗓子保护得好坏,对是否能拥有一副"好嗓子"有着重要影响。因此,青少年在变声期应注意保护好嗓子,避免由于保护不当而引起的诸如"沙喉咙"等炎症,以顺利地度过变声期,为青春期发声系统正常发育奠定坚实基础。

七、如何对嗓音进行保养？

嗓子是人歌唱的"乐器"，嗓音的健康与保养是否得当，关系着歌唱者的艺术生命。有的歌唱者对嗓音使用不当，缺乏正确的嗓音保健方法，因此使声带出现了疾病，严重影响声音的效果；有的则是学习声乐之前便患有一些嗓音疾病，如不及时治疗，就无法学习声乐。针对以上问题，我们首先要到医院判定自身的声带健康情况，另外，需要拥有科学的发声方法，帮助矫正一些声音问题。

常见的嗓音疾病有：喉炎、鼻炎、咽炎、声带闭合不良、声带充血、声带水肿、声带肥厚、声带息肉及声带小结等。这些嗓音疾病使人体的发声器官无法正常工作，导致在歌唱发声时出现异常，如声音发沙、发暗、发闷、发岔等，这种声音没有光泽和穿透力，更无持久力和弹性，严重的甚至无法开口演唱。造成这些嗓音疾病的原因有如下6点：

1. 发声方法不当对发声器官的损害

歌唱者发声方法错误，如喉音过重、歌唱时撑喉、挤、卡、压的不良毛病，使声带不能在自然正常的状态下工作，造成发声器官失调，产生声音障碍，时间一长，发声器官就会发生病变。

2. 过度用嗓对发声器官的损害

有的学习者练声缺乏科学性，练唱时间过长，使嗓子得不到休息；有的歌唱者贪大求难，经常演唱自己力所不及的声乐作品；有的好高骛远，急于求成，拼命练高音，而又缺乏正确的方法，滥用发声器官；有的歌唱者不注意劳逸结合，在生活中不节制用嗓，长时间高声谈笑等，这些现象都会使嗓子极度紧张和疲劳，造成发声器官的疾病。

3. 疾病对发声器官的损害

发声器官是人体的组成部分，人体的健康决定着器官的状况。人体哪一个部分发生病变都会影响到发声器官和发声活动，如伤风感冒、神经衰弱、风湿、贫血、消化系统及内分泌系统的疾病，头、喉部外伤等都会影响声带功能，产生声音障碍。特别是伤风、感冒、咳嗽引起的上呼吸道炎症，更会造成声带闭合不好、声带充血、声带水肿等，出现声音嘶哑现象。

4. 心理因素对嗓音的影响

人体的发声活动是受心理支配的。歌唱时心理过度紧张、恐惧、怯场等，都会造成发声器官运动失去平衡，觉得咽喉发干、嗓子发痒、总想咳嗽，从而引起咽喉充血。

5. 生活习惯对嗓音的影响

作息时间无规律或睡眠不足、暴饮暴食、滥用烟酒及辛辣食物、用嗓后立即喝过冷过热的饮料，都可导致发声器官疾病。

6. 气候变化对嗓音的影响

由于寒暑的骤然变化、气温的剧烈升降、空气的干湿波动、水土习惯的变化及空气的污染、有害气体和粉尘等对嗓音的刺激作用，都会直接引起嗓音疾病。

了解了造成发声器官疾病的原因，就应注意加强科学用嗓和对嗓音的保护，以使发声器官不受损害。针对以上嗓音疾病可能出现的问题，我们应注意以下3个方面：

首先，掌握正确的发声方法，科学合理地用嗓。错误的发声方法是导致嗓音损伤甚至病变的原因之一，因此要努力学习，掌握正确的发声方法，采取积极的预防性措施。嗓音的使用一定要得当，要防止用声过度而造成声音疲劳。如何适度，可根据个人情况并结合教师的指导。

其次，要保持身心的健康。人体的健康是嗓音的物质基础。常言道：体壮声洪，体弱声虚。只有具备健康强壮的体魄，才能使嗓音持久不衰。同时，心理的健康也同等重要，轻松舒畅的心理状态，不但有利于歌唱嗓音的发挥，还能对嗓音有保护作用。

最后，要养成良好的生活习惯。有了正确的发声方法，又具备健康的体魄和充沛的精神，还应十分注意

日常生活中的嗓音保健。必须养成良好的有利于嗓音保健卫生的生活习惯。要做到劳逸结合,保证足够的睡眠。像声带肌这样细小精密的肌肉,对疲劳的反应更为敏感,有了充沛、旺盛的精力,才有可能产生优美动听的声音。饮食不能过冷过热,要少食有刺激的食物,杜绝烟酒等不良嗜好。另外,还要坚持日常嗓音保养,最好能坚持每天用淡盐水漱口,这样有消炎保养的功效。

练一练

> **歌唱姿势要领**[①]
>
> 头直、颈直、看前方,脊梁插着擀面杖。
> 自然挺胸双肩垂,张嘴下巴懒洋洋。
> 双腿站立与肩宽,重心放在脚跟上。
> 手势自然形体美,松而不懈紧不僵。
> 收腹提臀两胯开,积极、松弛全身唱。

一、张嘴练习

> **提示:** 要求颈部稍微前倾,用抬头的方法促使嘴巴自然张开,头往上抬,眼睛往上看,嘴巴张开时下颌关节打开,想象上下后槽牙之间有一指厚的海绵垫,撑起了牙关和两颊肌肉。然后嘴巴自然闭合,反复练习。这个练习可以帮助解决高音时的口形和头腔共鸣。

要求:每天数次,坚持不懈。

二、气泡音练习

> **提示:** 气泡音就是运用气息吹动声带,使喉室里出现打"嘟噜"、出"泡泡"的声音效果。做这个练习时,面部、颈部、胸部的肌肉都要放松,全身做懒散、困倦状。张开嘴做"啊"的口形,吸气后闭合声带,然后用较小的气息把声带吹开,又闭合,又吹开,就这样,出现了连续不断的"泡泡"音。平时,人们干活累了,往往就用叹气的声音说话,话语的末尾就会出现气泡音。

要求:每天数次,坚持不懈。

如果做不出气泡音,那基本是因为平时唱歌时喉部肌肉有用力、挤卡的习惯,也就是说,在唱歌时,不能打开喉咙。有这种习惯的人,吸气后发声前有一个喉头上提、挤卡的动作,因此一定要耐心地做这个练习,改正自己的习惯。

会做张口的气泡音了,就可以学做闭口的气泡音了。方法是在张嘴做气泡音的同时,思想上想着 eng,把嘴慢慢闭上,此时就觉得"泡泡"向后移了。

[①] 邹本初.歌唱学[M].北京:人民音乐出版社,2000:122.

三、拎软腭练习

提示：拎软腭是指抬起上腭后部软腭部分的动作,可以加大口腔后部的空间,同时减小鼻腔出路的入口,以避免声音过多地灌入鼻腔而造成浓重的鼻音。男生用半打呵欠和干杯痛饮的动作体验挺软腭,女生可用倒吸冷气的体验找到拎软腭的感觉。

想一想

1. 唱歌前你需要做哪些准备工作?
2. 如何按照你的时间和习惯安排一个适合你自己的声乐练习计划?

第二章　歌唱器官之一：呼吸器官

学习要点：
1. 发声器官的生理构造
2. 了解呼吸器官
3. 呼吸的技巧和方法
4. 正确的吸气和换气
5. 为什么要练习 u

线上学习

学一学

一、你知道发声器官的生理构造吗？

我们经常把人体比喻成一个精良的乐器，是因为在歌唱状态下，人体内部器官协调运动，时紧时松，有张有弛，每个器官的细致分工与密切配合达到一个近乎高度精密的程度。我们只有对发声器官十分了解，在唱歌时，才能够对自己的声音自由控制，使各方机能全面地配合。人体的发声器官包括：呼吸器官、发声器官、共鸣器官和语言器官。

二、呼吸器官由什么构成？[①]

人体的呼吸器官包括鼻、咽、喉、支气管、肺、胸部及膈肌、腹肌等有关肌肉。（图1-1）

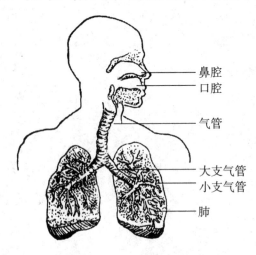

图1-1　人体的呼吸器官

① 雷礼．歌唱语言的训练与表达［M］．上海：上海音乐出版社，2009: 2.

呼吸器官是动力器官,呼吸的气流是我们说话、歌唱发音的原动力。

肺是容纳气体和进行气体交换的器官。在呼吸过程中,肺本身不会扩张和收缩,它依靠胸廓和呼吸肌(肋间肌、膈肌)和腹肌的扩张、收缩来完成气体的交换功能。

肺的下面(胸腔第五对肋骨处)是膈肌,它位于胸腔和腹腔之间,是一个大片横向结实而有弹性的肌肉组织,将胸腔和腹腔分割为上下两部分,也称横膈膜(图1-2)。

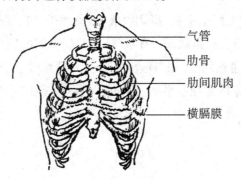

图1-2 横膈膜图

横膈膜是人体重要的呼吸肌,吸气时下降,以扩大胸腔的容积,助吸气;呼气时,上升至原位,以缩小胸腔容积,助呼气。呼出的气息,就是歌唱时的原动力。每首歌曲的抑扬顿挫都离不开气息的周密安排,气息是声音流畅、圆润、动听的根本保证。

三、唱歌时,有哪些呼吸的技巧和方法?

人们常说"人活一口气""生命在于呼吸间",这说明呼吸是人生命的源泉。而对唱歌而言,呼吸不仅是声音的源泉,同时也是声音的动力。我国古代声乐论者强调:"气粗则音浮,气弱则音薄,气浊则音滞,气散则音竭",歌唱的呼吸必须在自然呼吸的基础上进行专业化的训练。

我们初学唱歌时,经常感到气不够用,不会正确地换气,一首歌唱了没有几句却脸红脖子粗,气喘吁吁……这些都是由于呼吸的不正确造成的。虽然歌唱的呼吸和我们自然的呼吸有所不同,但却有很多技巧可以把握。在具体的训练中,气息是摸不着、看不见的东西,老师经常会运用一些比喻来帮助大家找到呼吸的技巧,例如"像闻鲜花一样吸气",这便是一种吸气技巧。总结起来,我们常见的呼吸技巧和方法主要有以下4种,不妨在练习中尝试一下:

闻花香呼吸法:这是在声乐训练中,老师常常提到的一个方法,它简单明了,形象易行。据说意大利有一位声乐教师,他在上声乐课时,手持一朵鲜花,对学生说:"这花很香,你闻闻!"他把花靠近学生的鼻子,又慢慢离开,这时,学生已经很自然地吸进气,老师说:"这种闻花香吸气法就是唱歌时很好的吸气方法。"学生顿时恍然大悟,原来,歌唱吸气并不神秘。

吹蜡烛呼吸法:将一支蜡烛点燃,你深吸一口气,对准火苗,用口轻轻吹,把火苗吹歪,而不是把火苗吹灭,不断地吹气10—20秒以上,你的气息状态是胸膛下、腰的周围继续保持着充满气息的扩张状态;而腹部从下开始,随着气息的不断呼出,慢慢凹回去,再到最后,你的心口、心窝的扩张感消失。这种练习对气息的保持,对歌唱中的支持力有事半功倍的效果。

吹纸片的呼吸法:将一张3厘米宽、7厘米长的小薄纸片放在墙壁上,不要粘贴,而是用口吹气,使小纸片仿佛贴在上面一样,要求口气不可过大,也不可过小,时间越长越好,一般在10秒以上为合格,气息运用好的、肺活量大的人可坚持到20秒以上。这和吹蜡烛的原理一样,经常练习,对歌唱呼吸大有益处。

刷牙呼吸法:美国有位声乐教师,她发明了一种吸气方法——刷牙吸气法。她说:"当你早晨刷牙时,把

牙膏挤好,当你准备将牙刷放入口中时,你必须深吸一口气,以免吞下漱口水。这种吸气状态,也就是唱歌时的吸气方法。"刷牙吸气法是自然的、科学的、放松的,也是最容易做到的。吸气对了,你的声音就会扎实、有力、自然而甜美。

四、什么是正确的吸气状态?

我们在吸气时,要自然坐(立),两眼平视,挺胸收腹,口鼻微张,肩、颈、下颚、牙关、下巴都要放松,但不能松懈,身体及面部处于积极、兴奋状态。在吸气时,我们口腔的感觉是:小舌有一股凉气通过,软腭随之抬起,鼻腔空间扩张。需要注意的是,张口吸气不是张大嘴吞气,这样会因冷气进入而刺激喉咙。吸气要保持自上而下垂直地吸,要保持柔和、平稳、无声。具体吸多少气是根据乐句的长短,不可吸得过满或过少。

五、换气的方式有哪些?

我们常见的换气方法有偷气、喘气、抢气、补气和自然换气等。

偷气:一般遇到快速乐句时,来不及用大口吸气来解决,而使用快速、少量的气吸入,称为"小气口"。当遇到某一乐句连续不断、无法安排气口时,只能用偷气的方法,偷偷地吸气去保证乐曲的正常进行。而偷气的气口,需要和音乐的情感连在一起,偷气要巧妙,不能生硬或不合时宜地偷气。

喘气:口与鼻同时大口吸气。

抢气:快速将气吸入。

补气:在运气过程中,匀速将气补入。

自然换气:将原来腹内剩下的气息完全吐出,再按照吸气要领自然、平稳吸一口气。

六、为什么初学者要坚持u元音的练习?

我们知道 a、e、i、o、u 是发音最基本的五个元音(也叫母音)。就我们平时说话时咬字的位置状态看,各个元音的发音在口腔里的状态位置都不同。发 o 音时最靠近舌根部,i 在舌尖部,e 在舌头的中部略偏前,a 在舌部中央稍偏后,u 在舌尖前面的嘴唇部位。换句话说,将这五个元音按横向排列,则位置最靠前的是 u,按口腔横向前后位置排列依次为 i、e、a、o、u。若按口腔喉咙纵向打开程度的大小排列,从小到大的顺序排列依次为 i、e、a、o、u。我们知道,唱歌是说话的"放大状态",换句话说,唱歌是说话的一种"特殊形式",这种形式在于它的音量比普通说话要扩大几倍,甚至几十倍。因此,一个优秀的唱歌者,必须具备两个条件:第一要准确地传达信息,即咬字清晰;第二,信息传达要尽可能远,即声音洪亮,穿透力强。从生理解剖学上看,人要同时具备这两个条件是几乎不可能的,因为这两个条件是相互矛盾的,除非他经过了特殊、正确、细致的训练。

u 元音练习就是解决这对矛盾的一个行之有效的办法。我们知道,咬字清晰是嘴皮上的功夫,而声音洪亮,穿透力强则需要打开喉咙。从上述分析,a、e、i、o、u 这五个元音的位置,u 元音具备了这两个条件,换句话说,做 u 元音练习,既练了喉咙打开,又兼顾了后面。从横向看,u 元音在五个元音中位置最靠前;从纵向看,u 元音在五个元音中位置最靠后,因此,用 u 元音训练更能达到咬字清晰与喉咙打开的效果。

在练习 u 元音时,首先要做好气息的支持与控制。众所周知,正确的呼吸对歌唱是十分重要的,气息既是歌唱的原动力,又是艺术表现的重要手段。发 u 元音时,口腔要形成一个腔大口小的共鸣箱,两唇形成"撮口状",唇尖适当用力拢住气息,喉咙打开放松,上下呈管道状。气息不要僵,想象形成一个上下垂直的气柱子,声音托在气息上,随后开始起音。起音时感觉声音从下腹部涌出,通过胸腔、口腔到头腔。感觉声音放在鼻腔上部的两眉中间,又感觉声音仿佛不在自己的头部,而是在头部的前上方处的一个管道中发出。练

习时可用五度上、下行音阶,也可用八度下行音阶。做五度练习时,注意要把声"叹"在气上,音越高叹气的感觉越强烈。气息要支持住,腰间体会汽车加油门的感觉。在做八度下行练习时,声音好像从很远处飘来。同时注意用心体会,及时调整管道状态,唱任何高度的音都要将其保持在同一位置上。

在练习 u 元音时,对于那些声音位置偏里偏后的学习者,可在 u 元音前加 m、n、i 等字音,也就是说将 u 音练习变为 mu、nu、lu 练习,这样可调整声音的平衡问题,使声音位置处于比较合理的地方。u 元音练好了,不仅能使声音"竖立"起来,上下贯通,而且能使声音丰满、明亮、松弛、圆润。由此可见,练好 u 元音是打开喉咙、获得高位置、声区统一行之有效的训练手段,也是发声练习的敲门砖。

练一练

歌唱呼吸口诀[①]

鼓腹吸气沉丹田,贴着咽壁吸着唱。
胸口松开向下叹,气沉腔底腰扩张。
又吸又呼声流动,气向下铺音向上。
腰一缓劲儿就换气,被动换气不用想。
关闭高音气倒灌,腔体松开一米长。
气行于背、吹瓶口,吹响头腔点明亮。
后背控制上、下吸,全身舒展气通畅。
呼吸稳定最省力,轻松愉快把歌唱。

一、呼吸的状态与感觉练习

(一)吸气练习

1."闻花香"练习

要领:"闻花"时,要轻松、自然,随着缓慢、柔和的吸气动作,将气深深吸入小腹,感觉小腹向外扩张(避免僵硬,保持自然)。在"闻花"吸气时,关注小腹的起伏:小腹鼓起是在吸气,小腹收是在呼气。时常这样关注,就会练成用小腹吸气而不是用鼻子、口腔吸气的方法。

感觉:意念上要练习"小腹"吸气。

2."数数"练习

要领:数数的办法是练习快速吸气和换气的方法。要像喊操一样按"四八拍"不停数数。数数时,声音不要太响,要有节奏地数,不考虑吸气和呼气,数与数之间不要停顿,同样关注小腹的起伏运动。

① 邹本初.歌唱学[M].北京:人民音乐出版社,2000:122.

(二)气息控制练习

1."慢速吸—呼"练习

> **要领**：把握好三个步骤：慢吸(5秒)—停吸(5秒)—慢呼(5秒)。慢吸(5秒)时,感觉小腹慢慢鼓起；停吸(5秒)时,保持腰腹膨胀,同时想着吸气的感觉；慢呼(5秒)时,继续保持吸气的膨胀感,缓慢均匀地呼气。
>
> **体验**：气息被控制的感觉,意念上在支配自己的气息。

2."打哈欠"练习

> **要领**：找犯困时打哈欠的感觉。打哈欠可使呼吸腔体扩张,完成深呼吸运动。练习我们在打哈欠时气息回流、气息倒灌的感受,这就是我们在唱歌时经常控制气息,"吸着唱"的感觉。

3."惊讶"练习

> **要领**：感受人在受惊吓时的感受。例如,草丛中突然钻出一条蛇,你会感觉精神系统突然紧张,浑身肌肉立刻收缩,腔体迅速打开。这种下意识打开的腔体正是唱歌发声时激起高音所需要的感觉。要不断寻找这种惊讶的感觉,体会气息被控制的感受。
>
> **注意**：体会惊讶时不吸也不呼,不进也不出,气息静止的状态。

(三)换气练习

1.练习"蛐蛐的鸣叫"

> **要领**：练习蛐蛐的鸣叫,"嘘—嘘—嘘",找到快速换气的感觉,体会腰间两侧"轻轻一缓,气就换了"的轻快感。

2.练习"狗喘气"

> **要领**：狗喘气是找到换气感觉的好方法。狗在夏天经常吐着舌头快速喘气,在胸口位置上练习狗喘气,感受横膈膜在呼吸换气中快速颤动的活动状态,掌握换气要领：胸口张开,下巴与喉结往下掉、往下沉,感受懒洋洋的松弛状态。

二、呼吸的发声练习

练习1：$\frac{2}{4}$ 3　2　|　1　-　‖
　　　　　　Hm(哼鸣)

练习2：$\frac{4}{4}$ 5　4　3　2　|　1　-　-　-　‖
　　　　　　Hm(哼鸣)

提示： 哼鸣是在哼的过程中产生共鸣。在哼唱的时候，将舌根贴住咽腔，让气息送到鼻腔和咽腔的同时，发出一种带有音色的鼻音。哼鸣有两种方法：开口哼鸣和闭口哼鸣。开口哼鸣注意：① 上颚抬起，牙关松开；② 下巴微收，舌面平坦；③ 前后颈部放松；④ 保持气息的支持状态。闭口哼鸣注意：双唇闭拢，牙关打开，鼻腔通畅，在喉头和上鼻腔间形成一个空间。

练习3： $\frac{4}{4}$ 1 2 3 4 5 4 3 2 | 1 − − − ‖
　　　　　　Hm（哼鸣）

提示： 松开小腹，快速、轻柔地鼓小腹吸气，双唇合拢，下巴放松，感觉懒洋洋的状态；用m（哼鸣）发声，咽腔与鼻腔有共鸣振动的感觉，哼鸣时，要贴着咽壁唱，鼻腔内有明亮的音色。

练习4： $\frac{2}{4}$ 5 4 3 2 | 1 − | 5 4 3 2 | 1 − ‖
　　　　　Hm（哼鸣）　　　　　mi（咪）

提示： mi 的声音位置与 Hm（哼鸣）位置保持一致，用哼鸣带 mi 音。

练习5： $\frac{2}{4}$ 5 3 | 1 − ‖
　　　　　u

提示： 唱 u（呜）音时，嘴前撮呈圆形，舌的后部升高，u 音是形成正确的喉头位置、稳定喉头、放松喉部肌肉最理想的发声练习，如果用打哈欠的感觉开喉，撮嘴，放松喉部肌肉唱 u 音，喉头就会自然向下移动到发声的最佳位置。由于舌后缩而增大了口腔前部空间，u 音的共鸣响度也就在口腔前部整个空间和面罩部分形成。特别是喉头位置偏高的初学者，从 u 音开始练习可较快地收到喉头稳定的效果。

练习6： $\frac{4}{4}$ 5 4 3 2 | 1 − − − ‖
　　　　　u

提示： 发 u 元音时，嘴尽力向前撮成比 u 更小的圆形，舌尖和 i 的位置一样，在发声练习中没有 u 母音，u 是汉语元音的音素，这个元音具有 i 声带的张力，又有 u 音喉头自然向下稳定的功能，一些发 i 音时喉头上移，声音过分尖亮的人，可练习 u 音以克服这种毛病。

练习7: $\frac{4}{4}$ $\underline{1\ 2}\ \underline{3\ 4}\ |\ 5\ -\ |\ \underline{5\ 4}\ \underline{3\ 2}\ |\ 1\ -\ \|$
　　　　　　u　　　　　　　　　u

> 提示：此练习要找到"吸"着唱的感觉，要点是：① 在小腹平静地吸气；② 双唇拢成吹气状的口形唱u元音；③ 唱u时，声音微暗；④ 发声时，感觉声音随气流源源不断顺着咽腔通道"吸"进胸腹之间。随着音高上升，吸着唱的感觉明显，后腰背有轻微的吸气膨胀感。当找到吸着唱的感觉后，可变换其他元音进行练习（a、o、i、e）。

练习8: $\frac{2}{4}$ $\underline{5\ 3}\ \underline{4\ 2}\ |\ 1\ -\ \|$
　　　　　　nu（奴）

> 提示：此练声曲重在练习气息流动的感觉。用叹气的状态起音，下巴与前颈放松，发声时均匀、缓慢地向下叹气，找嘴里的气和胸腹之间的气相通的感觉，同时关注腰里的气息膨胀状态。发声时，忘掉你的喉头；叹气发声时，感觉气息绕过喉头而从后面的咽腔通过。在胸口位置上寻找呼气、吸气的感觉。

练习9: $\frac{2}{4}$ $\underline{1\ 2}\ \underline{3\ 0}^\vee\ |\ \underline{3\ 4}\ \underline{5\ 0}^\vee\ |\ \underline{5\ 6}\ \underline{5\ 4}\ |\ \underline{3\ 2}\ 1\ \|$
　　　　　　lu（噜）　　　　lu　　　　　lu

> 提示：保持"贴着咽壁，吸着唱"，找寻上、下通气的状态，将声音唱得连贯，力度均匀，休止符要唱准确。在换气时，关注小腹的收缩，发声时喉头打开，声音越高，感觉胸口越松，胸口有通气的感受。

练习10: $\frac{2}{4}$ $\underline{1\ 0}\ \underline{3\ 0}\ \underline{5\ 0}\ \underline{3\ 0}\ |\ \underline{1\ 0}\ \underline{3\ 0}\ \underline{5\ 0}\ \underline{3\ 0}\ |\ 1\ -\ \|$
　　　　　　　mi（咪）　　　　ma（嘛）

> 提示：吸气后，将气息控制在腰腹间，保持腰部四周的弹性与韧性，不能僵硬，全身舒展，口腔内部是虚张、松开的状态。感觉在胸口上用气息向下轻轻碰响嗓子眼，发出简短、有力、轻巧、灵活的声音。用数数的方式掌握快速的换气方法，换气要快速断音，断音时，保持打开喉咙的状态，做到换气无声。

听一听

兰皮尔蒂的歌唱箴言之一——"你如何呼吸"[①]

你为何呼吸?净化血液。

怎样做到?把氧气吸到肺的每一细胞中。

那就不要坚持认为歌唱的呼吸是一部分身体的单独行为,或反回来血液在增强体质的同时载有杂物。

箴言"低呼吸"的意思是以身体下部控制呼吸。感觉头、颈和胸中都是"空的"——直到腰部——以强迫获得深的、全面的呼吸控制。

"满足"肺而又不失去空的感觉,是歌唱的秘诀。

直到你能通过身体的内外力量把嗓音的集中点像颗固定的星保持在头中,你是不能歌唱的。这些力量有如万有引力,对抗力的平衡。

认为只用身体的一部分进行呼吸是错误的。

只是腹式呼吸导致高集中的嗓音。但它仍是喉音的、细小的。

只是横膈膜式呼吸,吐字良好,但缺少头和胸的共鸣。

只是肋间的呼吸扩大低音共鸣。但吐字将不完善。

只是锁骨的呼吸带来的低音共鸣。它破坏吐字。

当肺的上下都同等地充满压缩空气时,嗓音就将集中在头中,并唤起头、口和胸中的所有共鸣。然后吐字将支配一切。

最后,你必须利用声门的快速启闭,不是用声带,如提琴家的感觉,不是在琴弦本身上,而是在琴弦的振动上演奏。

如果在感觉上,歌唱不像是在释放能量以持续嗓音的话,某些重要肌肉就是僵硬的。

歌唱嗓音如此微妙并要求那么多的活动,所以只有当自然地使用和以简单的方式思考它时才能控制它。

头、颈和躯干构成一个像装有弹性装置的鼓。在感觉上,直到腰部都是空的,身体的其他部分则是实的。歌唱或沉默,所有歌者都能不费力地保持这种状态。每一努力或行动都必须是反映字和音的反作用。僵化或松弛都破坏这肌肉单元的正常张力,并危害对嗓音的控制。

想一想

1. 通过练习呼吸的方法和技巧,你还能发现哪些巧妙呼吸的方法?
2. 在唱歌的呼吸中,你能体会到有哪些地方与自然的呼吸不一样?

[①] [美]弗·兰皮尔蒂,等.嗓音遗训[M].李维渤,译.上海:上海音乐出版社,2005:173-174.

第三章　歌唱器官之二：发声器官

学习要点：
1. 发声器官的构成
2. 声音的高低
3. 音量的大小
4. 音色

线上学习

学一学

一、发声器官由什么构成？[①]

人体的发声器官包括喉头、会厌、声带等。

喉头，我们也把它叫作喉结，是唱歌重要的发声体，也是下方气道（肺和器官）与上方气道（咽腔和鼻）的连接环节。喉头由软骨和肌肉组成，软骨与周围肌肉被韧带连接。（图1-3）

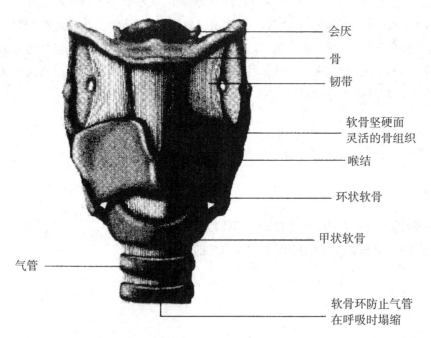

图1-3　喉解剖图

① 雷礼.歌唱语言的训练与表达[M].上海：上海音乐出版社，2009：3.

会厌在舌根与喉咙口之间,它是喉头的大门,起着开关的作用。当人体吞咽食物时,会厌会遮盖喉咙口,防止食物进入气管危害呼吸器官。歌唱时,会厌软骨能竖立起来,使喉咙保持打开状态,让声音顺利地通过咽喉,从而形成共鸣管。(图1-4)

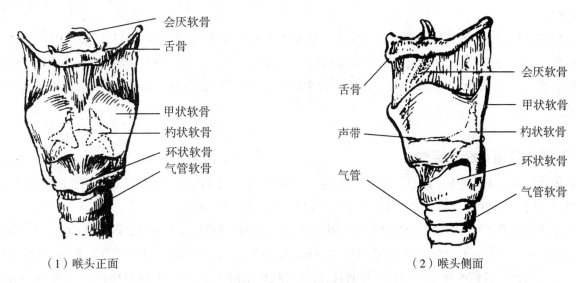

（1）喉头正面　　　　　　　　　　　　　（2）喉头侧面

图1-4　会厌解剖图

声带位于喉头的中间,是两片呈水平状左右并列对称、坚实而有弹性的韧带。声带是靠喉头内的软骨和肌肉得到调节的。吸气时两声带分离,声门开启,吸入气息；发声时,两声带靠拢闭合发出声音。在呼吸配合下,能调整声带的长度、厚度和张力,使声音产生高、低、强、弱等变化。

二、声音的高低是怎样形成的?

声音的高低是由歌唱时声带振动的频率决定的。声带是主要的发声器官,声带在气息冲击下每秒钟开合次数决定了声音的频率。振动频率越高,开合的次数越多,所发出的声音频率就高,声音也就高。那么是什么决定了声带的振动频率呢？是声带即时的运动状态。

声带周围的软骨、肌肉组织调节和控制了声带的运动状态。当我们发高音时,经过杓状软骨与肌肉组织的调节,使声带闭合、边缘变薄、部分关闭、部分振动,其结果是缩短了振动边缘,加强了声带的弹性张力,这时气息如果通过这种部分闭合、边缘变薄、张力较强的声带时就会发出频率较高的声音。例如,短的琴弦往往发高的声音。反之,当我们发较低的声音时,就犹如长而粗的琴弦,声带通过软组织及喉头肌肉的调节,使声带相对放松,闭合力度减弱,声带的边缘变厚,全段在气息通过闭合边缘时发生振动,振动和开合的速度较为缓慢,振动频率变低,发出较低的声音。

三、音量的大小是由什么决定的?

音量就是声音的大小及响度。音量大即声音响度大,音量小即声音小,响度小。

音量的大小强弱与物体或空气的振动状态和振动幅度有着直接的关系。在声带处于同等张力、同样厚薄、同样闭合长度的情况下,空气冲击声带边缘造成的振幅大小决定了声带音量的大小。

声带振动的幅度,就是指声带开合程度的大小。声带的振动幅度,是由气息的冲击力度决定的。当发声所受的气息冲击力大时,声带所受到的冲击振动动力就大,相应的其振动开合的幅度就大,所形成的音量也就强。同样道理,当发声气息冲击声带的力度较小时,声带所接受的振动动力也较小。声带此时的振动就小,相应形成的发声音量也就较小。

由此我们可以看出：歌唱发声时的音量强弱，是由声带受到冲击振动时的开合幅度所决定的，而声带的开合幅度又取决于声带下方的气息压力，以及发声时的冲击力度，因而气息的冲击力度是造成音量强弱的直接动力，而造成冲击压力的是声带上、下方的气压对比，声带下方的气压则是由呼吸肌群及横膈膜的运动控制的。

值得注意的是，声音的高低和声音的强弱是完全不同的两个概念，前者以频率计量，后者则是以声压级计量的。前者是振动次数的多少，后者是振动幅度及振动面积的大小。在声压级相同的情况下，振动频率高的音给人的主观感觉，也就是人们听起来会觉得声音大一些，这仅是主观感觉，是不能和音量大小相混淆的。

四、音色是由什么决定的？

音色是借用了美术中的"颜色"一词，合成为"声音的色彩"，我们简称为"音色"。歌唱时的音色是由多方面因素决定的，其中主要有两个方面：一是生理构造，二是发音的技巧。

从生理构造看，每个人的声带生理构造不同，如长短、厚薄、宽窄、边缘状况等等，其功能也是不同的。例如男低音的声带长可达24mm，宽可达10—12mm，而花腔女高音的声带长度可能只有8mm，这就直接决定了声音的高低、音色的性质。那些宽厚而长，弹性也较松弛的声带，适合发出柔和的低音，而那些短且弹性张力很强，声带的闭合处又平直、锐薄，就较适合演唱明亮的高音。这种生理最基本的差别是音色形成的最基本条件。声带的长短决定了其发声时泛音列的多少，越长的弦其泛音列就越复杂，泛音列是影响听觉音色的主要因素。另外还有其振动频率及振动幅度。振幅大的、频率低的声音就感觉厚实而柔和，振幅小的、频率高的，感觉就会结实而明亮。生理构造方面的因素还有如声带边缘破损，会出沙哑的声音，声带边缘小结会在发某段频率声音时受到阻碍或停顿；声带的小结、水肿还会出跑风漏气的声音。同样长度、同样边缘状态的声带，如它们的宽窄有微小的差别，其音色的浑厚和音量大小的差别也会很大。

生理构造方面还包括如喉咽腔的大小、舌头的大小及灵活程度、口腔的大小、口唇的厚薄。最重要的还有生理反射肌理的差别，体型的大小、脖子的长短等等。所以人与人之间的音色是千差万别的。除了生理构造，另一方面，就需要从声乐技术方面来看了，其主要决定因素则是声音的共鸣效果，有关共鸣的具体知识，我们在下一课时具体学习。

五、为什么初学唱歌会感到音色很难听？

初学唱歌的人（包括没有受过专业训练的人）往往会感觉自己唱歌的音色十分难听，其原因主要有以下4个方面：

声带挤卡：初学者唱歌往往有两个突出问题：① 嗓子紧，音色难听；② 音域窄，唱不了高音。这和他们不自觉地用嗓子唱歌以及不了解唱歌的正确方法有直接关系。初学者唱歌，总感觉下巴、口腔紧张，嗓子紧、胸憋，音稍微高一点喉头就往上跑，根本出不来圆润、明亮的音色。这种发声现象产生的主要原因是声带闭合太用力，气息在声带上产生过大压力，使气流不能均匀通过声门，另外，口腔、下巴、前颈、喉头也处在紧张、挤压的状态下，不免产生"憋着唱""大白声""刺耳的尖声"等难听的音色。

声门漏气：与声带挤卡相反的一种发声现象就是声门漏气。这是由于声门间隙过大，声带闭合无力造成的。它与我们唱通俗歌曲时的"气声"有些类似。这样唱出来的声音感觉很虚弱、黯涩、没有光彩。这种声音对于初学者往往是由于"害怕唱"造成的，因此在唱歌时"躲着高音"，是不自信的表现。

喉音：喉音对于初学者是最常见的一种现象。主要表现是舌根发硬、舌肌过分用力而把声音"卡"在喉咙里，结果，下巴压着喉头不能动，声音堵在喉咙里不能动，唱出的声音就是呆板、闷压、在喉咙里发出的声音。

声音晃动：优美的声音，其声波是一种有规律、均匀的波动，正常频率为每秒钟 6 次左右。声波优美的颤动在声乐上称为"颤音"，这种颤音是在半音音程内进行的。假如音波颤动过快，就被称为"小抖"，如果颤动幅度超过半音，甚至在一个全音音程间摇晃，就是声音晃动，会使人听着很不舒服。声音颤动，是喉结不稳定的显著特征，另外，气息不稳定也可造成声音晃动。

六、发声练习

练习 1：

提示： 1. "叹气发声"，音头要虚起，体会声音与气息混在一起顺着气管通道向下叹的感觉，将声音叹响。
2. 保持喉结稳定，声音在渐强过程中由虚转实，喉部不能用颈，下巴放松。
3. 在感觉上调整音色的亮度与响度，但喉头不能使劲。
4. 声音越高，越要深吸气，使喉头自然下沉。

练习 2：

提示： 1. 感觉一张嘴，就在正确发声位置上起音，把声音的落点找准确。
2. 喉头四周都解放，让声音松而落底，放松下巴、舌根、前颈，使声音不受这些部位干扰，自然"落"在理想的发声位置上。

练习 3：

提示： 1. 高音上行时，始终保持平静、松弛、兴奋、积极的心理状态。
2. 感觉高音不高，越高越容易，以稳定喉头。
3. 发声时，感觉没有喉头用力。
4. 音上行，气下行。

练习 4：

提示： 1. 所有的音都用一样的气息、一样的劲、一样的感觉来唱。
2. 高音上行，心里想着往下唱。

花 非 花

〔唐〕白居易词
黄 自曲

1=D 4/4

5 6 5 5 3 | i 2 1 1 6 | 5 5 i 6. 5 | 3 2 1 2 — |
花 非 花， 雾 非 雾， 夜 半 来， 天 明 去。

2 3 5 6 5 | 5 2 1 6 — | i 6 1 5 3 5 | 6 2. 3 i — ‖
来 如 春 梦 不 多 时， 去 似 朝 云 无 觅 处。

> 提示：1. 先用"哼鸣"（Hm）来唱，找头腔共鸣和高位置的感觉。
> 2. 用 u（呜）来唱，找"竖"和"通畅"的感觉，唱歌词，每一句都用唱 u 的状态和位置来唱。
> 3. 在发声位置上起音，唱歌时保持喉头稳定。
> 4. 注意不要把注意力都集中在声音上，而是不断放松喉头、下巴、前颈等部位，感受"吸着唱"。

我爱我的台湾

1=F 2/4

台湾民歌

3 6 3 5 3 2 | 1 2 1 6 | 3 6 6 6 5 2 | 3 — | 2 3 2 1 6 6 | 3 6 5 3 |
我爱我的 台湾 啊！台湾是我家 乡， 过去的日子 不 自 由，

2. 3 1 7 | 6 — | 6. 7 1. 7 | 6 5 6 | 3 6 6 6 5 2 | 3 — |
如今更苦 愁。 我们要 回 到 祖国的怀 抱，

‖: 2 3 2 1 6 6 | 3 6 5 3 |1. 2. 3 1 7 | 6 — :‖2. 2. 3 1 7 | 6 — ‖
兄弟们啊，姐妹们， 不 能再等 待。 不 能再等 待。

> 提示：1. 用 lu 音唱，找上下贯通的感觉。
> 2. 在发声位置上起音，从胸口位置向下叹气。
> 3. 喉头稳定，逐渐调整音色，用"深吸气"的方式将喉头向下送，注意保持前颈、下巴、舌根等部位放松。
> 4. 继续找贴着咽壁吸着唱的感觉。

听一听

兰皮尔蒂的歌唱箴言之二

1. "平稳的喉"[①]

为发高音而喉并不上缩。为嗓音的高音,环状软骨后倾。

为发低音,环状软骨自正常位置前倾,如讲话一样,使喉平稳。

虽然为较高或较低声区并无需要靠肌力把喉固定在同一位置上,但在歌唱中,从头到尾喉都应保持平稳。这种平稳是喉生理行为的一种标志。

无论如何,喉的形状并不因元音或音量而略有改变。只有吐字负责处理它。

平稳的喉是嗓音能量与气息力量之间互相影响的结果。

在嗓音振动与气息之间存在有如琴弦振动与琴弓之间的密切关系。

2. "你有怎样的嗓音"[②]

你的嗓音有其自己的行动方式与意志。

不要妨碍它们,虽然你可以支配前者和抑制后者。

暗的嗓音不应被改变。

有些嗓音听起来像长笛;其他的是"琴弦声的"如提琴;很多是粗糙的和"尖细的"如单簧管。

决不可把低嗓音上推得超过其极限。

决不可把高嗓音下拉得低于其音域。

不应强逼小嗓音。大嗓音应有其冲劲儿。

有些嗓音平稳;有些抖颤。

只有多气的、无支持的嗓音不能有其自己的行动方式与意志。

"为什么我不能唱?"

因为你试图去唱。你是否努力去说话?那好,同样方法,无数次地加强与改善是歌唱之源。

当你能避免动作而又不抑制反应时,你就准备好歌唱了。

当你的音发自振动的集中点时,你就是在歌唱。

想一想

1. 怎样使你的音色听起来圆润、优美?
2. 练习找到发声位置。

① [美]弗·兰皮尔蒂,等.嗓音遗训[M].李维渤,译.上海:上海音乐出版社,2005:153.

② [美]弗·兰皮尔蒂,等.嗓音遗训[M].李维渤,译.上海:上海音乐出版社,2005:168.

第四章 歌唱器官之三：共鸣器官

学习要点：
1. 共鸣及要素
2. 共鸣器官
3. 共鸣的作用
4. 胸腔、喉腔、口腔、鼻腔、头腔的共鸣状态
5. 共鸣与气息的关系

线上学习

学一学

一、什么是共鸣？它由哪些要素组成？

当一个物体振动发音时，就会产生具有一定振动频率的基础音响（基音）。这种基音频率能使临近的、同发音体基音频率相同或近似的发音体或物体空间振动发音，被迫振动体的音量会立刻增响、扩大，这在物理上称为共振现象，在声学上称作共鸣。

共鸣由三个要素组成：①与发音体频率相同或相近的物体空间；②在物体空间内部的发音体；③物体空间内储有充足的空气。这三个要素缺一不可。

二、共鸣腔体由哪些器官组成？

歌声的丰满圆润与否，多依赖于共鸣腔体的协同共鸣，缺乏共鸣的声音必然会显得单调、呆板。为了使歌声具有饱满、悦耳的音乐效果，在歌唱中就必须充分地利用人体中固有的共鸣结构。

人体的共鸣器官包括胸腔、喉腔、口腔、咽腔、鼻腔、鼻窦等。

歌唱时，依靠人体的胸腔、头腔和喉、咽、口腔三大共鸣腔体的共鸣作用，来扩大和润色声音。（见图1-5）

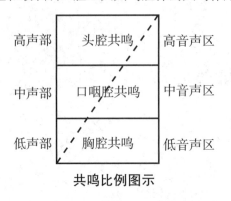

共鸣比例图示

图1-5 人体歌唱共鸣腔共鸣比例示意图

头腔包括鼻腔和窦（鼻窦、额窦、蝶窦等）都有各自的空隙，他们是不变的共鸣腔。

鼻腔是声音进入头腔的必经通道。人在感冒时，鼻腔充血，引起鼻塞，会影响鼻腔的共鸣。

咽、喉、口腔是可变的共鸣腔。这是由于喉头和嘴唇腔体能够做各种变化，如舌位的变化，口腔前后、大小的变化等，它们是歌唱状态下最活跃的共鸣腔体。

胸腔是不变的共鸣腔，包括气管、支气管和肺。在演唱较低的音区时，就会感觉到人体胸部的振动。

歌唱时要求三种共鸣腔体协调作用，达到以口腔共鸣为主的混合共鸣效果。

三、共鸣在歌唱中有什么作用？

共鸣在歌唱中大致有两方面的作用：一方面扩大了音响效果，第二方面是美化了音色。例如在空房子里、走廊里唱歌好听、声音也大，而旷野中就没有了四壁的反射，声音就听着不响。原因就是四壁的回声和原有的声音融合在一起，它们反射回来的微小的时间差产生了空间立体感的效果，美化了声音，使声音变得丰满。当然歌声也就觉得好听了。而在旷野中不具备反射声音的条件，所以声音就不大好听，也不大响亮。

可是我们在歌唱时，不能完全依靠外界的辅助，而是要充分利用人体构造中的共鸣腔体，积极地、恰到好处地控制好发声，因此，了解共鸣的作用和分类问题，对学习声乐很有必要。

四、胸腔共鸣的状态是怎样的？

胸腔共鸣指的是大气管共鸣，起着基础共鸣的作用。没有胸腔共鸣的歌声会给人轻而浮的感受。找到胸腔共鸣，我们可以感觉自己的胸腔是一个空瓶子，它口小、颈大，歌唱发声时，在胸口（衬衣的第二纽扣处）找到你的发声位置，声音从胸口发出来，当声音下行时，音响随着音高的降低而向胸口扩散，声音落到"大瓶子里"，使胸腔共鸣得到加强；声音上行时，胸腔里共鸣的音响逐渐向"瓶口"聚拢，向上延伸，胸腔共鸣减弱，随之顺着咽腔的共鸣通道进入鼻腔、头腔，然后找到头腔共鸣的音色。

在歌唱中，胸腔感觉是一个"虚空"的空间，要保持上下通气，不能用力张开，以获得丰满的共鸣音响。在意识上，要把胸腔作为一个共鸣腔体来用，而不是作为呼吸器官来用。

在唱高音时，不要挂靠胸腔，否则会使高音唱起来很吃力，在胸口下找"通气"的感受，感觉胸口张开，气大嗓子眼小，是唱高音的关键。

五、喉、咽、口腔共鸣的状态是怎样的？

喉腔共鸣的关键在于打开喉咙唱歌。为什么要打开喉咙？因为喉咙是声音的必经通道，如果开得不够大，是唱不出圆润、丰满的声音的。然而，打开喉咙不是打开整个的喉咙（包括喉结与咽腔），而是打开喉腔，不包括嗓子（声带）那一部分。

咽腔位于口腔后部，是连接鼻腔、口腔、胸腔的腔体，它的作用在于能够强调共鸣的作用。咽腔共鸣的主要方法就是"贴着咽壁唱"，咽壁既能绷直也能垮下来，这和头部的姿势有很大关系，挺胸抬头、目光平实，后颈略微梗直，咽壁便可处于绷直状态，后颈一旦松懈，咽壁便马上处于松弛的状态。

口腔是咽腔前方的共鸣室，它与软腭连接，构成一个半圆的弧，在唱歌时，口腔应积极张开，保持下巴与颈部的松弛，张嘴的关键在于"拉开牙关节"。

六、鼻腔与头腔共鸣的状态是怎样的？

鼻腔与头腔共鸣是不可分割的。获得头腔共鸣的关键是在鼻腔共鸣基础上窦口张开，即"打开头腔"。在唱高音时，感觉鼻咽腔里是一种吸气状态，这种吸气感使头腔的空间向后向上扩张，软腭向上抬，空腔内有充气的感觉。在打开头腔的时候，心里想象声音集中成一个点，它使头腔共鸣音色变亮，变得有穿透力。

因此,"打开头腔、集中音色"是获得头腔共鸣的最好方法。

七、共鸣与气息有什么关系?

在各部位共鸣效果形成过程中,各共鸣腔内声音与气息的关系是不同的。它们大致可以分成三种情况:一是声音在发声时呼出气息所进入的共鸣空间所形成的共鸣效果,如喉咽腔到口腔。第二种是带气息在共鸣空间回旋而形成的共鸣效果,如鼻咽腔到鼻腔。第三种是声音在无气息进入的空间共鸣形成的声音共鸣效果,如头腔和上颌窦、额窦等。这三种形式,在共鸣形成过程中,方式是截然不同的,第一种称气息性空间共鸣,第二种称回流性空间共鸣,第三种称无气息的空间共鸣。

气息性空间共鸣,声音是在有气息经过的空间形成共鸣效果的。故而呼出的气息不但能与声音很好地糅合在一起,而且对共鸣后的声音具有积极的推送作用。气息性的共鸣效果是在喉咽腔、喉腔、口咽腔和口腔这些部位形成。从共鸣的色彩和效果看,由于气息与声音的结合和气息对声音的推送等方面的作用包含在共鸣形成的过程中,因此在感觉上也显得流畅、自然,并且能很好地显示出歌声自然的艺术效果。所以在自然声区(中声区、混声区),发声的谐和共鸣中,是偏重这一类效果的。也就是说自然声区必须控制好这些气息性的共鸣,才能显示出自然声区的特色效果,这也是所有声乐技术的基础部分。

回流性空间共鸣的共鸣空间主要由带声气息的回流共振作用引起。当气息冲击声带时,一部分气息随着声带的振动而呼出;同时也有一大部分受到声带的压力、阻力留在声带的下方,而且在声带的下方也参与振动的空气,它们回流、冲击带动喉部以下气管和胸腔的振动,产生了胸腔共鸣。这种回流性的共鸣空间产生的共鸣只在胸腔的上部。在这类共鸣形成的过程中,由于声带有振动气息的回流作用,其共鸣能量及响度是很大的;同时声音在胸腔中的共鸣而产生的振动感也是很明显的。就其共鸣色彩与效果来看,由于其所处的位置较低,共鸣能量也大,共鸣空间也大,大的空腔与较低的声音频率相共振,故而就会有宽宏、深沉的感觉,这种形式也就充分体现出了低声区(胸声)发声的艺术效果。所以在低声部中,胸声的谐和共鸣基本上就是由回流性空气共鸣推动的。

所谓无气息的空间共鸣的"无气息"指的并不是共鸣空腔内没有空气,而是指没有参加由肺部通过声带流动出来的空气。我们人体中的空腔一般是充满了空气的,尤其是鼻咽、鼻腔等呼吸器官是与外界连通的,它不可能处在无气息的真空或被其他什么塞实的状态中。这里说的无气息指的是呼出的推动声音流动的气息不进入的那部分共鸣空间。当发声或歌唱时,气息通过声带产生声音,呼出的气息同时经过喉腔、喉咽腔上升到口咽腔。此时一部分有声气息进入口腔,形成声气的主流通道;而另一部分声音与呼出的气息分离后进入了鼻咽腔及其他上部的共鸣腔。在鼻咽腔和上部共鸣腔中,一般情况下是不会有呼出气息同时进入的,声音在这些没有流动气息通过的共鸣空间形成共鸣效果,这就是我们所说的无气息共鸣。产生无气息共鸣空间的部位有鼻咽腔、鼻腔和部分头腔中的窦,我们应该清楚的是这类的共鸣声的传动力是由声气主通道分离出来而形成的,其大致传送的方向及共鸣效果则是由声音进入管腔激活那些空腔中的空气所形成的,放松和打开有一大部分的意义是控制和运用这些管腔及共鸣空间。

> **歌唱共鸣口诀**[①]
>
> 共鸣位置在咽壁,共鸣音响灌咽腔。
> 共鸣反射找焦点,前哈后哼气通畅。
> 音域升高变元音,腔体打开要舒张。
> 关闭拢住共鸣点,声音胀满鼻咽腔。
> 抬起软腭打哈欠,打开喉咙气通畅。
> 脑后摘筋、拿咽管,气行于背、翻着唱。
> 高位置挂深呼吸,上、下、前、后都不忘。
> 通、实、圆、亮、纯、松、活,声音柔美如月光。
> 共鸣亮暗要适度,平衡、谐调最理想。
> 扩展音域靠技巧,统一声区音嘹亮。

一、共鸣状态练习

1. 打开喉咙练习

> **要领:** 1. 用打哈欠的方法打开喉咙,打哈欠时,喉结自然下降,软腭抬起。
> 2. 打哈欠有三个步骤:引发、扩张、消退。第一步骤是打开喉咙的最佳状态。
> 3. 用"贴着咽壁吸着唱"的感觉发声,自始至终保持吸着唱。

2. 贴着咽壁吸着唱的方法

> **要领:** 1. 感觉身体前半部与后半部劈成两半,用"后半扇"来唱。
> 2. 在后脖颈的位置找咽壁,想象贴着咽壁在唱。
> 3. 小舌向上抬,喉头下沉,拉开咽腔上下空间距离,感觉喉咙打开。
> 4. 用声音感受咽壁和咽腔里明亮、纯净的共鸣音色。

3. 把声音"落"下来

> **要领:** 1. 感觉胸腔是共鸣的最底层。
> 2. 起音便张开大嘴,贴着咽壁,在发音位置上往下吸着唱。
> 3. 一直感觉声音往下走,一直到横膈膜,将声音落在胸口上。
> 4. 胸口以下要感觉空、松、通。

[①] 邹本初. 歌唱学[M]. 北京:人民音乐出版社,2000: 122-123.

4. 用"集中音色"的感觉练习

> **要领**：1. 张嘴唱歌就要找鼻咽腔吸气扩张的感觉。
> 2. 让共鸣音色贴着咽壁往鼻腔里集中,音越高,声音越贴着咽壁往后、往上集中。
> 3. 这些感觉必须建立在深呼吸的基础上,感觉气息是贴着咽壁往里吸,向下送,音越高,气息越深。

二、发声练习

练习1： $\frac{4}{4}$ 1 3 5 6 5 6 5 6 | 5 4 3 2 1 — ‖
　　　　Hm（哼鸣）

> **提示**：1. 将舌根贴住软腭,让声音进入鼻腔,感受口盖后上方是充满空气的共鸣空间。下巴、舌根、前颈要放松。
> 2. 口腔里呈张口状唱a的感觉,双唇闭拢,贴着咽壁吸着哼。

练习2： $\frac{4}{4}$ 1 2 3 4 | 5 4 3 2 | 1 — — — ‖
　　　　u

> **提示**：1. 用小腹平稳吸气。
> 2. 贴着咽壁吸着唱,让声音碰在咽壁上。
> 3. 注意找到上口盖中间(软腭、硬腭交汇处)的共鸣点。
> 4. 随着高音上行,感觉上口盖共鸣点向后移动,并在后面打开。
> 5. 音节上行,感觉控制声音往小里唱,往暗里唱,往空里唱,往柔里唱。

练习3： $\frac{2}{4}$ 1 3 5 1 | 7 5 4 2 | 1 — ‖
　　　　u

> **提示**：1. 用小腹平稳吸气。
> 2. 贴着咽壁吸着唱。
> 3. 随着高音上行,强化深呼吸,打开喉咙,全身舒展。

练习4：$\frac{4}{4}$ 1 3 5 1 3 1 3 1 | 5 3 4 2 1 - ‖

a

> 提示：1. 用小腹平稳吸气。
> 2. 贴着咽壁吸着唱，注意感觉集中在咽壁上的共鸣音色。
> 3. 随着高音上行，用"吸气"的感觉扩张鼻咽腔，打开喉咙。想象高音贴着咽壁，音色往鼻腔里集中。

唱一唱

跑马溜溜的山上

1=F $\frac{2}{4}$

四川民歌

稍慢 饱满地

3 5 6 6 5 | 6. 3 2 | 3 5 6 6 5 | 6 3. | 3 5 6 6 5 | 6 3 2 |

1. 跑马溜溜的山 上， 一朵溜溜的云哟， 端端溜溜地照 在
2. 李家溜溜的大 姐， 人才溜溜的好哟， 张家溜溜的大 哥
3. 一来溜溜地看 上， 人才溜溜的好哟， 二来溜溜地看 上
4. 世间溜溜的女 子， 任我溜溜地爱哟， 世间溜溜的男 子

5 3 2 3 2 1 | 2 6. | 6 2. | 5 3. | 2 1 6. | 5 3 2 3 2 1 | 2 6. ‖

康定溜溜的 城哟， 月亮 弯 弯， 康定溜溜的城哟！
看上溜溜的 她哟， 月亮 弯 弯， 看上溜溜的她哟！
会当溜溜的 家哟， 月亮 弯 弯， 会当溜溜的家哟！
任你溜溜地 求哟， 月亮 弯 弯， 任你溜溜地求哟！

> 提示：1. 可先用哼鸣、u音练习。
> 2. 哼唱时，寻找上下通气感，"两头吸，中间叹"。
> 3. 在吸着唱的感觉下，整个腔体保持空空荡荡的感觉，气息流畅，音色明亮。
> 4. 把哼鸣共鸣的感觉带进歌曲咬字吐字中，发声位置保持不变。

生死相依我苦恋着你

刘毅然词
刘为光曲

1=F 2/4
深情地

| 3 4 5 6 | 5. 3 | 1 2 4 3 | 2 - | 3 4 5 6 | 5 5 | 6 | 7 5 4 5 | 3 - |

1. 在 爱 里， 在 情 里， 痛苦 幸福 我 呼 唤着 你；
2. 你 恋着 我， 我 恋着 你， 是 山 是 海 我 拥 抱着 你；

| 3 4 5 6 | 5. 3 | 1 2 4 3 | 6 - | 5 6 5 6 | 5 4 4 | 3 2 1 2 3 |

在 歌 里， 在 梦 里， 生死 相 依 我 苦 恋着
你 就是 我， 我 就是 你， 是 血 是 肉 我 凝 聚着

| 1 - | 1 1 7 1 | 6 7 1 3 | 4 5 6. | 1 1 7 1 | 6 7 1 3 | 4 3 2. |

你。 纵 然 是 凄 风 苦 雨， 我 也 不 会 离 你 而 去，
你。 纵 然 是 扑 倒 在 地， 一 颗 心 依 然 举 着 你，

| 3 4 5 6 | 5. 3 | 1 2 4 3 | 6 - | 5 6 5 6 | 5 4 4 | 3 2 1 2 3 |

当 世 界 向你 微 笑， 我 就在 你 的 泪 光
晨 曦 中 你 拔地 而 起， 我 就在 你 的

1.
| 1 - | 1 - | 1 0 0 | 0 0 :‖

里。

2.
| 3 2 1 2 3 | 1 - | 1 - ‖

形 象 里。

提示：1. 可先用哼鸣、u音练习。
2. 贴着咽壁吸着唱，声音碰响咽壁。
3. 声音上行，打开喉咙，气息往下沉。

听一听

兰皮尔蒂的歌唱箴言之三

振动、共鸣与附加——噪音①

永远记住,不管感觉上和音响上它们可能多真实,喉以上"发生"的一切都是幻觉。

可是,关注触觉和听觉的这些幻觉,是证明喉的活动是否正常和有效的唯一方法。

头腔和口腔中的共鸣感越明显,嗓音的"置放"就越好。

头骨和口腔中振动的音响越响亮,发音就越好。

共鸣与振动必须绝对"据有"头腔与头骨、口(和低音时的胸),并永远保持在那里。

噪音的附加——噪音常常不可避免。

它们由痰液、强调、感情作用、激动呼喊、发气音、夸张发音等等所引发,但不应妨碍充满头和口中以及唱低音时胸中的噪音振动与共鸣。

附加——噪音无"传送力"。如果后继的共鸣丰满和随后的振动响亮,听众就不会注意它。

振动与共鸣能掩盖大量噪音。

在准备歌唱之前,如果没有像军士那样挺起身来,你身体的某些重要部位就没有参加进来。

当客观性居统治地位时,这种感觉始自足下。

当主观性居支配地位时,它开始于头中。

想一想

1. 共鸣三要素之间有什么关系?
2. 分别找一找胸腔共鸣、喉(口、咽)腔共鸣、鼻头腔共鸣,想想如何使它们在唱歌时相互衔接。

① [美]弗·兰皮尔蒂,等.嗓音遗训[M].李维渤,译.上海:上海音乐出版社,2005: 171-172.

第五章　歌唱器官之四：语言器官

学习要点：
1. 了解语言器官
2. 说话与唱歌有什么不同
3. 朗诵与唱歌的关系

线上学习

学一学

一、语言器官由什么组成？

语言器官主要指的是口腔(图1-6)。它不仅是共鸣器官,而且是咬字、吐字器官。人类语言千变万化主要依靠唇、舌、齿、牙、喉等部位的开合、大小变化形成。口腔中的咬字、吐字相关部位需分辨清楚,因为不同的字音是由不同部位或共鸣腔体的改变形成的,只有明确正确的发音部位,才能抓住字音的特点,使发音清晰、自如。[①]

(1)唇：分上唇下唇。

(2)齿：分上齿下齿。

(3)齿龈：牙根突起部分的肉,又叫齿槽。

(4)硬腭：口腔上壁的前部,又叫前腭。

(5)软腭：口腔上壁的后部,又叫后腭。

(6)小舌：软腭后垂肉,又叫腭垂。

(7)舌尖：舌头静止时正对硬腭的部分,又叫舌端。

(8)舌前：舌头静止时正对硬腭的部分,又叫舌面。

(9)舌后：舌头静止时正对软腭的部分,又叫舌背。

(10)舌根：舌之最后的部分。

(11)咽头：舌后和喉头后壁之间的空隙部分,前通口腔,而下一方通喉头,另一方通食道。

(12)声带：在喉头内的两片纤维膜,状如双唇。

(13)口腔：口内的空处。

(14)鼻腔：鼻内的空处。

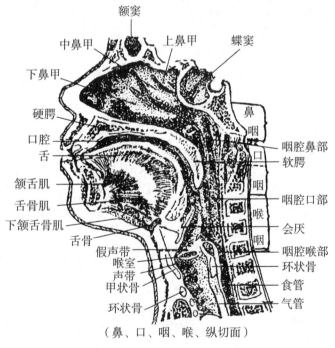

(鼻、口、咽、喉、纵切面)

图1-6　语言器官结构图

[①] 雷礼．歌唱语言的训练与表达[M]．上海：上海音乐出版社,2009: 5.

二、说话与歌唱有什么不同？

说话是人的语言本能,说话时,只要说清字即可,没有音色、音量、音域的要求。而唱歌则不同,不仅要求吐字清楚,声音优美,还必须有宽广的音域。两者主要的不同在于4个方面：[①]

首先,发于口腔不同位置。说话时口腔动作小、横、前；唱歌时口腔动作大、竖、后。唱歌的口腔幅度大,夸张,口腔需要形成一种较"竖"的状态,且口咽腔的后部用得较多,后咽壁挺立,软腭提起,且喉结位置低于说话时位置。

其次,咬字突出的部位不同。日常说话的咬字过程较快,声母、韵母转换自然、清晰、短促。唱歌的咬字不同,强调突出,需要拖腔,与说话相比,整个发音较慢、过程长。

再次,气息运动不同。说话时气息是单向运动,音量音域小,气息是下意识自然呼出；唱歌的气息是双向运动,要求比说话时复杂,歌唱的气息需要在呼气时保持吸气状态。

最后,共鸣腔的运用不同。说话时,无需进行共鸣集中或音色修饰,而唱歌则需要使头腔、口腔、胸腔统一集中产生混合共鸣。

三、朗诵与歌唱有哪些关系？

长期以来,声乐教学中用朗诵作为歌唱语言训练的主要手段,是因为朗诵艺术在发声方法、气息运用、共鸣效果追求上与歌唱存在很多相同之处。朗诵是把语言艺术再现于听众面前,歌唱是把音乐化的语言艺术再现给观众。两者都是表演艺术又用同样的创作工具进行艺术创作,把作品的丰富内涵传递给观众,给人们带来美的享受。另外,朗诵与歌唱都要用发声器官来表现语言艺术,因此建立松弛、持久、科学的发声状态,是两种艺术所共同追求的。在咬字吐字方面,两者都要求清晰干净、声音圆润、悦耳动听。在使用气息方面,两者都追求有较深的气息支持,声音控制通透流畅。

朗诵与歌唱虽然有很多相同之处,但毕竟歌唱和朗诵间还存有一些明显的差别。朗诵是依靠语言手段来表现其艺术功能,而歌唱是语言和音乐的结合,除语言表现外,还有音乐艺术的表现手段。朗诵中语气、语调、轻声、长短等被音乐曲调的旋律、速度、节奏、表情所代替,唱歌较朗诵更为夸张。另外,在气息、共鸣发声器官的运用上,朗诵是单向气息,歌唱是双向气息,朗诵较多运用口腔和胸腔共鸣,而唱歌则是头腔、口腔、胸腔的混合体,且唱歌的口腔开合度大于朗诵。

练一练

一、歌唱语言发声练习

月 之 故 乡

天上一个月亮,水里一个月亮,天上的月亮在水里,水里的月亮在天上。
天上一个月亮,水里一个月亮,天上的月亮在水里,水里的月亮在天上。
低头看水里,抬头看天上,看月亮,思故乡,
一个在水里,一个在天上。
看月亮,思故乡,
一个在水里,一个在天上。

[①] 雷礼.歌唱语言的训练与表达[M].上海：上海音乐出版社,2009：8.

看月亮,思故乡,
一个在水里,一个在天上。
看月亮,思故乡,
一个在水里,一个在天上。

教我如何不想他

天上飘着些微云,地上吹着些微风,
啊……微风吹动了我头发,教我如何不想他!
月光恋爱着海洋,海洋恋爱着月光,
啊……这般蜜也似的银夜,教我如何不想他!
水面落花慢慢流,水底鱼儿慢慢游,
啊……燕子你说些什么话,教我如何不想他!
枯树在冷风里摇,野火在暮色中烧,
啊……西天还有些儿残霞,教我如何不想他!

草原上升起不落的太阳

蓝蓝的天上白云飘,白云下面马儿跑,挥动鞭儿响四方,百鸟齐飞翔。
要是有人来问我,这是什么地方,我就骄傲地告诉他,这是我的家乡。
这里的人们爱和平,也热爱家乡,歌唱自己的新生活,歌唱共产党。
各族人民团结紧,结成铁壁铜墙,歌唱领袖毛主席,歌唱共产党。
毛主席啊共产党,抚育我们成长,草原上升起不落的太阳。

人说山西好风光

人说山西好风光,地肥水美五谷香,左手一指太行山,右手一指是吕梁。
站在那高处,望上一望,你看那汾河的水呀,哗啦啦啦流过我的小村旁。
杏花村里开杏花,儿女正当好年华,男儿不怕千般苦,女儿能绣万种花。
人有那志气永不老,你看那白发的婆婆,挺起那腰板,也像十七八。

燕 子

燕子啊,听我唱个我心爱的燕子歌,亲爱的听我对你说一说燕子啊。
燕子啊,你的性情愉快亲切又活跃,你的微笑好像星星在闪烁。
啊,眉毛弯弯眼睛亮,脖子匀匀头发长,是我的姑娘燕子啊。
燕子啊,不要忘了你的诺言变了心,我是你的你是我的燕子啊。
燕子啊,听我唱个我心爱的燕子歌,亲爱的听我对你说一说燕子啊。
燕子啊,你的性情愉快亲切又活泼,你的微笑好像星星在闪烁。
啊,眉毛弯弯眼睛亮,脖子匀匀头发长,是我的姑娘燕子啊。
燕子啊,不要忘了你的诺言变了心,我是你的你是我的燕子啊。

要领：1. 站立，身体自然放松，均匀深呼吸，气从丹田发出，直至感到身体会微微晃动。
2. 平躺，找到临睡前自然放松的状态，体会两肋的呼吸运动方式，在这种呼吸状态下，口腔微张，在发声支点（胸部第二组扣处）上找到呻吟或是孩子撒娇时的感觉，喉部绝对放松。体会声音的大小由气息来控制。
3. 不断体会喉部放松，口腔半打哈欠状态，用气息支撑发声，感觉每个字都要飞跃喉部，从口腔上半部呈抛物线往外甩的感觉。切记不可呈水平线，否则会使声音两次回到喉部，加重声带负担。

二、发声练习

练习1： $\frac{3}{4}$ 5 3 1 | 5 4 3 2 1 | 1 — — ‖
Hm（哼鸣）

提示：找到头腔共鸣感觉，力度无需太大，口腔内部打开。

练习2： $\frac{2}{4}$ 1 2 3 4 5 4 3 2 | 1 — ‖
u

提示：1. 保持口腔竖的状态。
2. 注意要深呼吸，随着音阶上行、下行找到不同的共鸣位置。

练习3： $\frac{2}{4}$ 1 3 5 1 | 5 3 1 ‖
a

提示：1. 找寻气息支点。
2. 高音注意打开喉咙，贴着咽壁，音色集中。

梅娘曲

田汉词
聂耳曲

1=G 2/4

0 3 ‖: 3 0 5 6 | 1 7 6 | 5 - | 1 2 3 6 6 5 | 5 - | 3 - |
1. 哥 哥，你别 忘了我 呀！ 我是你亲爱的梅 娘。
2.(哥)哥，你别 忘了我 呀！ 我是你亲爱的梅 娘。

2. 3 5 3 | 1 2 3 3 4 | 3 1 7 6 5 | 6 6 7 6 | 5. 6 | 1 1 2 3 4 |
你 曾坐在 我们家的窗 上， 嚼着那鲜红的槟 榔， 我 曾经弹着
我 曾在 红河的岸 旁， 我们祖宗流血的地 方， 送 我们的勇士

5 5 0 5 | 6 5 4 3 | 2 3 | 0 3 1 2 3 | 1 7 1 7 | 6. ∨ 3 :‖
吉他，伴你慢声儿歌 唱， 当我们在遥远的南 洋！ 哥
还乡，我不能和你

2. 2 3 0 | 1 2 3 2 1 | 7 1 7 | 7. 3 3 | 0 5 6 | 1 7 6 | 5 - |
同来， 我是那样的惆 怅！ 哥 哥， 你别 忘了我 呀！

1 2 3 6 6 5 | 5 - | 3 - | 2 3 5. 3 | 1 2 3 3 4 | 3 1 7 6 5 |
我是你亲爱的梅 娘。 我 为你违背了爹 娘， 离开那

6 6 7 6 | 5. 6 | 1 1 2 3 4 | 5 5 0 | 6 5 4 3 | 2 4 3 |
遥远的南 洋， 我预备用我的眼 泪， 搭好你的创 伤。

0 3 3 0 3 3 | 1 2 3 2 2 2 | 1 7 | 1 7 6 7 1 | 2 - | 1 - ‖
但是 但是 你已经不认得我 了， 你的可怜的梅 娘！

金风吹来的时候

任卫新词
马骏英曲

1=♭E 4/4

(6 1̇ 4 6 6 5 5 | 6. 6 1̇ 4 6 6 5 5 | 4. 5 6 3 3 2 5 | 3 2 3 2 1 6 1 —)

‖: 1. 5 5 2 1 3 3. | 1 1 5 5 2 1 3 — | 1. 5 5 3 1 1 6 1 |

1. 金 风 吹来 吹来的时 候， 我 歌唱家乡
2. 金 风 吹来 吹来的时 候， 我 歌唱家乡

2 2 3 3 6 2 2 — | 1. 5 5 2 1 3 3. | 1 5 5 5 3 1 1 6. |

家乡的金 秋， 月 桂花洒落， 香透了竹 楼，
家乡的金 秋， 姑 娘们绣花， 唱醉了竹 楼，

2. 2 3 2 1 6 5 5. | 6 2 2 2 1 6 1 — | 6 — 6 5 6 1 6 | 5 — — 6 2 |

甜米酒 荡漾， 香透了窗 口。 哎！ 哎！
乡亲们 饮酒， 乐醉了窗 口。 哎！ 哎！

4 — 4 5 6 5 1 | 3 — — — | 3 3 2 3 2 1 6. | 2 2 3 2 1 6 — |

　　　　　　　　　　　　　要 问我家乡 最美的时 候，
　　　　　　　　　　　　　要 问我家乡 最美的时 候，

4. 6 6 3 2 3 2 5 | 3 2 3 2 1 6 1 — :‖ 2 2 2 3 2 1 6 5 5. |

就 是这金风 吹来的时 候。 来……
就 是这金风 吹来的时 候。

2 2 2 3 2 1 6 5 5. | 6 2 2 2 1 6 1 — ‖ 1 — — 0 ‖

来…… 来…… 来

提示：1. 用哼鸣、"u"练习，之后利用"u"的状态来轻唱。
2. 喉头松弛，半打哈欠，找到气息支点。
3. 口形较为夸张，上腭抬起，提笑肌，每个字都"开着唱"。
4. 借助"啊"的发音部位和技巧，使每个字在口腔上半部呈抛物线往外甩。

听一听

兰皮尔蒂的歌唱箴言之四——"字、音与气的结合"①

永远不要把嗓音自其集中点移开,不要把气息自其基础上推,也不要让吐字离开嘴唇。

永远不要让这三者分离——字、音和气。

集中的感觉像羽毛在头中的触摸。

气息的支持感像美餐后的满足感。

良好吐字的感觉像"吹梳子"时嘴唇上的酥痒感。

此三位一体的结合有如三个手拉手的孩子围成一圈。

如果一人松手,全都遭殃。

如果一人力量太大,他人将遇到麻烦。

通常字和气是祸首。

来自共鸣点的振动好像总是小的。

始于字的共鸣通常感觉是大的。

自身体流出的能量好像用之不竭。

当能量停歇时,结合即瓦解。

只有当吐字把振动、共鸣和气息——能量作为一个整体来加以控制时,喉的感觉才是打开的。

引发喉中空气运动的只有良好的吐字,它使喉有一种"自由的"感觉,同时它强迫使用全身心的能量。

此后歌唱就是容易的了,对艺术家和听众都是愉快的。

技巧必须触动你生命的"感情中枢"。

嗓音是空气推动的。

(当假声带与真声带像亲吻中两片嘴唇靠近一样时,喉中的喉室就膨胀。)

对于歌唱嗓音,喉室行动与声门悸动同样是必需的。

所以在嗓音能被控制之前,有规律的振动和饱满的共鸣都是需要的。这就是"自然歌手"所为。

我们其他人必须学会这样做。

头、喉和胸中的这种空的感觉表明喉室准备好歌唱。

为什么大多数歌者的高音是挤捏的和纤细的?

因为喉被迫于双重任务——控制气流和提供振动的高音。

由于嗓音音高上升,气息控制应向骨盆下降。

在低音上,这种测量的感觉应在横膈膜处,甚至更高。

当以腹部(从腰到骨盆)来保持和控制气息时,不论是高或低嗓音都能自如扩展。

想一想

1. 在朗诵歌词中,找一找唱歌咬字和吐字与朗诵之间有哪些不同。
2. 在唱歌中,找一找口形的状态与气息、共鸣的关系。

① [美]弗·兰皮尔蒂,等.嗓音遗训[M].李维渤,译.上海:上海音乐出版社,2005:211—213.

第六章　歌唱语言的表达

学习要点：
1. 音节和音素
2. 韵母（元音）特点
3. 音韵的四呼
4. 声母（辅音）特点
5. 声调
6. 歌唱的咬字吐字

学一学

一、什么是音节和音素？

歌唱是一门语言与音乐相结合的艺术，在教学中，歌唱是通过艺术的咬字、吐字、归韵、收声与旋律的完美结合，深刻、细致、形象地表达出歌曲内容和情感的。一般说来，一个汉字就是一个"音节"。对于汉字字音而言，音节是一个很重要的概念，音节是字音的基础结构单位，如"明天"一词是两个字，就是两个音节；"音乐学"一词是三个字，即三个音节，这是比较容易分辨出来的。但是音节还可以继续往下分，分为几个"音素"，"音素"是语音的最小单位。例如单元音和辅音，因为只有一个发音动作，便称为一个音素。如"树"（shù）字由两个音素构成；"参"（cān）由三个音素构成；"棉"（mián）字由四个音素构成。汉字的一个音节，最少包含一个音素，最多包含四个音素。

我国专门研究汉语语音方面的音韵学认为一个汉字的音节是由声母、韵母、声调三者构成，也就是说，声、韵、调构成了汉语字音的三要素。

二、什么是汉语拼音中的韵母（元音）？

元音也称"母音"（韵母）。它是语言里最响亮的声音，属于乐音。发音时，气流（原动力）通过声门，使声带（发音体）颤动而产生乐音性质的声波。声波到达口腔能自由通过而不受阻碍。但当声波通过时，由于口腔形状的变化，也就是共鸣器形状的改变，导致形成各种不同的元音。发元音时，口腔和舌头的肌肉都保持均衡的紧张，气流没有发辅音时那样强。

由于口腔形状（共鸣器）的变化而构成各种元音。口腔形状的变化是由舌头的高低（口腔开阔度的大小），舌头的前后伸缩，以及嘴唇的圆、扁这三个条件所决定的。这样，元音有三项标准：第一，舌位的高低——舌位高的是高元音，舌位低的是低元音；第二，舌位的前后——舌位前的是前元音，舌位后的是后元音；第三，嘴唇的圆扁——嘴唇圆的是圆唇元音，嘴唇不圆的是不圆唇元音。所以可将单元音分为舌面元音、舌尖元音、卷舌元音和鼻化元音。

汉语韵母共有36个,根据音素的组合,可以分为单元音韵母、复元音韵母、鼻韵母三类(见表1-1)。

表1-1 普通话韵母表

四呼	开口呼	齐齿呼	合口呼	撮口呼
单元音韵母	-i [ɿ] 资 [ʅ] 知	i [i] 地	u [u] 布	ü [y] 女
	er [ə] 耳			
	a [a] 巴	ia [ia] 加	ua [ua] 瓜	
	o [o] 波		uo [uo] 果	
	e [ɣ] 哥			
	ê [ɛ] 诶	[iɛ] 爹		üe [yɛ] 月
复元音韵母	ai [ai] 太		uai [uai]	
	ei [ei] 杯		uei [uei]	
	ao [au] 包	iao [iau] 交		
	ou [ou] 头	iou [iou] 九		
鼻尾音韵母	an [an] 甘	ian [ian] 点	uan [uan] 短	üan [yan] 捐
	en [ən] 本	in [in] 巾	uen [uən] 吞	ün [yn] 军
	ang [aŋ] 方	iang [iaŋ] 江	uang [uaŋ] 荒	
	eng [əŋ] 庚	ing [iŋ] 京	ueng [uəŋ] 翁	
			ong [uŋ] 龙	iong [yŋ] 兄

三、什么是音韵的"四呼"?

"四呼"是音韵学术语。根据韵头的有无和韵头的不同而分为开口呼、齐齿呼、合口呼、撮口呼。

开口呼——没有韵头,韵腹是a、o、e的韵母。发音时,嘴张得比较大,所以叫作开口呼;

齐齿呼——韵头或韵腹是i(舌面元音)的韵母。发音时,嘴向两边开,露出牙齿,所以叫作齐齿呼;

合口呼——韵头或韵腹是u的韵母。发音时,嘴唇向中间收缩,所以叫作合口呼;

撮口呼——韵头或韵腹是ü的韵母。发音时,嘴唇是圆的,发音部位i与相同,它是i的圆唇化,所以叫作撮口呼。

开口呼和合口呼的字发音时,口腔共鸣体的空隙较大,声音较为响亮,称为洪音;齐齿呼和撮口呼的字发音时,口腔共鸣体的空隙较小,声音较纤细,称为细音。

四、什么是汉语拼音中声母(辅音)？

辅音也叫"子音"(声母)。发音时，气流从肺中呼出，经过声门、咽腔、口腔或鼻腔时，受到各个器官不同程度的阻碍，不能畅通。由于阻碍部位(发音部位)和阻碍的方法及除去阻碍的方式(发音方法)不同，造成不同的辅音。如[p]、[t]、[k]的不同，就是发音部位的不同。发辅音时，有关阻碍部位的肌肉，产生局部的紧张，如发[t]时，舌尖部位紧张，发[k]时，舌根部位紧张。发辅音时的气流要比发元音时的气流强。语音学上将辅音的过程分为成阻、持阻、除阻三个阶段。成阻，是发音时阻碍作用的开始形成，发音器官从静止或其他状态转到发一种辅音时所必须构成阻碍状态的过程，如发[p]时，双唇紧闭，软腭上升；持阻，是发音中阻碍作用的持续，发音器官从开始成阻到最后除阻的中间过程；除阻，是发音中阻碍作用的消除，发音器官从某一状态转到原来静止状态或其他状态的一种过程。辅音在成阻、持阻或除阻时都能发出声音，持阻时发出的声音可以延长，如[s]、[m]；除阻时发出的声音不能延长，如[p]、[k]。普通话共有22个辅音(见表1-2)。

表1-2　普通话声母表

发音方法		发音部位	双唇 (上唇下唇)	唇齿(上唇 下唇内侧)	舌尖前 (舌尖齿背)	舌尖中 (舌尖上齿龈)	舌尖后 (舌尖硬腭前)	舌尖前 (舌面硬腭前)	舌根 (舌根软腭)
塞音	清	不送气	b			d			g
		送气	p			t			k
塞擦音	清	不送气			z		zh	j	
		送气			c		ch	q	
鼻音	浊		m			n			(ng)
边音	浊					l			
擦音	清			f	s		sh	x	h
	浊						r		

五、什么是汉语拼音中的声调？

在音韵三要素中，声调的作用最为重要，离开了声调，语音的意义往往难以区别。从某个角度来说，声母和韵母对于唱腔旋律的制约作用极小，而声调的制约作用却非常大。许多字，声母和韵母都相同，但由于字调不同，意义区别却很大。我们平时所强调的字正腔圆中的"字正"，很大一部分意义指的是不要"倒字"，即字的声调要正确。所以声调在歌唱中的作用是十分重要的。

我国的诗词、曲等韵文体都各有其格律，比较讲究语言的声韵，有合辙押韵的特点。所谓格律，包括句式、句读、节奏、四声、平仄、押韵、对仗等方面。押韵(又称压韵)，是诗词格律的基本要素之一，是中国诗歌、歌曲、戏曲、曲艺唱词的一个特点，也是汉语音乐性特征在歌词创作中的具体体现。

押韵，就是指在一首歌词中，把韵母相同或相近(主要元音相同或相近，如有的韵尾是收尾音相同)的字，放在句子的相同字位上。因为一般都放在句子的末一字上，故又称为"韵脚"，合辙的意思与押韵意思相近，"辙"的本义是车轮在运行中压出的轨迹，是"韵"的通俗称谓，汉语十三辙指的就是汉语的13个韵部。(见表1-3)"合辙"就是"押韵"。

表1-3 汉语十三辙

辙名	合辙的韵母	合辙部分	收音	例字
1.发花	a	a		巴、拔、霸
	ia			家、夹、甲、驾
	ua			蛙、娃、瓦、袜
2.梭波	e	e o		歌、革、葛、各
	o			坡、婆、笸、破
	uo			郭、国、果、过
3.乜斜	ê	ê		
	ie			阶、节、姐、借
	üe			靴、学、雪、血
4.姑苏	u	u		夫、扶、府、付
5.一七（衣期）	i	i ü er		逼、鼻、笔
	ü			居、局、举、具
	-i [ɿ]			思、死、四
	-i [ʅ]			诗、十、史、事
	er			儿、耳、二
6.怀来	ai	ai	i	哀、呆、矮、爱
	uai			拐、怪
7.灰堆	ei	ei		飞、肥、匪、费
	uei（ui）			威、围、尾、位
8.遥条	ao	ao	(o)u	滔、桃、讨、套
	iao			消、淆、晓、笑
9.由求	ou	ou	u	抽、绸、丑、臭
	iou（iu）			优、游、友、幼
10.言前	an	an	n	滩、谈、坦、探
	ian			千、前、浅、欠
	uan			欢、环、缓、换
	üan			冤、元、远、院
11.人辰	en	(e)n		分、焚、粉
	in			拼、贫、品、聘
	uen（un）			村、存、忖、寸
	ün			晕、云、允、运

辙名	合辙的韵母	合辙部分	收音	例字
12.江阳	ang	ang		方、房、访、放
	iang			枪、强、抢、呛
	uang			荒、黄、谎、晃
13.中东	eng	ing eng ong	ng	风、逢、讽、奉
	ing			星、形、醒、性
	ueng			翁、滃、瓮
	ong			通、同、统、痛
	iong			庸、永、用

六、如何正确地咬字吐字？

正确的咬字、吐字，生动的语言和语言形象化的手法，是歌唱表现极为重要的手段。咬字就是按照正确的发音方法和发音部位（五音），把声母（字头）咬准。吐字就是将韵母（字腹）按照四呼，即开、齐、合、撮的正确口形、着力点予以吐准、引长。引长时口形要保持不变，并收清字尾（归韵）。咬字、吐字也要求有一定的方法，并不是单纯地将字说出，放在那儿就完事了。歌唱时，字音由于曲调的延伸与变化，每一个字都要受到一定音符时值的限制。而咬字、吐字的正确与否直接关系到表达歌曲的思想内容。因此，咬字、吐字必须在规定时值中合理安排各音素所占的时值比例，以求咬字、吐字的准确、完整。为实现这一目的，将唱字分成字头、字腹和字尾来处理，唱时以出声、引长、归韵为方法。

我们在歌唱时，要通过"五音"的某一个部位，将声母咬成不同的形态。其次，通过开、齐、撮、合四呼的着力，将韵母吐出来，不同的韵母，用相应的四呼器官来吐。咬字是声母的形成，吐字是韵母送出来的着力点，咬字必须在吐字的形态上产生。发音的状态必须先具备韵母的形态，在这个形态上产生声母。吐字必须根据四呼的要求。改变吐字的着力，必须根据归韵的原则。将韵母各因素结合为一体，并保持一定的口形。尤其，当一个字唱几个音时，一直保持到该音的韵母到最后的瞬间，也就是说，咬字和吐字应当养成一种喷吐有力、良好的归韵和收声习惯。但在演唱作品时，切不能孤立地讲求咬字和吐字的规律。

练一练

一、绕口令练习

①《四和十》：四是四，十是十。十四是十四，四十是四十。要想说好四和十，得靠舌头和牙齿。谁说四十是"四 sí"，谁的舌头没用力，谁说四十是"事拾"，谁的舌头没伸直。认真听，常练习，十四，四十，四十四。

②《数狮子》：公园有四排石狮子，每排是十四只大石狮子，每只大石狮子背上是一只小石狮子，每只大石狮子脚边是四只小石狮子，史老师领四十四个学生去数石狮子，你说共数出多少只大石狮子和多少只小石狮子？

③《摘柿子》：四个孩子摘柿子，老大摘了四个十，老二摘了十个四，老三摘了四十个，老四摘了十四又四十。

④《造纸张，用纸浆》：纸浆造纸出纸张。草纸浆，木纸浆，造出纸张有短长。长纸张，用纸浆，短纸张，

用纸浆,张张纸张用纸浆。

⑤《墙壁和壁纸》：墙壁贴壁纸,下雨墙壁湿。壁湿壁纸湿,纸湿壁更湿。撕纸换湿纸,湿纸撕下换壁纸,壁纸不湿纸不撕。

⑥《男篮女篮》：男篮男穿蓝,女篮女穿绿。男篮穿蓝练投篮,女篮穿绿练投篮。男篮篮下天天练,女篮天天练投篮。男篮女篮一起练,女绿男蓝绿和蓝。

⑦《打枣》：出东门,过大桥,大桥底下一树枣。青的多,红的少,一个枣,二个枣,三个枣,四个枣,五个枣,六个枣,七个枣,八个枣,九个枣,十个枣。十个枣,来回倒,十个枣,九个枣,八个枣,七个枣,六个枣,五个枣,四个枣,三个枣,二个枣,一个枣。这是一个绕口令,一气念完才算好。

⑧《写字》：歪脖子,趴桌子,不是写字好姿势,时间久了变近视。写字身子要坐直,眼睛离纸是一尺。

⑨《一匹布,一瓶醋》：肩背一匹布,手提一瓶醋,走了一里路,看见一只兔,卸下布,放下醋,去捉兔。跑了兔,丢了布,洒了醋。

⑩《朱叔锄竹笋》：朱家一株竹,竹笋初长出,朱叔处处锄,锄出笋来煮,锄完不再出,朱叔没笋煮,竹株又干枯。

⑪《子词丝的绕口词》：四十四个字和词,组成了一首子词丝的绕口词。桃子李子梨子栗子橘子柿子槟子榛子,栽满院子村子和寨子。刀子斧子锯子凿子锤子刨子尺子做出桌子椅子和箱子。名词动词数词量词代词副词助词连词造成语词诗词和唱词。蚕丝生丝热丝缫丝染丝晒丝纺丝织丝自制粗丝细丝人造丝。

⑫《小三登山》：三月三,小三去登山；上山又下山,下山又上山；登了三次山,跑了三里三；出了一身汗,湿了三件衫；小三山上大声喊,离天只有三尺三。

⑬《玻璃杯和白开水》：玻璃杯倒进白开水,白开水倒进玻璃杯。玻璃杯倒进白开水就成了装白开水的玻璃杯。装白开水的玻璃杯倒进白开水,白开水倒进装白开水的玻璃杯。

⑭《教练和主力》：蓝教练是女教练,吕教练是男教练,蓝教练不是男教练,吕教练不是女教练。蓝南是男篮主力,吕楠是女篮主力,吕教练在男篮训练蓝南,蓝教练在女篮训练吕楠。

⑮《捉壁虎》：李虎捉壁虎,本是虎捉虎,李虎满屋转,壁虎不敢咬李虎,李虎也捉不住壁虎。

⑯《换斑竹》：斑竹林里头有干斑竹,包谷林里头有干包谷。潘家三虎走进包谷林,掰了一担干包谷,回家路过斑竹林,换了三根干斑竹。

⑰《石榴树上结辣椒》：颠倒话,话颠倒,石榴树上结辣椒。东西大路南北走,碰见兔子去咬狗。拿住狗,打砖头,砖头咬住我的手。

⑱《捉兔》：一位爷爷他姓顾,上街打醋又买布。买了布,打了醋,回头看见鹰抓兔。放下布,搁下醋,上前去追鹰和兔,飞了鹰,跑了兔。打翻醋,醋湿布。

⑲《窝和锅》：树上一个窝,树下一口锅,窝掉下来打着锅,窝和锅都破,锅要窝赔锅,窝要锅赔窝,闹了半天,不知该锅赔窝,还是窝赔锅。

⑳《花鸭与彩霞》：水中映着彩霞,水面游着花鸭。霞是五彩霞,鸭是麻花鸭。麻花鸭游进五彩霞,五彩霞网住麻花鸭。乐坏了鸭,拍碎了霞,分不清是鸭还是霞。

㉑《蚕和蝉》：这是蚕,那是蝉,蚕常在叶里藏,蝉常在林里唱。

㉒《牛驮油》：九十九头牛驮着九十九个篓。每篓装着九十九斤油。牛背油篓扭着走,油篓磨坏篓漏油,九十九斤一个篓,还剩六十六斤油。你说漏了几十几斤油?

㉓《王婆夸瓜又夸花》：王婆卖瓜又卖花,一边卖来一边夸,又夸花,又夸瓜,夸瓜大,大夸花,瓜大,花好,笑哈哈。

㉔《瘸子》：北边来了一个瘸子,背着一捆橛子。南边来了一个瘸子,背着一筐茄子。背橛子的瘸子打

了背茄子的瘸子一橛子。背茄子的瘸子打了背橛子的瘸子一茄子。

㉕《多少罐》：一个半罐是半罐,两个半罐是一罐；三个半罐是一罐半,四个半罐是两罐；五个半罐是两罐半,六个半罐是三满罐；七个、八个、九个半罐,请你算算是多少罐。

㉖《两个排》：营房里出来两个排,直奔正北菜园来,一排浇菠菜,二排砍白菜。剩下八百八十八棵大白菜没有掰。一排浇完了菠菜,又把八百八十八棵大白菜掰下来；二排砍完白菜,把一排掰下来的八百八十八棵大白菜背回来。

㉗《藤萝花和喇叭花》：华华园里有一株藤萝花,佳佳园里有一株喇叭花。佳佳的喇叭花,绕住了华华的藤萝花,华华的藤萝花,缠住了佳佳的喇叭花。也不知道是藤萝花先绕住了喇叭花,还是喇叭花先缠住了藤萝花。

㉘《补皮裤》：出西门走七步,扒鸡皮补皮裤,不知是皮裤补鸡皮,还是鸡皮补皮裤？

㉙《小毛与花猫》：小毛抱着花猫,花猫用爪抓小毛,小毛用手拍花猫,花猫抓破了小毛,小毛打疼了花猫,小毛哭,花猫叫,小毛松开了花猫,花猫跑离了小毛。

㉚《蜂和蜜》：蜜蜂酿蜂蜜,蜂蜜养蜜蜂。蜜养蜜蜂蜂酿蜜,蜂酿蜂蜜蜜养蜂。

二、发声练习

练习1： $\frac{2}{4}$ 5 i | 7 5 4 2 | 1 — ‖
Hm（哼鸣）
u（呜）

练习2： $\frac{2}{4}$ 1 7 6 5 | 4 3 2 1 | 1 — ‖
nu（奴）

练习3： $\frac{3}{4}$ 5 3 4 2 1 | 5 3 4 2 1 ‖
nu ou a nu ai i

练习4： $\frac{2}{4}$ 1 — | 1 7 6 5 | 4 3 2 1 | 1 1 | 1 — ‖
la（啦）

唱一唱

在那遥远的地方

1=E 4/4

王洛宾词曲

```
6 1 | 2 1 7 6 1 | 2. 1 7 | 6 1 1 7 6 - |
```
1. 在 那 遥 远 的 地 方， 有 个 好 姑 娘，
2. 她 那 粉 红 的 小 脸， 好 像 红 太 阳，
3. 我 愿 抛 弃 那 财 产， 跟 她 去 放 羊，
4. 我 愿 做 一 只 小 羊， 跟 在 她 身 旁，

```
6 1 2 1 6 5 6 5 4 5 | 6 1 4 5 6 5 4 3 | 2 - - : ||
```
人 们 走 过 她 的 帐 房 都 要 回 头 留 恋 地 张 望。
她 那 活 泼 动 人 的 眼 睛 好 像 晚 上 明 媚 的 月 亮。
每 天 看 着 那 粉 红 的 小 脸 和 那 美 丽 金 边 的 衣 裳。
我 愿 她 拿 着 细 细 的 皮 鞭 不 断 轻 轻 打 在 我 身 上。

> **开口呼练习要点：** 开口呼在演唱时口腔开度大，共鸣强烈，吐字时牙关松弛，自然后贴，着力点在喉。由于开口呼的特点是没有韵头 i、u、ü 等介元音，歌唱时从字头直接过渡到主要的元音，能明显体会到着力点靠后的感觉。

我的祖国（片段）

1=F 4/4

乔 羽词
刘 炽曲

♩=80

```
1 2 6 5. 6 | 3 5 1 6 5 - | 5 6 5 3 2 3 | 5 3 6 1 2 - |
```
姑 娘 好 像 花 儿 一 样， 小 伙 心 胸 多 宽 广，

```
2 5 3 1 6 5 6 | 2 6 5 6 3. 2 | 1 2 2 3 5 5 1 6 5 |
```
为 了 开 辟 新 天 地， 唤 醒 了 沉 睡 的 高 山，

```
5 6 1 2 4. 6 6 | 5. 6 3 2 1 - | 1 - - - | 0 0 0 0 |
```
让 那 河 流 改 变 了 模 样。

> **合口呼练习要点：** 合口呼在演唱时口唇合圆，收敛嘴唇，着力在满口。注意口腔开度，体会口腔内均衡着力的感觉。

渔 光 曲
——电影《渔光曲》主题歌

安娥 词
任光 曲

1=G 4/4

（1 - - 5̣ | 2 - - 5̣ | 5 - - 3 | 1 - - 0）| 1 - - 5̣ |
　　　　　　　　　　　　　　　　　　　　　　　　　　云　　　儿

2 - - 5̣ | 5 - - 3 | 2 - - - | 3 - - 2 | 6̣ - - 2 |
飘　　在　海　　　　空，　　　　鱼　　儿　藏　在

1 - - 6̣ | 5̣ - - - | 6̣ - - 5̣ | 1 - 6̣ 5 | - - 3 5 |
水　　中，　　　　　早　　晨　太　阳 里 晒　　　　渔

6 - - - | 5 - - 3 | 6 - 3 2 | - - 5 | 1 - - 0 ||
网，　　迎　　面　吹　过　来　大　海　风。

撮口呼练习要点： 撮口呼发音唇形搓出，着力点在唇。演唱时注意，所有撮口呼的音节必须撮住口，尽量扩展口腔开度。

听一听

威廉·莎士比亚教学艺术——"元音发音初论"[①]

不应认为歌唱只是嗓音的调准，更应把它看成是元音音响的拖长和持续。如果学生所讲的语言中并不具有那种拖长的语音，在他初学唱时要找到正确的途径会更困难。如我们日常讲话那样，我们的语言（指英语）并不要求在元音上停歇。反之，可以说意大利语主要是由持续的元音、音响和排除了一切繁琐的辅音组合而成的；是通过持续元音和简化辅音而构成的一种语言，它本身就是一种对舌头和喉咙自由行动的训练。这种发音的自由在发纯净的嗓音中具有难以估量的价值。

在意大利语中元音是拖长的，而辅音一滑而过。反之，英语的特点是快速地从元音过渡到辅音，因而意大利语持续性更强，我们的语言则是零碎的。一个助长响亮，另一个则无特色和语音不清。在唱英语时必须持续所有元音，虽然在讲话中它们中的大多数只是快速地一带而过。

可以把它看作是一条原则，即能自然地持续元音音响的人，能以同样的自由发出辅音。换言之，"照顾元音，辅音就将照顾它们自己。"

想一想

1. 在唱歌中寻找咬字吐字有什么规律。
2. 在绕口令中练习辅音和元音的发音。

① [美]弗·兰皮尔蒂，等. 嗓音遗训[M]. 李维渤，译. 上海：上海音乐出版社，2005：97.

第七章 歌唱的技巧

学习要点：
1. 起音
2. 连音
3. 断音
4. 颤音
5. 滑音
6. 波音
7. 假声
8. 重音

学一学

一、如何起音？

起音是发声的开始动作，它有高、低、强、弱、亮、暗、软、硬之分。起音分为两种：软起音和硬起音。软起音又称舒气起首，它的音头以舒气或叹气开始，是一种以气带声的感觉，开头的起音声音较为虚弱、柔和，容易找到声音通畅感。硬起音的音头坚实、有力，像从发音位置上迸发出来，有撞击嗓子眼的感觉。

起音应始终保持轻松、安静的心态，绝不能紧张，全身要以积极的状态投入歌唱，找到胸口起音的发声位置，喉头没有任何压力感。起音之前要深吸气，用"吸着唱"的感觉控制气息量，同时找"向下叹气"的感觉。

二、如何唱好连音？

连音也叫圆连音（legato），有圆滑的意思。它是指由某一音连接另一音时，要唱的两音间没有间隙而非常的圆滑。演唱这种连线时非但气息不可以间断，共鸣也不可以间断。不应该有痕迹，歌唱中即使有"子音"，也要唱得柔和而融于其中，就像被连续撞击的钟声。

演唱连音必须从气息和发声位置两方面入手来解决问题。气息的连贯是声音连贯的前提。因此，气息的稳定和送气的连贯是唱好连音最重要的方法。在声音上，音和音之间也要保持连贯、均衡，不能断裂，每个元音，都应保持一样统一的音色，一样连贯的气息，一样均衡的共鸣。掌握了这个技巧，就可以慢慢根据音乐的表现，逐渐变化力度和音色，唱出连贯、优美的线条。

三、如何唱好断音？

断音（staccato）又称顿音，它的意思是说把某一音与连接的下一音分开来唱。这种唱法最为强调的就是呼吸的支持。换句话说，音的切断是由于气息的终止供给引起的，而不是由声门的单纯关闭引起的。在

音乐上它与圆连线效果相反。圆连线表现抑扬,断音则表现顿挫。如果我们看到一个四分音符上有断音记号,那么它的实际演唱时值大约相当于八分音符或十六分音符的长度,更加有力的可以只有三十二分音符的时值。究竟要唱多少时值,这要根据歌者对歌曲的处理或是歌曲的要求来决定。

断音与顿音、弹跳音的唱法在感觉上是基本一致的。断音发声状态同生活中人们开怀时哈哈大笑的情形很相像,所以,用开怀大笑的感觉来掌握断音技巧是非常有效的。断音首先要找呼吸的感觉,感受在胸腹之间的横膈膜处"拍皮球",向下"拍球"时发声,向上抬手时不发声,立即换气。慢的断音,则需要在音与音休止间隙中快速换气。声音只要停止,立即快速换气。发声与换气同步进行。在乐句之间快速换气,是能否掌握好断音技巧的关键。

四、如何唱好颤音?

颤音(trillo),是一种非常多见的装饰音,在声乐和器乐作品中大量采用。在时值较短的音符上它是用"tr"标记;在长时值的音符上它是以"tr……"为标记,有时也可以在记号上加临时升降号,以标明所欲颤动的方向。颤音有着多方面极为丰富的表现力:它可以模拟百灵鸟似的圆润婉转,也可造成浪花飞溅的清澈激扬,如果我们在歌曲渐弱、结束时使用颤音,则似乎有余音袅袅之感。

颤音既不是声波的振动,也不是震音,是一种在二度音程之间来回往复的颤动,它即使在最快的速度中,不论是在小二度之间或大二度之间的音程颤动,都必须使音级清晰,既要圆连又不能粘滑。一般地讲,颤音有两种唱法,一种是先唱主音,一种是先唱辅音。颤音演唱时的结束方法也有两种:一种是结束前加唱一个下行的二度音,另一种是连续几个音符都唱颤音时,则在最后一个音结束之前再加唱一个下行二度的音程。在一些特殊情况下,颤音也可以三度音程为结束。颤音在有附点的情况下(如四分附点、八分附点)一般应结束在主音上。

颤音由于唱起来速度快,有时不易掌握音准,我们提倡练习时一般采用三种做法:①慢起,便于找到音准,慢起可以用在较长的时值或拍子上。②在唱辅音时,加重辅音的力度,以便找到辅音的音准或感觉。③用较有力度的练习,如中强(mf)或强(f)的力度练习,较易收效。在音准有把握之后,再在速度和强弱上运用自如。

颤音总在二度音程之间机械地往复颤动,再加上速度要快,达到时值要求,六十四分音符或三十二分音符,是比较难唱的,我们练习时要有耐心,勤练、多练、常练,但不可一次练习时间太长,以免影响到正常波音(vibrato)在歌声中的发挥。

在演唱颤音时,必须有饱满有力的气息支持,喉部肌肉具有一定的肌张力,把发声器官控制在一个发声机能状态的范围内,在这个范围内让颤音活跃地、有弹性地像唱一个等高长音一样唱出来。颤音的练习对咽喉肌肉也是一个有益的锻炼,它既是基本功,也是喉部肌肉的灵活程度的训练。

五、如何唱好滑音?

滑音是歌曲中一种常见的装饰音,它是由一个音向上或向下滑进到另一个音,滑音起到润色语言、突出风格的作用。唱好滑音,首先要掌握滑进技巧,不能把滑音当作倚音来唱;其次,要把握滑进幅度,不能任意滑,幅度大小可按滑音不同作用来决定。声音下滑时,要保持共鸣的高位置,头腔和鼻咽腔的共鸣音响不能掉到口腔里,更不能挂在嗓子上;声音上滑时,位置不能往上够,只需轻轻抬起软腭,贴住咽壁往里吸着唱。滑音不能滥用,要在需要时用,以免破坏作品的形象,歪曲作品的情感。

六、如何唱好波音?

波音(mordent)是一种活泼而敏捷的装饰音。唱它时只要在主音符(被加波音记号的音符)的上行二度

或下行二度的音程范围内,轻巧地像短颤音一样颤动一下就行了。短的记号颤动一下,长的记号颤动两下。如"⁓"颤一下,"⁓⁓"颤二下。

波音也有四种:①上波音,先唱主音符,后加唱一个上行二度的音程的音,再回到主音符,共唱三个音,我们一般唱的波音都是按这一种。②下波音:先唱主音符,再加唱一个下行二度的音程的音,再回唱主音符,共三个音。③复波音或称上复波音:先唱主音符,再唱上方二度音程的音符,再唱主音符,再回唱上方二度的音符,后又回唱主音符,共唱五个音,也就是所谓唱颤二下的波音。④下复波音:先唱主音符,再加唱一个下行二波的音,回唱主音,再唱下方二度音,再回主音,共唱五个音。这四种波音都可以加临时升降记号,颤动时唱出那个被调整的上行或下行的二度音程的音,主音不动。

装饰音的唱法是要用完全纯熟的声乐技巧来完成的,为的是更加完美地表达歌曲的内容和情感。在完成谱子上的装饰音时,其效果也各不相同。装饰音唱法其很大程度上是Fioritura,原文意译为鲜花盛开的意思,也有人译为花腔、花唱,也有很大程度上的即兴演唱的意思。这种唱法在我国,在欧洲,特别是在南欧、意大利都是非常流行的,这多半是歌唱者在演唱时对原曲的表现感觉意犹未尽,情感还未得到尽情或充分地发挥,于是就在某长句的末尾、歌曲的结束部分,加花唱起"即兴旋律",以达到尽情抒发情感的目的。这是一种情不自禁,也是一种卖弄技巧,当然这必须是有技巧可以卖弄的。这实际是一种较高的艺术境界。

七、如何运用假声的发声技巧?

歌唱的假声技巧是在保持头腔共鸣位置的基础上,气息的压力控制在一种压力弱、腔体大的发声技巧上,用以表现歌曲中的辽阔、深远的意境,并用以模仿回声(如八声部的无伴奏合唱《回声》)或余音。

例如演唱东北民歌《乌苏里船歌》时,对回声的描写就恰当地运用了假声的发声技巧,借以描绘空旷辽阔的江面上的情景。在歌曲的处理中,开头与结束都运用了假声的发声技巧,在较强的歌声之后,紧随着假声的模仿,似空谷回声。突强、突弱的控制发声形成了真声与假声的对比,通过一连串具有民族语言的真假声组合发声,展现了赫哲人在开阔的江面上劳作时的情景,其中也似有水声和船在江面上摇曳的动感,当然还有他们愉快劳动时的心情。

运用假声的发声技巧,对于歌曲中回音与余音具有十分传神的表现力。这种声音的发声原理是以气息很弱的压力予以控制进行发声。动作的控制是呼吸支点的气息在较高的保持中,以较浅的气息冲击留有一定缝隙的声带,发出具有高位置、大腔体渐弱的声音。声带的振幅小,气息泄出的就少。但必须严格地保持声腔共鸣的高位置,保证共鸣腔体的完整统一,声音具有"竖"的立体感。

八、如何唱好重音?

重音是在音符上方加有">"记号的音符唱法,用以表现坚强意志和坚毅的品质一类的歌曲。重音对歌曲内容与主题表现大有帮助,如在聂耳的《大路歌》的演唱中多采用了重音的发声技巧,深刻地表现了筑路工人在沉重的劳动中坚定的斗争精神和一语双关的"踏平世上不平路"的决心,较完美地树立了筑路工人的伟大形象。

在演唱中运用重音的发声技巧,能够进一步形象生动地表现歌曲主题思想和艺术形象。其声音动作的原理是以较强的气息冲击力度进行发声,是一种大腔体的冲击力。其动作的控制也是横膈膜的控制力度所造成的。重音的发声技巧是气息的力度与速度组合控制的技巧。重音的发声通常是混声区与胸声区的较大力度造成的。

第七章 歌唱的技巧

练一练

歌唱技巧口诀[1]

起音找气儿不找劲儿,声音落在胸口上。
连音串在气息中,旋律优美又流畅。
断音想着拍皮球,颤音由紧往松唱。
滑音保持高位置,跳进准备翻着唱。
要靠灵巧装饰音,共鸣点上找音响。
高音激起精、气、神,腔体打开头腔响。
由弱渐强腔灌气儿,小点儿膨胀声儿振荡。
由强渐弱真换假,由实变虚向远方。
从亮变暗实变空,由暗变亮点膨胀。
花腔声音最华丽,以静制动用心唱。
脑后摘音高位置,断、颤、走句在气上。
超高音区不害怕,打开喉底挺胸膛。
音域越高点儿越小,挂、抬、哼、拢心里想。
气行于背、吹、小点儿,脱离身体唱花腔。

练习1: 4/4 1 2 3 4 | 5 - - - | 5 4 3 2 | 1 - - - ‖
Hm（哼鸣）

提示: 1. 保持轻松安静的状态起音。
2. 用叹气开关找到胸口发声的位置。

练习2: 2/4 5 4 | 3 2 | 1234 | 5432 | 1 - ‖
u

提示: 1. 保持气息的稳定性。
2. 注意音与音之间的稳定性。
3. 统一位置,随着高度保持统一的气息、统一的共鸣。

练习3: 2/4 1 5 5 5 | 5 4 3 2 | 1 - ‖
a

提示: 1. 找哈哈大笑的感觉。
2. 在胸口发声位置吸着唱,打开喉咙。
3. 发声与换气同步进行。

[1] 邹本初. 歌唱学[M]. 北京: 人民音乐出版社, 2000: 123.

练习4：$\frac{3}{4}$ 5 6 6 | 6̇ - - | 5 7 7 | 7̇ - - |
　　　　a a a a　a　　　　a a a a　a

1 7 6 7 1 2̇ | 3̇ - - | 2̇ - - | 1̇ - - ‖
a a a a a a　　a　　　　a　　　　a
（u）……

提示：1. 找贴着咽壁吸着唱的感觉。
　　　2. 使腔体充分打开，找空腔共振的共鸣点，共鸣点有轻微的颤动，频率既高又快。
　　　3. 避免声音波动幅度过大。

练习5：$\frac{2}{4}$ 0 1 3 | 5 3 5 3 | 5 1̇ 5 1̇ | 5 3 5 3 | 1 - ‖
　　　　　ya（呀）

提示：1. 在声音上滑和下滑时要保持共鸣的高位置，不能挂在嗓子上唱。
　　　2. 声音上滑时，位置不能往上够，轻轻抬软腭，贴着咽壁往里唱。
　　　3. 要在心理的主导下唱出滑音线条。

听一听

兰皮尔蒂的歌唱艺术——"不要松懈"[1]

"发出"唱音靠的是持续的原始振动的强度和不断释放的内在的气息——能量。

原始振动必须永远是自然的和有规律的，但是有力的。

内在的气息——能量必须永远是准备好的和有力的，但是从属的。

这些永远存在的要素的结合（不是歌者的努力）"产生"唱音。

因为协调行动诱发整个个性，肌肉努力和意志——力量好像暂时中止。

这使引发一种舒适感——平静状态——如此隐蔽，以致歌者依赖头脑和肌肉的放松——一种带来灾难的，难以捉摸的东西。

脑力和体力必须是累积的，使歌者能唱完他的乐句而无需动用残余的气息和后备的意志——力量。

"在试图把一个乐句唱一遍之前，你必须有能力把它唱两遍。"

"需吸气时就吸气。"

"一个音的振动点燃另一个音。"

兰皮尔蒂如是说。

不要僵硬！

但从不松懈。

想一想

1. 在练习不同的装饰音时你会有哪些不同的感受？
2. 体会装饰音与气息、位置、共鸣的关系。

[1] ［美］弗·兰皮尔蒂,等.嗓音遗训［M］.李维渤,译.上海：上海音乐出版社,2005:223-224.

第八章　歌唱的艺术表现

> 学习要点：
> 1. 歌曲作品的熟悉
> 2. 歌曲作品的分析
> 3. 歌曲的艺术处理
> 4. 歌曲的形体表演

学一学

一、拿到一首新的歌曲作品开始应该怎么做？

当拿到一首新的声乐作品，首先要做的事就是熟悉作品，熟悉歌词内容和歌曲的音乐旋律。熟悉作品可以采用以下步骤来进行：首先，朗诵歌词。歌词是歌曲内容的具体体现，它将歌曲要表达的复杂的内容和人的思想感情，通过诗、词的文学形式表现出来。歌词语言本身就具有艺术特点，每句、每个字都有"抑、扬、顿、挫"的声调。根据歌词内容规定的情景，哪句应该扬上去，哪句应该降下来，用什么情感表达，都需要在熟悉歌词之后进行歌唱。通过朗诵，使无声的歌词语言变成活跃、生动的有声语言。其次，默记歌谱。拿到一首新歌，最好的记谱方法是默记法。一边在心里识谱一边记忆旋律，直至记熟为止，然后，再填上歌词，一起背。最后，大胆演唱。通过默记法将新歌背熟之后，就可以大胆唱了。演唱着重解决歌唱发声与咬字吐词技巧的协调问题，并尝试初步表现歌曲的思想感情。

二、如何对歌曲进行分析？

对歌曲进行分析有两方面内容：歌词内容分析和音乐内容分析。

对歌词内容进行分析时，主要从艺术的角度把握好3个方面：首先，把握诗的意境。歌曲的歌词一般是用抒情的诗词语言表达的，动情地朗诵就能体会诗的意境以及诗的情感。其次，要紧紧抓住艺术形象，准确把握艺术形象。诗的情感概括了现实生活中人和事物的存在，离开了艺术形象，歌曲就是干巴巴的说教，因此，要正确把握歌曲的艺术形象，使演唱贴近艺术形象。最后，歌曲表现要浓郁、鲜明。在进行演唱时，应该在分析歌曲内容的基础上，把握好情感的变化和尺度，突出鲜明的情感色彩。

对音乐内容进行分析时，主要把握好4个方面：首先，要进行音乐曲式结构分析。歌曲的曲式有单一曲式、两段体、三段体，随着段式的增加，歌曲的表现也进一步深入。根据曲式结构变化，可进行情感的对比、形象的对比。其次，音乐调式、调性分析。音乐的调式结构包括紧张度和色彩，而调性则是调式的音高位置。对调式、调性的分析，不仅能进一步认识和把握歌曲旋律在进行时的音的变化规律，同时，可以运用调式变化表现色彩变化的特点，从而加强歌曲音乐表现与情感色彩。最后，对音乐艺术形象进行分析。音乐表现

的内容是无定形的、具体的形象,这种艺术形象,完全是由音乐引起人的心理联想活动产生的"表象"。每个人感受的音乐形象是不确定的,同时,由于每个人的联想有一定差别,因此,出现在不同人的头脑中的"表象"也不相同。通过对音乐艺术形象分析,抓住每一个乐句的音乐形象,为歌曲的音乐处理找到适合的音乐表现。

三、如何对歌曲进行艺术处理?

要使演唱具有艺术感染力,演唱者需要在练习的过程中对歌曲作品进行艺术的处理与加工。处理歌曲作品,首先应从歌曲内容出发,使音乐处理同歌词内容的表现紧密结合,做到处理贴切、恰如其分。处理歌曲作品,一般把握4个方面:首先,速度处理。速度,是音乐表现的方法之一,它源于生活。例如,由于环境不同,心理不同,人说话的速度也不相同。在优雅的环境中,人心平气和时,说话速度一般较为缓慢,而处在紧张的环境中,说话的速度就很快、很急迫。因此,演唱音乐作品,要根据作曲家的意图,把握好歌曲的速度。其次,要进行力度处理。声音的音量被称力度,它是音乐表现的物质基础。音乐的旋律美,要靠声音的力度来表现;音乐的情感美,同样要靠声音的力度来表现。在音乐中,各种不同的声音力度表现了不同的情感。就人声而言,不同的环境,用不同的语气、不同的力度,表达也不同。因此,在处理歌曲时,应恰如其分地运用声音的力度来表现。

再次,要进行音色处理。对歌曲音色处理,既是表现歌曲感情的需要,又是音乐表现的需要。人类的语音音色受感情支配:高兴时音色明亮,悲哀时音色暗哑,愤怒时音色嘈杂,紧张时音色尖锐。要真实表现人的思想感情,演唱者应根据对生活的观察与体验,利用人类语音音色变化的不同情感特点,恰当地进行某种夸张,用来塑造不同的人物形象,表达不同的思想感情。

最后,依据歌曲风格进行韵味处理。歌曲的艺术风格和韵味是多种多样的。艺术风格可分为美声唱法、民族唱法、通俗唱法三种,每种唱法均有各自独立的特色:美声唱法在音乐风格及演唱风格上都具有西洋风味;民族唱法则具有我国鲜明的民族风格和地区特色;通俗唱法与生活贴近,用接近生活的语言、自然朴实的嗓音歌唱,以形成真实的演唱风格。对歌曲风格韵味的处理,除了按不同唱法的艺术风格特点演唱之外,还应根据歌曲内容为歌曲打造合适的风格与韵味。例如,演唱进行曲,要采用铿锵、鲜明的进行速度与饱满洪亮的声音力度来表现进行曲的风格。因此,对歌曲风格韵味的处理必须同内容统一起来。

四、歌唱时该如何在舞台上进行形体表演?

歌唱者在舞台上不仅要歌唱,同时还要进行神形兼备的舞台艺术表演。如果演唱者在舞台上从头到尾一动不动地只唱不做动作,这种演唱就显得呆板而缺乏生动感。美好的歌声与舞台艺术表演是相辅相成的,好的艺术表演能使歌声更加形象化,这是歌声与形象统一的结果。在舞台上进行艺术表演时,注意以下4个方面:

首先,手势的作用。手势是传递感情无声的语言,演唱者在舞台上演唱,离不开手势的表演。在表演中,应以歌唱为主,手势动作为辅,不可喧宾夺主,分散观众的注意力。手势动作应该是千姿百态的,根据歌曲的内容需要,灵活自如地做一些手势表演。大体可归纳为引、定、开、合、托、错6种手势。在演唱时手势不能太多,双手动作要求自然、协调,做到随情而动,把手势动作放在有意无意之间。如果为了做动作去故意摆弄手势,动作就显得生硬、做作,失去了手势辅助表演的意义。

其次,眼神的表达。眼睛是心灵之窗,人的各种复杂的乃至细微的感情,都能通过眼睛表达出来。不同的眼光、眼神,反映着不同的心态与感情。歌唱者在舞台上表演,应懂得眼神的表现力。眼睛要有神,要与观众交流,要用眼光示意歌曲景物的高、低、远、近。再次,面部表情。演唱时,面部表情要丰富自然,歌曲的喜、怒、哀、乐、爱、憎、惭、惧等情绪,均可通过丰富的面部表情来表现。感情与表情直接相关,

真实的感情和表情的表现是统一的;虚假的感情则表里不一,叫人感觉皮笑肉不笑。演唱者在舞台上表达歌曲的感情,一定要从面部表情上有所体现,要敢做戏、敢表演,是什么感情就要有什么感情,感情不同表情不同,使面部表情有所区分。

最后,形体表演。舞台上形体表演要大方得体,一定要落落大方、精气十足,绝不能把生活中一些懒懒散散、随随便便的作风带到舞台上,要时刻注意自己的形体动作表演和感情表达与塑造人物形象密切相关,努力使自己的舞台艺术表演达到神形兼备的境界。声乐演员就是艺术的表现者,一举手、一投足都要体现艺术的风度,就应该让观众感觉到艺术的美。

练一练

练习1: $\frac{4}{4}$ 5 4 3 2 | 1 2 3 4 5 4 3 2 1 — ‖
Hm(哼鸣)

练习2: $\frac{2}{4}$ 5̄6̄5̄ 4̄5̄4̄ | 3̄4̄3̄ 2̄3̄2̄ | 1 — ‖
u

练习3: $\frac{2}{4}$ 5 6̇5̇ | 4̇3̇2̇ | 5 6̇5̇ | 1 — | 5 6̇5̇ | 4̇3̇2̇ | 2 3̣6̣ | 5̣ — ‖
lü(绿)　　　　　　lü　　　　　　lü　　　　　　lü

听一听

> **路易莎·泰特拉基斯谈歌唱艺术——"面部表情与镜前练习"**[①]
>
> 在学习新角色时,我有在镜前练的习惯,为的是对面部表情的效果有个设想和看看它是否破坏了嘴的正确位置。
>
> 年轻歌者在刚开始唱歌或表现音乐感情时就应不断对着镜子练,因为面部表情多的女孩子很可能因扭曲她的嘴而不能正确发声。
>
> 戏剧艺术家的表情主要靠她的嘴、颏和腭的线条变化。在她说任何表示命令或意志的台词时,你将看到,她的下巴变得僵硬而面颊的其他部分也随之硬化。
>
> 然而,对于歌者,永远不允许面部表情改变下巴或嘴的位置,所以歌者的面部表情主要只涉及她的眼睛与脑门。嘴必须保持不变,下巴永远是放松的,不管是深沉激情的歌或愉快爽朗的音阶。
>
> 歌唱时嘴应总是微笑的。这微笑会立即使嘴唇放松,使它们能为歌词而自由运转。必须用它们与舌头形成歌词。这样还会赋予歌者一点歌唱所需的意气风发的感觉。
>
> 心理上压抑或生理上略感不舒服都不会唱得好。除非歌者已完全控制了他的全部嗓音器官和除非她能做出笑容,她就感觉不到嗓音将缺乏它的某些共鸣音质,尤其是那些较高的音,在那里,嘴的微笑口形调节喉咙和为发轻声的气息通道。
>
> 嘴唇对音的成形和色调变化帮助极大。例如一些瓦格纳歌唱家,他们在唱一些乐句时为获得小号似的音响而把嘴唇前突,形成有点像小号的号嘴。然而,只有在下巴完全放松和舌头受到完全控制之后,才能这样练。
>
> 歌者的表情必须主要涉及眼睛、眉毛和脑门的感情变化。你不了解可以用眉毛表达多少感情。例如,直到你对此问题有所研究并通过实验了解到,你能使用眼睑和眉毛的运动表达全部的各种感情。
>
> 在唱歌剧角色时有必要对着镜子练,为的是看看面部是否有表情和是否被夸张,以便面容没有被愁容或笑容所扭曲。

想一想

1. 对着镜子看看你演唱时的表情,想想如何获得一种最佳的表现力。
2. 唱歌时适当加一些动作,看看这些动作是否自然。

[①] [美]弗·兰皮尔蒂,等.嗓音遗训[M].李维渤,译.上海:上海音乐出版社,2005:271-274.

第九章　歌唱的教学艺术（一）

> 学习要点：
> 1. 儿童头声训练
> 2. 教师的范唱
> 3. 上好唱游课
> 4. 唱游课的程序
> 5. 歌唱中的手势
> 6. 教学的窍门
> 7. 判定儿童的嗓子

学一学

一、幼儿的歌唱训练与成人有哪些不同？

幼儿的歌唱训练较成人有几个明显的不同之处，也是幼儿声乐训练的困难之处。其一，幼儿的思维还处于形象思维阶段，所能理解的东西很有限，而声乐是时间的艺术，声音是随着时间的运动过程出现和消失的，而不是像物体一样以具体形态出现在空间中，我们只能感觉声音而看不见声音，因而声音是抽象的。而幼儿的思维还不发达，主要是形象思维，而抽象思维还处在萌芽状态，即缺乏理性思维，因而对声音的认识和理解存在着极大的障碍。其二，学习歌唱的幼儿大都处在4~6岁的年龄阶段，要能完整地歌唱，不可能像少年或成人一样用几年、十几年或更长的时间来学习，而幼儿在园时间短暂，他们学习唱歌，必须在短期内就要唱出通顺的声音，这对于尚不认字的孩子来说，其难度是很大的。其三，既然幼儿在短期内学会唱歌，有上述困难，那么教学手段就必须相应调整，曲目尽量简单明了，形象具体，使幼儿抓得住，学得会。这对于教师来说是一种挑战。

二、教学时录像是否可以代替教师范唱？

范唱是教师教授新课前的重要步骤。通过教师现场声情并茂的演唱，给孩子留下情绪、音色、形象等诸方面的印象，以激发儿童学习新歌的积极性。

兴趣是最好的老师，好的范唱最能激发儿童兴趣，有了兴趣就有了学习的动力，由此可见范唱的重要性。有的老师用原声录音、录像让孩子听、看，这种方法可以与教师的范唱交替运用，让他们全方位感受歌曲，然而不能替代教师范唱。因为教师现场范唱最亲近、最直观、最感人，如同听广播不及看电视、看电视不及看舞台演出一样。因此，教师的范唱不能没有，而且要求一定要精神饱满、娴熟地范唱。范唱标志着教师业务水平的高低，也是教学目的能否顺利实现的关键步骤。

三、怎样上好唱游课？

唱游课是指将游戏和音乐课、体育课有机结合。特点是让儿童在唱唱、想想、做做、玩玩的娱乐活动中轻松愉快地掌握儿童歌舞知识和体育知识，从而培养孩子的节奏感、乐感、协调感，促进孩子的想象力、创造力。

唱游课是由儿童歌舞、音乐游戏、体育律动操三个部分组成的。

1. 儿童歌舞

分两种类型，第一种称歌表演，即儿童边唱歌边做相关（与歌词）的简单动作，无需大的队形变化，最好让孩子边唱边自编动作，对于不易理解的歌词，教师给予解释或动作示范。集体舞则是一种有组织的舞蹈形式，有规定的队形、动作、位置。要求儿童团结好，配合好。教师以示范为主，先易后难，分层次教学，先教舞步，再手脚并用配合进行，最后再配上音乐进行合练。对动作不协调者教师可采用动作分解示范、语言指导、具体帮助、复习巩固等方法指导。

2. 音乐游戏

让孩子在游戏中学习音乐、了解音乐、喜欢音乐。主要内容有律动游戏、节奏游戏和听音游戏。律动游戏往往通过孩子们的日常动作而进行，如列队行进、跑步、跳、摇摆等自然节奏的律动训练。节奏游戏可以让孩子通过描写、朗诵、唱、跳、拍腿、跺脚、演奏打击乐等手段进行综合训练。听音游戏与音乐听觉训练结合起来，如"谁的耳朵灵""谁在敲门""叫声"等游戏都很有趣。

3. 体育律动操

体育运动有不少典型的规范性动作，但儿童一旦有所掌握就不感兴趣了，为此可选择与其动作相一致、好的旋律配合练习，孩子们便兴趣盎然，如"游泳操""乒乓操""排球操""跳跃操"等。在我国专业队列中也常用到音乐来辅助训练，效果良好。

4. 唱游课的设计

首先要求目的明确，重点突出。若面面俱到则显得杂乱无章。其次，选材要得当，根据教学进度、教材任务来选择安排。其三，要合理设计教室环境，让孩子在生动、形象的环境中感受音乐、体育的魅力，如根据教学内容分别设计成"游唱馆""操场""音乐厅""动物园""花果山"等。

唱游课要求教师有良好素质，多面手，既懂音乐又擅长体育。不懂时可请教体育老师。

四、唱游课有哪些程序？

唱游课是将唱歌和律动相结合的一种形式，最适合幼儿园的音乐教学。它不仅能让儿童体验音乐的节奏、旋律、情感，而且最能体现孩子们的个性、爱好和能力。它是一项变静为动、变抽象为形象、寓教于乐、人人可参与的再创作活动。

根据唱游课的特点，可以分为4个步骤：

准备阶段。首先教师要在课前分析教材内容，搞好情境创设，充分利用录音、录像、幻灯片及多媒体手段进行。尽力做到声音与画面的有机结合，使它在孩子们的心灵中留下深刻印象，再加上教师绘声绘色的故事演讲，让孩子插上想象的翅膀，进入童话的王国。另外，在道具、服饰上有所准备，最好要与教学内容相一致，这样更有趣。

动作设计阶段。唱游课要求孩子用歌声和形体动作、面部表情来表现音乐形象，所以唱游课的动作设计非常重要。唱游课的动作设计要根据歌曲的体裁、曲式、节奏、节拍、速度等来确定。一般来讲，唱游课的歌曲，多为欢快、跳跃性较强的，因此，在动作设计上一般选用较快、活泼而灵活的动作为宜。当然有的作品是舒缓的，需配以舒展优美的动作，有的作品为多段体，则需要性质不同的动作来表现，总之，要因曲而设计，并要求教师用启发性语言来引导孩子，尽快让他们理解、进入角色。

唱游开始阶段。这是唱游课的重要环节,儿童的情绪高涨。教师首先要将教具、服饰发放给孩子,先让孩子们看录像(幻灯片)、听录音、唱歌曲,在此熟悉的基础上示范相应的动作,最后让孩子们跟随音乐做动作和表情。当孩子们掌握后还可让他们自由发挥。如场地有限,孩子们又多,可分期、分批进行,让每个孩子都参与。孩子是演员,教师时而与他们一起演,时而又成为观众或导演。

结束阶段。当唱游完成之后,还可让儿童安静地放松身心,然后组织他们畅谈感受。最后教师要给予表扬、鼓励,从而激发其兴趣,为今后的教学打下良好基础。

五、唱歌教学中如何运用手势?

在唱歌教学中,教师经常要提醒孩子"打开口腔""声音靠后""上提软腭""深呼吸""口鼻吸气""腰围扩张""放松喉腔""打开喉咙"等。然而,在实际训练中,他们往往对教师的提醒顾此失彼,尤其是在正式演唱时。因此,用恰当的手势,可以顺利有效地解决这些问题。它如同一个指挥,用手势来说明表情、强弱、速度、声部的进出等。作为指挥不可能在演出中用口语来提示,一切都在手势上说明。在不打断孩子演唱,又要及时调整孩子演唱方法的情况下,用手势特别有效,他们能在很短的时间内明白并改正。

① 头腔共鸣手势法。当孩子发出尖、细、散时,教师将五指撮拢于两眉之间,以暗示孩子不要追求音量,将声音集中于眉目之间就可产生头腔共鸣。② 声音后靠手势法。当孩子发声白、浅、扁时,教师可将手掌置于后脑,并将手掌向后翻,示意他们声音略向后靠。③ 提起上颚手势法。当孩子的声音比较封闭的时候,可将双手做上下推球状,然后将在上面的手腕提起若干次,动作大点有所夸张,提示孩子上颚要自然提起。④ 气息深吸手势法。当某乐句需他们深吸气时,教师可将双手向下,做几个向下压的动作,提示孩子将气吸得深些,把支点放下些。⑤ 声音偏低时的手势。当孩子发声偏低时,可用手的食指向上指,提醒他们将声音往上冲,及时纠正声音偏低的现象。⑥ 喉咙打开手势法。当孩子发声平扁、尖细时,教师可将手的五指略分开并弯曲,形成一个喇叭状,提示他们将喉咙打开,发出圆润的声音。

关于歌唱中的手势提示,不宜运用太多,否则孩子会无所适从。其方法可根据自己的习惯,科学地设计,通俗易懂,简单、形象而准确,给孩子讲清说明,让他们心知肚明,方可行之有效。

六、怎样进行表演唱教学?

表演是歌唱艺术的一项观赏性极强的舞台艺术形式,是幼儿园唱游教学的一个组成部分。它通过边唱边动、载歌载舞来传情达意。儿童的天性是好动的,思维直观、具体、形象,往往把握的是事物的外部最明显的特征。儿童歌曲短小、通俗、形象、风趣、易懂,正好符合他们的心理与生理。歌表演生动形象,边唱边舞可充分调动儿童的听、视等各种器官,孩子们不仅喜欢,而且能更深地理解作品大意。因此,歌表演最适合儿童,是最能有效提高儿童音乐审美的艺术形式。

在歌表演教学时,应遵循以下三个原则:

一是思想性与趣味性的统一。有兴趣才有动力,因此,在选择歌曲作品时,一定要注意那些孩子喜闻乐见、形象生动、健康活泼的歌曲。过去的《一分钱》《好妈妈》《只要妈妈露笑脸》《红星歌》《卖报歌》等都是既有乐趣又有一定思想内涵的歌曲。

二是音乐性与舞蹈性的统一。歌曲首先要上口好听,久唱不厌,在选择好动听的、极富音乐性的歌曲后,还应注重其舞蹈性,因为歌表演需要有简单的舞蹈动作。由于歌曲的表现手法不同、性质不同,可分为三类:① 注解式儿歌。每句歌词均由一个画来说明,有物、有形、有色,形象生动,如《上学歌》《粉刷匠》《小蜻蜓》等均属此类。在《上学歌》中我们会发现太阳、花儿、小鸟的生动形象。另外,抓住人或物的特征而编配相应的动作,如《小青蛙唱个歌吧》《小鸭子》等都是围绕动态、声态来描写的,舞蹈动作、音乐走势也应围绕其进行。② 情绪性歌曲。其特点是情感抒发明显,借景抒情,如《闪烁的小星》《云》《夏》《小燕子》等。在

动作设计上要根据这些景的形态而编,如飘动的云彩、飞动的小燕子、闪烁的星星等,使孩子既易表达又可记忆。③ 情节性歌曲。这类歌曲一般均有故事情节,有人物、动物,有情节、故事、叙事过程等,如《歌唱二小放牛郎》《一分钱》《大鹿》《捉泥鳅》等。这类曲子可由几个孩子扮演不同角色,生动有趣,深受孩子们喜欢。

三是循序性和创造性的统一。在歌曲选择和动作设计上要由简到繁,由浅入深,循序渐进,太难会打击孩子的积极性。由单一到多层次,由个体到群体。在动作设计方面可让孩子积极参与设计,或分组创作表演,发挥孩子的主观能动性,教师不可一手包办。要发挥他们的探究、创造精神,然后教师给予点评。当然,教师需要启发、引导,在环境创设方面也要独具匠心,以境入情、以情动情、以境表情。如音画结合,故事引导,录像引趣,欣赏入门。另外,还需注重动静交替,群体与个体相结合,既突出个性又发挥集体智慧。

七、歌唱教学有哪些窍门?

通常唱歌程序是:发声练习—作品简介—作品示范—歌词朗诵—作品视唱—技术处理。久而久之,孩子便对此有些厌烦,声乐教学成了一门枯燥的学科。怎样摆脱如此困境呢?有一些小窍门,可作借鉴。

①填空法。老师在唱歌时,有意空下几个音(或一个乐句),让儿童来填补。

例如:《上学歌》

[乐谱:1 2 (3 1 | 5 —) | 6 6 (1̇ 6 | 5 —) | 6 6 1 1̇ | (5 6 3) | 6 5 3 5 | (3 1 2 3 | 1 —)‖]

太阳(当空照), 花儿(对我笑), 小鸟说(早早早), 你为什么(背上小书包)?

② 对唱法。一首歌用甲、乙两队来对唱可以调节儿童情绪。尤其是那些有问答角色的歌,例如《小朋友想一想》这首歌,一问一答非常有趣。

(问:小朋友,想一想,什么动物鼻子长? 答:鼻子长,是大象,大象鼻子最最长。)

《谁会这样》《打电话》《为了谁》《嘀哩嘀哩》等儿童歌曲均可用对唱法。

③ 速度法。教师在黑板写一些速度术语,让儿童随意挑选并按照其速度视唱这首歌。如:Andante(行板、稍慢,每一分钟 66 拍)、Moderato(中板、中速,每一分钟 88—100 拍)、Allegretto(小快板、稍快,每一分钟约 104—112 拍)、Allegro(快板、快速,每一分钟约 116—126 拍)等。用不同速度唱同一首歌曲,可以让孩子自我分析判断哪种速度最佳,从而体会到不同速度带来的不同情感和艺术效果。如《铃儿响叮当》是一首欢快的歌曲,若用慢速则破坏了整首歌的意境,可见速度在音乐中的意义是多么深远。让孩子逐渐认识、熟悉速度的常见术语。

④ 力度法。即用不同的力度唱同一首歌曲。常见的力度有:ff(很强)、pp(很弱)、f(强)、p(弱)、mp(中弱)、cresc. <(渐强)、dim. >(渐弱)等。在歌唱时,不一定全曲均用强或弱来唱。而最好按乐句进行。

⑤ 性别法。性别法是同一首歌由不同性别来演唱。男女性别之差本身就让孩子充满好奇,将歌曲的不同乐句用不同性别的声音来唱,同样会出现新颖的效果。

⑥ 录音法。将孩子的歌唱录制下来(有条件可用录像),然后让孩子自己欣赏、评价,可以按组或者个人、集体进行。

⑦ 表演唱。根据歌曲的含义编入恰当的动作、表情进行演唱,动作不必太难、太大,适当为好。若有角色可由儿童来分组担任、表演更有趣。

⑧ 伴奏法。当儿童熟悉歌曲后,可配上简单的打击乐,例如竖琴、钢琴和打击乐,给孩子伴奏,他们会感到其乐无穷。

八、怎样判定儿童的嗓子?

常言说得好,"钉鞋钉掌子,唱歌靠嗓子"。这说明嗓子在歌唱中的重要性。教师在挑选合唱队员、独唱重唱演员及尖子生时,都会去各班、各地进行寻找,判定嗓子好的孩子。然而由于每个儿童的家庭背景不同,生理现象不同,心理因素不同等,在被判定、选拔或考试中会出现种种情况,本来条件好的孩子由于紧张或其他原因没唱好被淘汰,而嗓子一般的儿童,由于不紧张却被选中。这样便会将很有前途的很有潜力的孩子拒之门外,影响教学、合唱的质量。因此,正确无误地判定一个孩子是否拥有好嗓子能够考验一个老师的水平。那么,如何判定一副好嗓子呢?

看儿童的紧张与放松。由于孩子的家庭背景、业余生活、知识环境不同,在考场上的表现也大不相同。一般而言,城市的孩子见多识广会大胆一些,农村的孩子视野狭窄而较为腼腆。所以,同样的嗓音条件会出现两种不同的结果,或本来条件好的却唱不好,本来条件差的却因放得开而效果较好。对此,作为教师要微笑面对他们,停下来和他们交谈,打消他们的紧张感。当孩子放松后再让其演唱。实践证明,和儿童谈话后的效果远比说话之前好得多。当有过分紧张的儿童,老师应耐心谈心,再给其机会更好。

看儿童生理因素的差异。有的孩子身体状况很好,便能高水平发挥,而一些儿童则因身体的种种不适而影响发挥,如有的因伤风感冒休息不好而声带疲劳。因此,教师一定要本着负责的态度,细心观摩询问,才能做出一个最终的准确的判定。

看儿童注意力集中与分散。儿童来自四面八方,有的坐着小车而来,有的刚睡醒,有的没有来得及吃饭又饥又渴。因此,在考试时便出现有的孩子注意力集中,声情并茂;而有的则面无表情,声音暗淡,喉咙干涸。这时,教师应给予鼓励和提示,用最短的时间让孩子注意力集中起来,投入作品的演唱。

练一练

练习1: $\frac{4}{4}$ 5 4 3 2 | 1 - - - ‖
 a

> 提示:教儿童唱 a(啊)元音时,要让他们垂直张嘴,感觉嘴角拉成直线,笑肌上抬,上唇提起露出门齿,下唇不要包着下齿。张开嘴时,要打开牙关节,尤其是唱高音时,要拉开槽牙间的距离,让下巴自然"掉下来"。

练习2: $\frac{4}{4}$ 5 3 4 2 | 1 - - - ‖
 i

> 提示:教儿童唱 i(衣)元音时,要让他们门齿之间留有间隙,唱得越高,间隙距离越大,几乎与 a(啊)元音口形相似。在练声中掌握了最窄的元音 i(衣)与最宽的元音 a(啊)的要领,其他元音的开口口形就可以轻而易举做到。

唱一唱

山谷回音真好听

1=C 4/4

汪爱丽词曲

5 5 5 5 5 1̇ 5 1 | 3 4 5 — | 5 5 5 5 5 1̇ 5 1 | 3 2 2 — |
美丽山谷真稀奇，真稀奇， 唱歌讲话有回音，有回音。

f
1 2 3 4 5 — |
啦啦啦啦啦，

p
1 2 3 4 5 — |
啦啦啦啦啦，

f
1̇ 6 1̇ 6 5 — |
啦啦啦啦啦，

p
1̇ 6 1̇ 6 5 — | 5 5 5 5 5 1̇ 5 1 | 3 0 2 0 1 — ‖
啦啦啦啦啦， 山谷回音真好听， 真 好 听！

第十章 歌唱的教学艺术（二）

> 学习要点：
> 1. 幼儿呼吸训练
> 2. 幼儿发声训练
> 3. 幼儿咬字训练
> 4. 幼儿吐字训练
> 5. 幼儿头声训练
> 6. 幼儿声乐训练

学一学

一、幼儿呼吸训练应注意哪些问题？

歌唱是在呼气中进行，因此"声音是决定于气"的，因而我们必须使幼儿掌握呼气的技巧。我们在让幼儿练习气息时，可以使幼儿形成这样一个观念：把他的腰围形容成一个气球，歌唱时，气球必须是满的，或圆的，不能一张口就让球里的气全跑光，而要一直保持到他把一个音阶或一个乐句唱完。对于呼吸训练，我们在教授时应注意三个问题：

首先，每次吸气都不要吸得过满，吸气过满的最大弊端是使呼吸肌肉群产生僵化而失去弹性，不利于歌唱。

其次，吸不进气。有的幼儿由于肌肉松弛无力或精神懈怠，常常吸不进气或气息吸得很浅，因而刚刚开口唱气息已经没有了，这种现象多发生在柔弱的女孩身上，我们要使她加大呼吸动作，即夸张一点，才能使呼吸得到改善。

最后，所有的呼吸练习，都要在正确站姿的基础上进行调整。

二、幼儿发声训练应注意哪些问题？

幼儿由于年龄的特点，咽腔、鼻腔短而细小，胸腔也不发达，声带振动发声后，主要靠口腔发生共鸣。我们经过观察发现，幼儿讲话和自然歌唱时，凡是音量大的，除声带条件外，一般都是拼命张大了嘴巴发出的，这是因为他们还不具备成人的较长较宽大的咽、鼻、胸腔所致。声音缺乏自然的管子形态，只是从声带发出基音后立即转到口腔，依赖口腔共鸣扩大声音。因而我们听上去感觉幼儿的声音是哆（浅）的，直的，细嫩的，有时还发抖（声带细小，振动的频率快），这是幼儿的声音特性。要用这样的"乐器"来"演奏"，首先要顺应他的特性，其次要适当加以改造，使其成为歌唱的声音。

我们需要幼儿做以下几点：

在正确站姿的基础上，微笑—抬起上牙—舌放平—慢吸气—发声。

这几个动作对幼儿来说是简单的、明确的、具体的，幼儿只要按照要求认真去做，并通过训练养成下

意识的歌唱习惯,就会发出基本通畅的歌声。

三、幼儿咬字有哪些特点?

幼儿正处在学说话的年龄阶段,整个发音器官唇、齿、舌、口、咽腔等肌肉还不发达、不灵活,说话还经常发出错误的语音和语调。同时由于4~6岁的幼儿还处在发展语言能力的最佳时期,因此训练正确的发音咬字对幼儿来说意义极大,会促使幼儿的语言能力飞速发展。往往从训练前到训练后的几个星期内,幼儿的口齿、歌唱发音能力就有惊人的改变,这个改变常常比成人快得多,显著得多。

幼儿发音咬字的特点有以下5个:

第一,慢。即吐字的速度慢,唇、齿、舌的协调能力差。如"听明白了"中的"听"字,子音为"t",本应由舌尖碰上门齿迅速发出并立即转到元音"ing"即打住,"明"字子音为"m"也应由双唇绷紧阻住气流,然后迅速张开并带出元音"ing";"白"字"了"字本可轻轻带过,而幼儿却会发出"听—明—白—了—"这样的长音,而且每个音的时值一样,每个字都张大嘴,力度平均。这种习惯带到歌唱中就会改变歌曲速度。

第二,发音部位不准确。幼儿由于口、舌等语音机能未能得到相应的锻炼,尚不灵活,因而有些孩子发音容易出现用错部位的现象,如"蓝天"的"天"字,有的孩子就发出蓝"kian",是舌的发音部位搞错了,造成了子音的偷梁换柱。再如《世上只有妈妈好》这首歌曲有这样一句"幸福享不了"的"幸"字,其复合音为"ing",有的就会把"ing"说成"i",这样"幸福"变成了"细福",属于不会归韵造成的误读。

第三,不适当地延长子音、元音及归韵音。由于幼儿唱歌纯粹是一种自娱性的欢乐情绪的表达,缺乏审美能力,不具备审视辨别自己所发声音的能力,因而常常在歌曲的延长音上出现错误发音,使字音变形、扭曲。如《蓝精灵》中"有一群蓝精灵——"的"灵"字,具有较长的时值,幼儿唱这个字时,把长音放在"灵"字的归韵"ng"上,字尾变长,鼻音浓重,歌声暗涩无光泽,很难听。

第四,唱歌时,口腔随不同元音的变化而突然开大或闭拢,造成声音色彩明暗反差大,音量不稳,位置不统一的现象。这是一种常见的幼儿歌唱的通病,原因是一些元音,如尖元音,不容易开口发音,声音多含在口中,共鸣腔张大不够,所以音量小,音色暗淡,幼儿自己也感到难受,一遇到开口元音,口腔便拼命张大,使声音"痛快"地发出,声音自然又突然增大,这就形成了声音的忽大忽小、忽明忽暗的现象。如"过了一年又一年,年年在升班"这句词,前边的字幼儿都把声音闷在口里,到了"班"字,突然咧开嘴巴,声音会增强好几倍。

第五,咬吐字与发声歌唱相脱离。无论幼儿把发声练习做得多好,一开口唱歌会完全回到未训练状态,即幼儿自然的咬吐字习惯会把学到的正确的发声状态完全破坏掉,而不像成人能够想方设法把发声方法应用到歌曲演唱,使声音与咬字吐字结合起来,做到相辅相成。正确发声促成咬字的部位更精确,准确的咬字形成高位置、圆润、统一的声音,相互推动,字正腔圆。

四、该如何对幼儿进行咬字吐字训练?

幼儿的声乐训练应把咬字、吐字,也就是歌唱的语言作为一个重要问题来研究。

第一,咬字吐字,必须同歌曲密切结合进行练习,使咬字建立在正确发音的基础之上。由于幼儿的思维是具体的,如果我们单独进行字词语音练习,效果就不好,幼儿不能很理性地把单独进行的发音练习应用于歌曲的演唱发音之中。如果我们把咬字吐字同歌曲结合起来,即正确的咬字吐字部位同高位置的发音相结合,也就是平常说的能够"咬得住,使上劲",必须使幼儿建立歌唱的咬字同讲话的咬字不同的概念。由于歌唱时口腔、咽腔等都比平时讲话的动作夸张、增强,属非自然状态,那么歌唱的咬吐字也要适应这种特点,使歌唱时的每个字都扩大与延长音响共鸣,才能和发声密切结合统一。

第二,解决咬字问题,要从唇、齿、舌等咬字机能的正确语音音位入手。咬字不正确,无非就是以上各器官没有落到准确位置上。如《小星星》中的第一句:"一闪一闪亮晶晶",训练前幼儿唱起来面部会呈现松

垂现象,上牙和软、硬腭都松弛无力,结果字咬不住,发音松散沉闷,毫无生气。如果我们告诉幼儿先微笑,嘴唇放松,然后使上牙抬起并保持住,唱"一"时舌面及两边稍用点力,靠紧上牙咬住,或称咬上劲,而不是舌面两边碰到上牙即松懈下来,那么很漂亮的"一闪一闪"的歌声就发出来了。这个动作只是使幼儿在保持前面学到的正确发声的状态基础上对舌两边的动作提出了一个具体要求,并不繁琐复杂,幼儿也很容易做到。

第三,要使幼儿咬字清晰准确,还要注意字音、元音和收音问题。这个问题较复杂,我们没有必要直接让幼儿去了解这件事,但我们必须在进行发音的语音定位训练时解决这个问题。否则,幼儿对字头、字身、字尾的发音过程和动作掌握不恰当,也会造成吐字不准确,字音变形。

第四,歌唱中咬字的速度、力度必须和歌曲所要求的速度和力度相一致。由于前边提到的幼儿的语言协调能力很差,因而习惯慢慢讲话,歌唱时也都延长每个字的咬字过程,咬字器官也表现软弱无力,因而练习各种速度(尤其是快速)和力度的咬字发音十分重要,否则演唱歌曲时由于咬字的拖累会产生快速的极慢,慢速度歌曲又唱得很快,同时还会产生拍节忽快忽慢的现象。

第五,解决歌曲中的咬字问题要有侧重,要以抓歌曲和乐句中的主音和逻辑重音为重点,如果每个字都作出同等要求,一会失去音乐的节奏感和乐句特点,二会给幼儿造成太大压力而不能接受或失去兴趣。因此,我们把每首歌曲中主要的重音和乐句的词、字解决好,其他的捎带而过,这样每首歌只需记住几个字是怎样发出的,这对幼儿来说负担不大,是容易记住并主动去做的。随着咬字问题的解决,有了正常的速度和力度,歌曲的原貌会得到较完整的体现。

五、该如何对幼儿进行头声训练?

头声和胸声主要区别在于幼儿声带振动情况的不同。用头声发声是由声带边缘部分振动而发出的声音;而胸声发声则是由声带的全部振动,是声带的全长、全振动而发出的声音。从这个意义上讲,头声、胸声这两个用语不很准确。但人们已习惯这样讲,而且有所区别。

幼儿歌唱一般应采用头声发声为主,这时,幼儿声带没有多大负担,音不准现象很少发生,声带能运用自如,高音好把握,特别是唱多声部合唱时,和声效果清纯美妙。然而,在胸声为主的情况下,幼儿声带容易疲劳,音准也差,高音难以掌握,并且容易使声带充血。因此,幼儿应以头声训练为主。音量无需太大,只要求优美、柔和、避免喊叫。

以头声为主的唱法是一种高位置唱法,发声时由假声带帮助振动,可以减轻幼儿声带负担,以保护他们稚嫩的声带。训练时从高音区开始进行发声练习,逐渐向下扩展,用u作为元音,要注意在发"啊""哈"等开口音时,声音要竖起来,保持"u"的位置。

注意用气息支撑声音,强调共鸣时的兴奋状态,反对无力松垮的发声状态,避免声音白、散、喊现象。注意由浅入深,循序渐进,以轻声为主,逐渐加强。体会用鼻腔、咽腔发声的准备,咬字时也要在高位置上咬。

六、幼儿声乐训练需要注意哪些问题?

幼儿的声乐训练,必须建立在对幼儿的生理、心理等深切了解的基础之上,否则,抓不住幼儿特点,不但费时费力,收效甚微,而且会给孩子的身心带来不良影响,这也就是过去许多人认为幼儿不能学习声乐的缘由之一。我们的观点是:幼儿能够学习声乐,但他们学习声乐的目的不是为了做歌唱家,而是为了从小就学到一个在自然的基础上正确地讲话和歌唱的方法,这个方法将为他们今后一生具有一个好的嗓音打下良好的基础。

第一,训练时间。由于幼儿的声带又薄又嫩,而且注意力不能维持过久,因此特别注意一次不要唱多,而要讲求实效,主要是使幼儿建立明确的声音概念。应通过讲解和示范来完成,尽量少让孩子唱,而是多听、

多想、多辨别,即多说、多示范,让幼儿多动脑少动嗓。每次训练在短时内集中孩子的注意力有计划地解决一两个问题,会收到很好的成效。

第二,训练的连续性。幼儿学东西往往学得快,忘得也快,因而应注意训练的连续性。训练初期,如果条件允许每天都进行训练最好,如不允许,隔二、三日练一次也可。但间隔时间不宜太长。否则,幼儿会把所学和感受的东西忘光而导致重复劳动,不利于巩固幼儿已获得的知识和方法。及至幼儿掌握一定的技能以后,间隔时间可稍长,如条件允许,每天都进行训练最为理想。

第三,幼儿歌唱训练必须在教师指导下进行。幼儿练声必须在教师指导下进行,而不能像成人一样脱离教师而单独练声。这样做是基于一个大家都明了的原因,就是幼儿尚不具备理性思维,还不能准确地分析判断自己的声音以便加以调整,因而让幼儿独立训练声音和感觉是徒劳无益的。

第四,教学语言的生动性、形象性。声乐不同于其他造型艺术,它是抽象的表现情感的听觉艺术,是看不见、摸不着、观念性又极强的艺术。而幼儿只接受具体的、形象的事物。这就迫使我们必须把声音的各种观念变成具体的直观的各种可视形象,利用各种不同事物的表象特征以及与它有关的各方面的联系来使幼儿理解和记忆各种声音概念。比如唱五度音阶时要求声音连贯、柔和、均匀,我们只讲这六个字幼儿是不理解的。而向他们讲,声音像串珠子一样用线连接着,而不是一堆一堆的散乱的石头,互不相干,这样就理解了连贯是怎样一回事;声音要像美丽的丝巾一样轻、柔、美,而不能像打人的拳头一样又硬又直,幼儿就理解了柔和这个概念;声音像珍珠项链大小一样,这样幼儿就理解五度音上每个音都要均匀,等等。否则我们像给成人上课一样只讲概念和理论,对幼儿来说如同天书,没有一个幼儿会听懂、会对声乐感兴趣。

第五,根据幼儿个性特征因势利导。由于幼儿存在个别差异的原因,每个人都会遇到程度不同的困难,这时我们要用各种方法引导孩子克服自身心理或生理障碍,尤其是前者所带来的障碍,帮助他们发展良好的个性,以便给声乐学习带来裨益,这一点至关重要。

第六,音准问题。歌曲演唱中音准是个非常重要的问题。如果音准不好,那么声音技巧再好,音乐表现再好,也还是让人难以接受。幼儿尤其要注意音准问题,还在于他们在这段时期建立的音高概念将对他今后的听力和感觉产生极大影响,因此必须引起高度注意。这个问题必须从声乐训练的初始阶段就不断地加以正确有效地引导。

第七,幼儿发声器官的保护。在幼儿声乐训练中,需要特别强调的是要十分负责任地保护幼儿的嗓音。因为幼儿的发声器官尚处在十分稚嫩的阶段,正在生长发育,发音能力还不强健,如果我们不是非常小心谨慎地进行教学,科学地发声,而一味让幼儿大声喊叫,滥唱高音,或安排训练时间不当,长时间练唱,幼儿的声带就会遭到损害。这种损坏将会使他们的一生失去光润美妙的歌喉,这个后果是十分严重的。因此,我们特别提醒幼儿教师注意:错误的歌唱是最危险的敌人。

练一练

练习1: 4/4 1 2 3 4 | 5 4 3 2 | 1 - - 0 ‖
 a

提示: 能够用一口气唱完这条音阶,中间不间断。使幼儿学会节省地用气,不忽强忽弱,音与音之间不产生气流的疙瘩,声音流畅、中速,使幼儿认真对待每一个音以保持音阶线条的完整。

练习2： 2/4 1 3 | 5 3 | 1 - ‖
 a

> **提示**：在三度音的跃进中保持呼吸平稳、均匀、连贯。不能勉强，三度音的连贯比二度音难度大些，要求幼儿起音要柔和、舒展，上行时加强气流的控制使其平稳均匀。注意不要用喉咙憋气，也不要在上行时突然开大喉咙。

唱一唱

摇 篮 曲

［德］勃拉姆斯曲
尚家骧译配

1=F 3/4

温柔地

3 3 | 5. 3 3 | 5 0 3 5 | 1 7. | 6 6 5 | 2 3 4 2 | 2 3 |
1. 安睡吧， 小宝贝， 丁香红玫瑰 在 轻 轻 爬上
2. 安睡吧， 小宝贝， 天使在保佑你，在你梦中出

4 0 2 4 | 7 6 5 7 | 1 0 1 1 | 1 - 6 4 | 5 - 3 1 |
床 陪你入梦乡； 愿上帝 保护你， 一 直
现 美丽的圣诞树； 你静静 地安睡吧， 愿你

4 5 6 | 5/3 - 1 1 | 1 - 6 4 | 5 - 3 1 | 4 5/4 3 2 | 1 - ‖
睡到天明， 愿上帝 保护你， 一直睡到天明。
梦见天堂。 你静静地安睡吧， 愿你梦见天堂。

想一想

1. 幼儿的声音有哪些特点？
2. 如何对幼儿进行正确的发声训练？

第十一章　儿童合唱教学

> 学习要点：
> 1. 幼儿合唱的好处
> 2. 童声合唱训练的要素
> 3. 幼儿合唱的听觉训练
> 4. 幼儿合唱的发声状态
> 5. 幼儿合唱节奏、音准训练
> 6. 幼儿合唱的声区
> 7. 幼儿合唱咬字、吐字训练
> 8. 幼儿合唱中的用"情"
> 9. 幼儿合唱队的组建
> 10. 幼儿合唱头声训练

学一学

一、幼儿学习合唱有哪些好处？

合唱是声乐的最高艺术表现形式。正因为人们有这样的普遍认识，所以大多数人会提出疑问：幼儿园孩子年纪小，他们具备合唱训练的条件吗？他们有能力参加合唱比赛吗？……然而，大量研究显示幼儿是具备合唱训练条件的。

首先，敏锐的听觉能力，让幼儿具备合唱训练的基础。幼儿园的孩子年龄一般是在4~6岁之间，这个年龄阶段的幼儿已经具有了相当敏锐的听觉能力。由于人的听觉自胎儿时期就开始形成，这个时期与婴儿谈话，给他们听音乐、听各种声音，表面上孩子好像是无动于衷，但事实上这些声音已经对孩子的听觉器官产生了良好的刺激，而且孩子已经把这些声音很好地储存到了自己的大脑中。音乐是听觉的艺术，只要有敏锐的听觉，孩子就有了学习音乐的条件，孩子也就具备了合唱训练的可能性。

其次，早期的音乐表现，让幼儿具备合唱训练的可能。唱歌、跳舞是幼儿在平常的学习、生活中心情愉快的表现，而唱歌、跳舞是需要幼儿在具备良好的音乐听觉、音乐表达、良好的音准、准确的节奏等音乐素质后才能完成的一项技能。当孩子具有唱歌能力后，对幼儿进行合唱训练也就有了可能。另外，幼儿的早期音乐素质潜能也是巨大的。世界上一些音乐大师，从小就表现出惊人的音乐才华，如奥地利著名音乐家莫扎特3岁就能在钢琴上弹奏出美妙的乐曲片段，5岁就开始作曲并参加了教堂的合唱队，10岁写出歌剧《简单的伪装》，被誉为"音乐神童"；贝多芬与海涅也都是从13岁开始作曲的；我们国家现在活跃在舞台上的很多歌唱艺术家，他们在孩童时期都或多或少参加过歌咏或合唱训练。

再次，合唱可以培养幼儿的集体意识。儿童心理学研究表明：儿童生性好动，个性突出，自我中心意识

较强,这是不利于儿童成长的。合唱讲究和谐,要求声部之间互相协调统一,音色要融合、柔美,即"声音抱成团"。这就要求演唱者不能一人一个音调,不能大声喊唱突出自己,节奏不能过快或拖延,等等。幼儿在长期的合唱练习中,可以养成互相倾听的良好习惯,自觉地把自己融入集体当中。合唱这种集体活动,给幼儿提供了互相交流、分享、合作的机会,培养了幼儿初步的分工合作的精神,学会在集体中协调配合,相互适应,使幼儿具有集体意识和团队精神。

最后,合唱是提高幼儿音乐素质的重要手段。合唱是一门综合艺术,是"一种和谐、平衡、完美的音响运动形式"。合唱具有诸多的要求,为了开展合唱教学,要学习相关的知识。如学习基本的乐理、简单的视唱,进行必要的练耳,甚至要学习粗浅的和声知识。由此可见,在学习合唱的过程中,幼儿同时获得了由合唱带来的更多、更广泛的音乐知识。这些音乐知识的获得,使幼儿的音乐素质无形中得到了提高,并使合唱取得更好的效果。幼儿在合唱中得到了成功的体验,美的感受,可以更好地激发他们学习的积极性,投入到新的学习中去。这样,合唱与学习音乐知识之间形成了一种互助、互利的良性循环,幼儿在合唱过程中音乐素质得到了提高。

二、童声合唱训练的基本要素

合唱训练是一项系统工程,对于童声合唱来说,需要有三个基本要素,即和谐统一的声音、合理的曲目、新颖的队形和服装、正确的艺术处理。具体来说:

和谐、统一的声音。要想让幼儿获得和谐统一的声音,首先要训练他们正确的呼吸方法。最适用的方法是胸腹式呼吸法。在训练时,可用打哈欠或闻花香的感觉引导幼儿把气吸到横膈膜处,两肋向外扩张,保持片刻将气慢慢从腹腔、胸腔经气管、口腔,均匀地呼出来。训练时可采用慢吸慢呼、急吸慢呼、急吸急呼等多种方法。在呼吸训练之后,还要对幼儿的发声进行科学的训练。在高声区,即 $\#c^2$ 以上,要运用真假声结合的方法歌唱,这样再过渡到较高声区的演唱时,声音就会自然、连贯统一。在中声区 $e^1\cdots e^2$ 则要用比较"竖"的声音歌唱,即"含着"唱。在低声区 $^bC^1$ 以下,要求声音不压、不撑,用自然高位置的声音歌唱。需要注意的是,在训练中,不仅低声区要坚持声音的高位置,全部声区都应如此。帮助幼儿寻找高位置的方法有:a. 闭口哼唱,向上冲击嗅觉区寻找高位置的感觉。 b. 用一些辅助方法,如:扬眉、微提面颊、微笑打哈欠似的口腔动作、闻花香似的打开嗅觉区,以及"唱给远方的人听",等等。另外,还要保持幼儿脆嫩、明亮、甜美的童声音质特色。歌唱时口形要保持"树立"感,不可"咧"着唱或"横"着唱。同时要求幼儿边唱边仔细鉴别和调整声音。

合理的曲目、新颖的队形和服装。为幼儿合理选择合唱曲目至关重要。一般来说,应选择艺术性、思想性、趣味性较强的曲目,这些曲目会使孩子百唱不厌,终生难忘。另外,还应根据本合唱队的特点选择真正能体现水平,发挥优势的曲目。如领唱特别棒,应选择有领唱的作品;如合唱水平较"专业",可选择三个声部或四个声部的作品。曲目选择的依据包括以下几个方面:① 注意民族特点;② 强调艺术性;③ 富于趣味性;④ 注意多样性。

在正常发挥合唱队现有水平的同时,合唱队的队形编排、服装、道具等的精心设计对合唱演出效果也会起到积极作用。可以根据合唱曲目的内容、情绪和特点编排不同的合唱队形。如用男女性别的不同站(坐)成图案;也可利用不同服装、道具组成图案。另外,还可编排一些动作以增加动感。如让队员做波浪式摆动、两声部对唱时安排相对应的动作等。

正确的艺术处理。在选好一首歌曲后,要根据合唱队的情况和特点进行适当加工和改编。指导幼儿进行歌曲演唱的艺术处理一般包括下面几个方面:① 表情:基本表情和感情变化;② 速度:基本速度及快慢变化等;③ 力度:基本音量及强弱变化;④ 起伏:抑扬变化;⑤ 层次:一般指段落变化;⑥ 铺垫:歌声在出现前的对比性或衬托性的处理;⑦ 高潮:如何形成及恰如其分地表现;⑧ 声音方法、演唱形式等。在歌

曲处理当中,要注意的是,要以表达歌曲的思想感情与艺术形象为出发点。如果为变化而变化,就会失去真挚感,是不能感动人的。

三、如何训练幼儿良好的听觉?

良好的听觉是合唱教学环节中不容忽视的问题,也是唱好合唱的关键。幼儿若没有一个良好的聆听习惯,缺乏对多声部和谐的感性体验和合唱成功的经验,对学习合唱的兴趣就不高,没有学习兴趣,学好合唱就是非常困难的。因而,只有幼儿对合唱艺术有了兴趣,他们才能自觉、认真地唱好每一个音符,充分领会歌曲所要表达的内容,产生对合唱浓厚的学习兴趣。

培养幼儿良好的聆听习惯,首先要让他们学会认真听、安静听,带着问题去聆听。通常先让他们欣赏一些中外优秀简短、富有童趣的二声部合唱作品,让他们去聆听、体会作品带给他们的情绪,作品描述了什么内容,展现了怎样的情景画面;去发现作品前后歌唱速度、力度上的变化,让他们细心聆听各声部的旋律,初步达到能听辨别出演唱形式是合唱还是齐唱,有两个声部的概念;演奏的乐器中有没有自己熟悉的并说出其名称,训练他们音乐的耳朵,提高合唱的听觉能力。

其次,要进行辨旋律练习。先让幼儿跟着钢琴哼唱高声部旋律,不唱唱名,再跟着哼唱低声部旋律,不唱唱名,然后教师将两个声部同时演奏让幼儿倾听老师弹的是哪个声部。反复听后,他们就会感觉到有两个声部在同时进行,长期进行训练,幼儿的听力就会大有提高。

再次,要采用"干扰"听觉练习。例如,《红蜻蜓》这首曲子,先在幼儿唱熟高声部的基础上给他们弹奏低声部的旋律,给幼儿的听觉造成干扰,目的是让他们做到唱自己高声部的同时能兼听到另外一个声部与之对抗,而自己声部由于很熟悉不至于跑调,也可以先练习低声部。教师弹奏高声部旋律进行伴奏加以干扰,反复练之,效果很好,最后两个声部同时演唱就会很和谐。

四、如何建立幼儿良好的发声状态?

在对幼儿进行合唱训练时,首先要让他们建立良好的站姿和发声状态。站立是一个演唱者呈现于观众的最基本的状态。幼儿正处于生长发育的阶段,正确的站立姿势对其身体骨骼的生长、后天的气质、仪表的形成都具有紧密的联系。因而在训练过程中应反复提醒姿势,要求他们做到:① 身体自然直立,保持自然松弛;② 双脚稍稍分开,重心要站稳;③ 头部端正,双眼平视,胸腔打开,小腹微微收拢;④ 面部表情要自然,还要根据所演唱的作品的内容而随时变化表情。⑤ 歌唱时精神状态激扬,是主动的"我要唱",而不是被动的"要我唱"。

姿势:上身及头部要保持端正,双目平视,始终看指挥,颈、下颌及面部肌肉自然放松,不可紧张僵持或伸长,双肩自然放松,胸部微挺但不耸肩,以免影响发声器官的正常运用,精神饱满、集中。自然直立,腿不弯曲,不跷不歪,双手自然下垂于大腿外侧。

口形:不能过扁、过宽,要像竖着的鸭蛋,比说话时的动作稍稍夸张一些,下颚要完全放松,不能因运动过度而妨碍发声,嘴唇要灵活有弹性和舌头配合演唱。

呼吸:要求随歌唱的速度、力度、节奏、表情调节呼吸。基本方法是胸腹式联合呼吸法。① 舒起练习:吸气时,根据指挥手势,口鼻一起缓缓吸气,吸后停留瞬间,用轻柔的"S——"声,有控制地慢慢从牙缝里呼出;② 突起练习:缓吸后停一会儿,用跳音"S、S、S、S"将气呼出。同时,针对他们普遍存在的呼吸紧张,吸气过多,发出声响、气息浅、吸气抬肩、不会气息保持等问题,把抽象的理论知识变为他们易懂、可行的实践能力。例如将腹部想象成一个气球,吸气时,就是往气球里充气,气要吸到腰部,呼气时,气球下方有一种力托住,是从上方往外呼;另外,也可以把自己的身体想象成一个大管子,感受站在高山之上,把声音从后脑勺尽量用气息远远地抛出去来唱;体会被受到惊吓,吸着唱的感觉,等等,启发他们做深呼吸练习、体会

气息的位置及气息保持;对声音的强弱变化训练,采用模仿回声来体现。

发声:幼儿的发声器官尚未成熟,他们用声纤细,音量较小,音域较窄,但声音甜美清脆明亮,只有咽腔、口腔、鼻腔和头腔共鸣。由于未到变声期,因此,男女生音色相同,声音干净漂亮,自然音域为十度左右。抓好这一阶段发声训练,可为今后增强表现力,提高演唱能力打下良好的基础。幼儿歌唱时的发声必须是高位置的头声发声,这是一条非常重要的教学原则。在训练歌唱发声时,先要考虑的是他们具有优美动听的音质,而不是音量。为此训练时先用轻声带假声,再以假声找头声,逐渐扩大共鸣腔,去解决自然声的局限。发声先采用下行音阶,起音大致从 d^2 音开始,用元音"u"和哼鸣"m"进行训练。哼鸣训练要用直声唱,不要颤音,因为用直声训练比较容易产生共鸣性,而且还可以获得明澈、纯净的音质。同时,针对幼儿声带和喉头紧张、白声等问题,可采用半打哈欠的方法来启发幼儿打开喉咙,抬高软腭,放松下巴等;也可采用一些趣味性的练习曲进行练习。另外,这些训练都要遵循由易到难、由浅入深、循序渐进的原则,从柔和、富有弹性的音阶,以级进为主,加元音进行练习开始,但是元音的变化不要太多,声音位置集中、靠过来了以后,同时还要伴随着渐强、渐弱及有感情地进行发声练习。

五、如何对幼儿进行音准和节奏的训练?

音乐听觉感知能力具体包括对音准、节奏、音色、旋律、调式、速度、和声、复调、曲式等音乐表现要素的感受、分辨和反应能力。合唱是集体性的声音艺术,统一的节奏、准确的音高是唱好合唱的基础,合唱中和声音准训练是较难的一个问题。幼儿多声部合唱中常见的问题就是容易走音,通常体现在音响不协和、在一定调式范围内各和弦之间不稳定、和弦关系功能性与色彩性不统一等几个方面。在具体处理和把握音准时要考虑到各方面的因素。在教唱二声部合唱曲时,可以先由老师奏或唱第二声部,与第一声部的学生合作,以后让第二声部的学生先轻唱,再逐渐放开声音跟自己一起唱,当感觉到第二声部的学生较有把握后,自己的伴奏或唱可以由大声变为小声,之后,再让幼儿两个声部合起来。必要时候,教师可以反过来辅助第一声部,使之能顺利地与第二声部合作。

节奏也是音乐中重要的表现要素之一,节奏训练是音乐中最基本的、最重要的训练,合唱的训练应最先从节奏训练开始。在幼儿合唱教学中,要帮助幼儿建立良好的节奏感,通过幼儿熟悉的语言,结合动作、舞蹈、打击乐器等来训练幼儿的节奏感。广义的节奏感还应该包含速度感的训练,可让孩子用身体来感觉节奏,例如体态律动,以他们身体为乐器,通过身体的动作体验培养幼儿的节奏感。

六、如何对幼儿进行声区的训练?

根据幼儿年龄特点及按音域进展的规律要对他们采取合适的声区训练。一般可分为三个阶段进行:

第一阶段,以中声区训练为基础。旨在帮助他们掌握基本的发声方法,调节和锻炼肌肉以适应歌唱技术的需要。无论哪一个声部,都应该从中声区开始训练,要从基础入手。中声区是歌唱嗓音发展的基础,基础必须打得扎实。低声区的训练比较容易,因为练低音的呼气压力较小,声带很自然地放松,可用"mo"的元音进行下行练习,再用"ha""ho"元音由弱到强找准位置扩大共鸣。针对歌唱音准的控制能力不稳定的孩子,一般以发展自然语音基础为主,先进行带字的发声练习。如让学生朗读"妈妈""爸爸"等具有代表性的叠词,或有代表性的儿歌,要求语速放慢,将第一个字的音节拉长,并为这些字加上语调相符的音高。练中声区的音相对巩固后再逐步扩大音域,同时还要求幼儿注意音色、节奏、声部的和谐,学会有控制地、发自内心地歌唱及用假声代替真声的方法来歌唱,切忌大喊大叫,以免养成不良的歌唱习惯。

第二阶段,在中声区的基础上,适当扩展音域,加强气息与共鸣的配合训练,做好换声区的训练,为进入头声区的训练打好基础。第二阶段的练习是关键的一环,需要花费的时间相对也比较长,但要有耐心和信心,不要急于唱高音,要沉得住气,等这段音域巩固后,再进入高声区的练习。

第三阶段,即高声区的练习。可在巩固上两个阶段的基础上,加强音量音高的训练,进一步扩大音域和巩固发声状态,加深练习内容。可以进行各种元音的连接练习和各种声韵的字音练习等,使各声部达到理想的音高范围。这一阶级的练习要特别注意高、中、低三个声区的音色统一,音的过渡不要发生断裂,重点是加强头声区的训练,获取高位置的头腔共鸣,从而达到统一声区的目标。

七、如何加强幼儿合唱中咬字、吐字的训练？

正确的咬字和吐字是幼儿歌唱技巧中的一个基本功,也是歌唱技巧中不可缺少的一部分。熟练的咬字、吐字技巧,不仅是要把字音准确、清晰地传达给听众,重要的是通过正确的咬字、吐字与歌唱发音有机地结合起来,以达到生动形象地表达歌曲的思想感情,使歌声富有感染力。很多孩子往往就因为咬不准字头、归不好字韵影响了声音质量,在平时的训练时要求他们做到以下3点：① 坚持讲普通话,使之逐步掌握好普通话的正确发音,这是克服地区方言的有效办法；② 习惯用"奶声""扁嘴"说话的幼儿多用带"a""o"的元音进行训练。③ 将每首歌词中不太容易读的字用汉语拼音标好,用普通话正确朗读,随时注意纠正不正确的咬字、吐字,结合发声训练,对准声母、韵母的正确口形,逐步学会自然圆润地发声,这样以字带声、字正腔圆,正确地咬字、吐字,在歌唱中会增强合唱的效果。

八、如何在合唱中引导幼儿用"情"？

为了更好地表现合唱作品的艺术,除了要对幼儿加强发声、视唱、练耳等基础性的训练之外,还应要求他们有表情、有感情地歌唱。激发幼儿用"情"可采取以下几种方式：首先,进行观摩和学习。如观看专业童声合唱团的录像、光盘或对录音进行欣赏、评鉴等。通过听和分辨,提高他们的欣赏水平。其次,在训练的过程中,由于幼儿年龄、生理等因素,他们的注意力易分散,此时,教师应发挥自己的创新精神和想象力,以最佳的训练方式来吸引他们对歌唱的注意力,可通过选择丰富的合唱艺术作品来吸引他们,例如寻找那些富有童趣的作品等。最后,发声能力只是基础,在歌唱中,更重要的是对作品的理解及丰富情感的传递和表达。要让幼儿认识到合唱是声音与情感的有机结合,演唱是对音乐作品的二度创作,只有让他们学会用"情"、用"心"去唱,才能真正表达出音乐作品的内涵,才能在感动自己的基础上去感染别人。因此,在平时的训练中要让他们反复朗读歌词,从歌词中挖掘歌曲的思想内涵与情感；同时教师形象的比喻和引导也很重要,不同歌曲间情绪的转换,就依靠教师或指挥的脸部表情的提示,让他们自然进入歌曲情景,有表情、有感情地歌唱。此外,教师还要对幼儿倾注自己真挚的爱,使幼儿乐意与教师进行交往,并在教师那里找到温暖和鼓舞,在融洽的气氛中学习、训练,才能使教与学和谐进行,取得良好的教学效果。

九、如何组建幼儿合唱队？

1. 编制

幼儿合唱队的人数可根据不同的条件而定,一般从三四十人到七八十人不等。

2. 合唱队人员需具备的条件

a. 嗓音较好,圆润自然。b. 听力较好。c. 有较宽的音域。d. 乐感较好。

3. 选拔方法

a. 让幼儿自己选一首歌曲,在没有伴奏的情况下演唱。演唱过程中,教师可观察他的听力、音色、乐感等方面的素质。

b. 如果觉得该幼儿基本够条件,可进一步考察其音域,方法是：选一条发声练习曲让幼儿唱,将练习曲依次半音向上或向下进行,以考察其音域,然后确定声部。

4. 声部的划分

声部的划分主要根据儿童的音域、音色两方面来划定。凡能自然地唱出 e 和 f 的音高,且声音明亮纤细的可划为高声部。凡能自然地唱出比较低的音且音色宽厚、丰富的,可划为低声部。也可将个别音乐素质较好,又有较宽音域的队员加强到低声部。

5. 声部的人数分配(以 30 人的合唱队为例)

二声部:高声部 16 人,低声部 14 人。

三声部:高声部 12 人,中声部 8 人,低声部 10 人。

四声部:第一高声部 8 人,第二高声部 7 人,第一低声部 7 人,第二低声部 8 人。四部合唱中,第一高声部一般担任主旋律的演唱,所以人数可多一些,第二低声部为基础旋律,人数也要多于其他两声部。

十、如何在幼儿合唱训练中运用恰当的手势?

在幼儿合唱教学中,恰当地运用手势是帮助他们掌握正确的发声、情感的必要手段。一般来讲,幼儿合唱的手势我们采取柯尔文手势法。柯尔文手势法是柯达伊音乐教学法中的一个组成部分,它是 1870 年由约翰·柯尔文首创的,他借助七种不同手势和不同的高低位置来代表七个不同的唱名,在空间把所唱音的高低关系体现出来。由于柯尔文手势训练不需用谱子,也不需伴奏,而且动作形象生动,通过教学实践,幼儿无论在音准还是在和声的感觉上反映效果都十分明显。

1. 手势图解

柯尔文手势具体为(图 1-7):

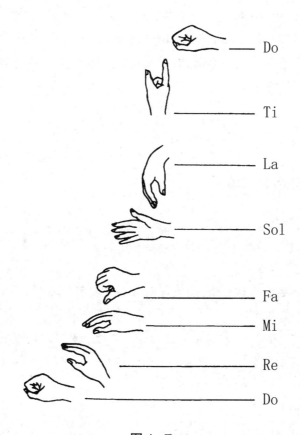

图 1-7

表1-7 柯尔文手势语解析

图示	唱名	注释
1	Do	动作部位在腰部，手势稳重以示主音。同时提示学生在发do音时，它的韵母是o的口形。
2	Re	低于mi，手势提示学生发re是略向上提。
3	Mi	动作部位在横膈膜处，手势提示学生发mi时舌头要放平。
4	Fa	大拇指朝下，表示向mi靠拢，发fa时需同时有mi音音高的内在感觉。
5	Sol	动作低于la手势，提示学生发音时有明亮向上扬的感觉。
6	La	动作在眼睛的部位，发音时有由下向上提的感觉并保持"α"的口形。
7	Ti	动作位置高于la，食指向上，表示si音倾向do音，发音时注意其倾向性。

2. 手势的运用

单声部音准训练：开始训练时，应有钢琴随时提示音高，注意此手势与指挥动作结合运用，即手势之前应有一个预示动作，提示吸气，然后手势应有一个"拍点"，表示发出此音。这样，学生既有准备，发音又整齐。

多声部音准的训练：多声部的统一和谐是合唱的基本要求，在练习时从二声部开始，用声部轮流进入的方法进行训练。一般情况下，左手代表一声部，右手代表二声部。这样，由易到难进行训练，合唱队的整体素质就会逐步提高，不断登上新的台阶。

练一练

一、幼儿合唱发声状态与感觉练习

1. 吸气练习

> 要点：1. 用口鼻垂直向下吸气，将气息吸到肺的底部，注意不可抬肩，吸入气息，使下部肋骨干附近扩张开来。
> 2. 腹部方面，横膈膜迅速扩张，使腹部向前及左右两侧迅速扩张，越往下膨胀度越小，小腹则要用力收缩，不扩张。
> 3. 训练方法：用"闻花""抽泣"的方法体会气息的位置，用"蛤蟆气"锻炼肋间肌肉群，用"吓一大跳"的方法体会气息的贮存（保持），等等。

2. 吐气练习

> 要点：1. 歌唱用气时，仍要保持吸气的状态，呼吸肌肉群不能一下子放松，要控制气息徐徐吐出，需节省用气。
> 2. 训练方法：用"吓一大跳"的方法将气息保持住，然后徐徐吐出或用"吹纸条"的方法，等等。

3. 位置训练

> **要点**：1. 儿童歌唱的发声，必须是高位置的头声。
> 2. 鼻尖以上的头部是"楼上"，鼻尖以下是"楼下"，歌唱时，声音要往上向"楼上"送，感觉声音在"楼上"响。
> 3. 如果声音掉在口腔里，声音就在"楼下"响了，这种声音就是"白声"。

二、幼儿合唱头声训练

1. "u—a 带唱"法

> **要点**：1. 在同音高上先唱"u"再唱"a"。
> 2. "u"字很容易获得头声，然后像唱"u"字那样，小心地唱出"a"音，且使"a"的音色向"u"音靠近。
> 3. 使较明亮的"a"音改变为较晦暗的音色，"a"音就能获得头声的效果。

2. 口含拇指法

> **要点**：1. 练唱时，嘴微微张开，上下唇轻轻含着左手大拇指（注意卫生，且牙齿不能咬住大拇指）。
> 2. 唱时上下唇不能脱离含着的大拇指。这个练习能强迫孩子们积极抬起软腭，并充分地张开喉咙来进行歌唱，能保证五个单韵母在高位置用头声唱出来。

3. "火车钻山洞"比喻法

> **要点**：1. 教师在一张纸的正中间剪一个圆圆的洞，对幼儿说，这好比是一个山洞，你们是一列火车，我们大家要从这个山洞钻过去，然后火车渐渐远去。
> 2. 教幼儿一起发"呜"音，随着老师的手势进行练习。

4. "微笑"法

> **要点**：1. 微笑，即提起笑肌，使歌唱呈积极状态，充分发挥歌唱的位置、共鸣、气息三者的统一协和作用。
> 2. 微笑可以使上腭和软腭同时提起，喉咙也自然打开，这是歌唱所需要的发声状态使声音获得高位置。
> 3. 可用闭口微笑试一下，此时的感觉正是歌唱时的喉咙状态。
> 4. 当演唱悲伤的作品时不应微笑，但里面的状态和笑肌应提起。

5. "打开"法

> **提示**：1. "开"的含义是指头腔（含鼻咽腔）和喉头这两部分要放松地张开。
> 2. 可用半打哈欠的状态来体会。

唱一唱

小 白 船

朝鲜童谣

1=♭E 3/4

中速 优美地

| 5 — 6 | 5 — 3 | 5 3 2 1 | 5̣ — — | 6̣ — 1 |

1. 蓝　　蓝的　天　　空　银　河　里，　　有　只
2. 渡　　过那　条　　银　河　水，　　　　走　向

| 2 — 5 | 3 — — | 3 — — | 5 — 6 | 5 — 3 | 5 3 2 1 |

小　　白　船，　　　　　　船　上　有　棵　桂　花
云　　彩　国，　　　　　　走　过　那　个　云　彩

| 5̣ — — | 6̣ — 1 | 5̣ — 2 | 1 — — | 1 — — |

树，　　白　兔　在　游　玩。
国，　　再　向　哪　儿　去？

| 3 — 3 | 3 — 2 | 3 — 6 | 5 — — | 3 — 2 |
| 1 — 1 | 1 — 7̣ | 6̣ — 1 | 7̣ — — | 1 — 7̣ |

桨　儿　桨　儿　看　不　见，　　船　上
在　那　遥　远　的　地　　方，　　闪　着

| 3 — 6 | 5 — — | 5 — | 1 — — | 5 — 5 |
| 6̣ — 1 | 7̣ — — | 7̣ — | 3 — — | 7̣ — 7̣ |

也　没　帆，　　　　飘　呀
金　　光，　　　　晨　星　是

| 3 — 5 | 6 — — | 5 3 1 | 5 — 2 | 1 — — | 1 — — |
| 6̣ — 7̣ | 1 — — | 1 — | 5̣ 6̣ | 5̣ — 7̣ | 1 — — | 1 — — |

飘　　呀，　飘　向　西　天。
灯　　塔，　照　呀　照　得　亮。

找 朋 友

夏志刚编配

1=C 2/4

[乐谱]

想一想

1. 对幼儿进行合唱训练有几个关键环节？
2. 如何在合唱中对幼儿进行头声训练？

第二部分 声乐曲目

第一章 独唱作品

第一节 基础部分

初级

1. 长城谣

潘子农词
刘雪庵曲

微课堂

1=♭E 4/4

苍凉、悲壮地

(5 3 5 6 1 2 3 3 | 2 2 1 —) ‖: 5 3 5 3 5 | 1. 6 5 — | 5 6 1 3 5 3 |
　　　　　　　　　　　　　　　　　　1. 万里长城万　里长，　长城外　面是
　　　　　　　　　　　　　　　　　　2. 没齿难忘仇　和恨，　日夜只想回

2. 6 1 — | 5 3 5 3 5 | 1. 6 5 — | 5 5 6 1 3 2 | 1 — — 0 |
故　乡，　高粱肥　大豆香，　遍地黄金少灾　殃。
故　乡，　大家拼命打回去，　哪怕倭奴逞豪　强。

2 1 2 1 2 | 5. 3 2 — | 3 1 2 3 5 3 5 6 | 1. 6 1. 3 |
自从大难平　地起，　奸淫掳掠苦难　当，
万里长城万　里长，　长城外面是故　乡，

5 3 5 3 5 | 1. 6 5 — | 5 5 6 1 3. 5 3 2 | 1. 1 — — 0 |
苦难当　奔他方，　骨肉离散父母　丧。
四万万同胞心　一样，　新的长城万里　长。

(2 1 2 1 2 | 5. 3 2 — | 3 1 2 3 5 3 5 6 | 1 6 1 —) :‖ 2. 1 — 0 ‖
　　　　　　　　　　　　　　　　　　　　　　　　　　　　　　长。

2. 嘎达梅林

1=D 4/4

内蒙古民歌

中速稍慢

| 6 3 3 23 | 5 6 1 6· | 2 3̲2̲ 1 6· |

1. 南 方 飞 来的 小 鸿 雁 啊， 不 落 长 江
2. 北 方 飞 来的 小 鸿 雁 啊， 不 落 长 江
3. 天 上的 鸿 雁 从 南往 北 飞,是 为 了 追 求
4. 天 上的 鸿 雁 从 北往 南 飞,是 为 了 躲 避

| 2· 3̲3̲ 5 1 | 6 - - - | 5 6 5 3̲5̲ |

不 呀 不 起 飞， 要 说 起 义 的
不 呀 不 起 飞， 要 说 造 反 的
太 阳 的 温 暖 哟， 对 抗 王 爷 的
北 海 的 寒 冷 哟， 造 反 起 义 的

| 5 6 1 6·6̲ | 1 6̲1̲5̲ 6 | 2· 3̲3̲ 5 1 | 6 - - - ‖

1.2. 嘎 达 梅 林， 是 为 了 蒙 古 人 民的 土 地。
3.4. 嘎 达 梅 林， 是 为 了 蒙 古 人 民的 利 益。

3. 渔 光 曲

电影《渔光曲》插曲

安 娥 词
任 光 曲

1=C 4/4

(1 - - 5 | 2 - - 5 | 5 - - 3 | 1 - - 0) | 1 - - 5 |

1.云 儿
2.东 方

| 2 - - 5 | 5 - - 3 | 2 - - 3 | 2 6· - 2 |

飘 在 海 空， 鱼 儿 藏 在
现 出 微 明， 星 儿 藏 入

| 1 - - 6 | 5 - - 3 | 6 - - 5 | 1 - 1 6̲ | 5 - - 3̲5̲ |

水 中， 早 晨 太 阳 里 晒 渔
天 空， 早 晨 渔 船 儿 返 回

第一章 独唱作品

```
6 - - - | 5 - - 3 | 6 - 6 3 | 2 - - 5 | 1 - - 0 |
网,       迎   面 吹 过来 大  海 风。
程,       迎   面 吹 过来 送  潮 风。

(1 - - 5 | 2 - - 5 | 5 - - 3 | 1 - - 0 ) | 6 - - 5 |
                                            潮        水
                                            天        已

1 - - 6 | 2 - - 1 | 3 - - - | 5 - 6 3 | 2 - 2 3 |
升,      浪    花 涌,         渔 船 儿 飘    飘
明,      力    已 尽,         眼 望 着 渔    村

6 - 6 3 | 5 - - - | 6 - - 1 | 2 - - - | 3 - - 5 6 |
各 西 东,          轻    撒 网        紧    拉
路 万 重,          腰    已 酸        手    拉 也

3 - - - | 6 - 6 3 | 2 - 2 3 | 5 - 5 6 | 1 - - 0 |
绳,      烟  雾里 辛苦  等 鱼        踪!
肿,      捕  得了 鱼儿  腹 内        空!

(1 - - 5 | 2 - - 5 | 5 - 5 6 | 1 - - 0 ) | 1 - - 2 |
                                             鱼     儿
                                             鱼     儿

6 - - 5 | 3 - - 2 | 3 - - - | 5 - - 2 | 3 - - 2 |
难  捕 租 税 重,              捕    鱼 人 儿
捕  得 不 满 筐,              又    是 东 方

5 - - 3 | 2 - - - | 5 - - 6 | 1 - 2 6 | 3 - 2 5 |
世 世 穷,          爷    爷 留 下 的 破  渔
太 阳 红,          爷    爷 留 下 的 破  渔

3 - - - | 5 - - 5 | 6 - 5 3 | 2 - - 5 | 1 - - 0 ‖
网,      小    心 再 靠 它 过     一   冬!
网,      小    心 再 靠 它 过     一   冬!
```

4. 绣 红 旗
——歌剧《江姐》选曲

阎 肃词
羊 鸣 姜春阳 金 砂曲

1=♭B 4/4

中速

(6 | 5. 6 5. 6 | 5 3 3 5 2. 4 3 2 3 | 2 6 3 5 2 1. 3 ‖: 2 3 7 2 6 5 —)|

2 2 3 7 6 5. 3 | 6 2 7 6 5 6 — | 3. 3 3 2 5 3 2 1 2 7 | 6. 1 2 3 2 6 7 6 5 — |

1. 线儿　长，　针儿　密，　含着热泪绣红旗，绣呀绣红旗。
2. 千分　情，　万分　爱，　化作金星绣红旗，绣呀绣红旗。

1 1 6 1 5 6 4 5 3 | 2. 3 1 2 6 5 4 3 — | 5 5 3 5 3. 5 2 6 | 7 3 2. 3 7 6 5 — |

热泪　随着针　线　走，　与其　说是　悲，　不如　说是　喜。
平日　刀丛不　眨　眼，　今日　里心　跳　分外　急。

3 3 2. 5 3 2 1. 6 | 4 4 3 2 3 5 2 — | 5 3 5 2. 4 3 2 3 |

多少　年哪多少　代，　今天　终于
一针　针哪一线　线，　绣出　一片

【1. 2 6 3 5 2 1. 3 | 2 3 7 2 6 5 — | 5. 6 5. 3) :‖ 【2. 2 3 7 2 6 5. |

盼　到了你，　盼到了你。　　　　　　新　天　地。
新　天　地。

5. 红 豆 词

〔清〕曹雪芹词
刘雪庵曲

1=G 4/4

中速

6 3 5 6 5 2 3 5 | 3 1 2 3 2 — | 3 1 2 3 2 6 1 2 | 7 — 5 7 6 — |

滴不尽　相思血泪抛红豆，　开不完　春柳春花满画楼，

6. 1 2 0 1 2 3 2 | 3 5 6 — | 5. 3 5 0 1 3 6 | 5 6 1 2 3 — |

睡不稳　纱窗风雨黄昏后，　忘不了　新愁与旧愁。

6. 南泥湾

贺敬之词
马可曲

1=E 2/4

中速

1. 花篮的花儿香，听我来唱一唱，唱呀一唱，来到了南泥湾，南泥湾好地方，好地呀方。好地方来好风光，好地方来好风光，到处是庄稼，遍地是牛羊。
2. 往年的南泥湾，处处是荒山，没呀人烟，如今的南泥湾，与往年不一般，不一呀般。如呀今的南泥湾，与呀往年不一般，再不是旧模样，是陕北的好江南。
3. 陕北的好江南，鲜花开满山，开呀满山，学习那南泥湾，处处是江南，是江呀南。又学习来又生产，三五九旅是模范，咱们走向前，鲜花送模范。

鲜花送模范。

7. 可爱的一朵玫瑰花

1=D 2/4

哈萨克族民歌

中快板　优美地

| 1 . 2 3 | 4 5 4 3 2 — | 3 2 3 4 5 — | 5 — | 1 . 2 3 |

1. 可爱的　一朵玫瑰花，　　塞地玛利亚；　　　　　　　　可爱的
2. 勇敢的　青年哈萨克，　　伊万杜达尔；　　　　　　　　勇 敢的

| 4 5 4 3 | 2 — | 3 4 3 2 | 1 — | 1 — | 5 1 | 1 2 3 2 |

一朵玫瑰花，　　塞地玛利亚；　　　　　那 天　我在山上
青年哈萨克，　　伊万杜达尔。　　　　　今 天　晚上过河

| 2 1 7 6 | 5 1 | 1 2 3 2 1 3 2 1 7 2 1 7 6 — | 6 7 1 7 |

打 猎骑着马，　正当你在山下歌唱婉转入云霞，　你的歌声
请 到我的家，　喂饱你的马儿带上你的冬布拉，　等那月儿

| 1 6 5 | 5 6 6 5 | 6 5 3 | 1 2 3 | 5 4 4 3 3 5 2 2 | 1 — | 1 — ‖

迷了我，　我从山上滚 下，　哎呀呀！你的歌声好像玫瑰花！
爬上来，　拨动我的琴 弦，　哎呀呀！弹着琴儿永远歌唱 吧！

8. 故乡的小路

(小合唱)

1=F 7/4

崔蕾曲

稍慢 思念地

（乐谱略）

9. 雁 南 飞

——电影《归心似箭》插曲

（女声独唱）

李 俊 词
李伟才 曲

微课堂

1=F 2/4

慢板 深情地

(5 3 ‖: 1 — | 7. 5 | 6 — | 6 6 5 | 3. 5 | 2 5 2 |

1 — | 1) 5 6 5 | 3 — | 3 5 6 5 | 3 — | 3 6 5 | 3. 5 |
　　　　　雁　南　飞，　　　　雁　南　飞，　　　雁 叫 声 声

1 6 3 5 | 2 — | 2 3 5 | 2. 3 | 6 — | 6 6 1 | 7. 6 |
心 欲 碎，　　　不 等 今 日 去，　　　已 盼 春 来

5 — | 5 3 | 5. 3 | 2 5 2. 1 | 1 — | 1 6 7 | 1 — |
归，　　已 盼 春 来 归。　　　今 日 去，

1 6 1 | 7. 5 6 | — | 6 5 6 3 | (5 6 3) | 1 6 5 | 3 5 |
愿 为 春 来 归，　　　盼 归　　　莫 把 心 揉

2 — | 2 5 3 | 1 — | 7. 5 | 6 — | 6 6 5 | 3. 5 | 2 5 2. 1 |
碎，　　莫 把 心 揉 碎，　　　且 等 春 来

1 — | 1 (5 3) :‖ 6 6 5 | 2 — | 2 1 | 1 — 1 — | 1 0 ‖
归。　　　　　　　且 等 春 来 归。

88

10. 摇 篮 曲

东 北 民 歌
郑建春填词编曲

1=F 2/4

慢而轻唱

(6 5 3 5 6 | 6 5 3 6 5 | 3. 5 3 2 1 6 1 6 | 5 3 2 2 1 6 | 5 -) |

1 1 1. 6 | 5 1 1 | 5 6 1 6 5 3 | 5 3 2 2 | 2 5 5 | 2 3 2 1 |
1.月儿明， 风儿静， 树叶儿遮窗棂 啊， 蛐蛐儿 叫铮铮，

(1. 2 3 5 6 5)
2.夜空里， 卫星飞， 唱着那《东方红》啊， 小宝宝 睡梦中，
3.报时钟， 响叮咚， 夜深人儿静 啊， 小宝宝 快长大，

1 6 3 3 2 1 1 6 | 5 5. | 6 1 5 6 1. 2 | 3 2 1 2 5. 3 | 2 3 3 5 6 | 2 7 6 |
好 比那 琴 弦儿 声啊， 琴 声儿 轻， 调儿动 听， 摇 篮 轻 摆 动啊，
飞 上了 太 空啊， 骑上那个 月 儿， 跨上那个 星， 宇 宙 任 飞 行 啊，
为 祖国 立 大 功啊， 月儿那个 明， 风儿那个 静， 摇 篮 轻 摆 动 啊，

6 5 3 5 6. 5 | 6 5 3 6 5 | 3 5 3 2 1 6 1 6 | 5 3 2 2 1 6 | 5 - |
娘的 宝 宝 闭上 眼 睛， 睡了那个 睡在梦 中 啊。
娘的 宝 宝 立下 大 志， 去攀那个 科学高 峰 啊。
娘的 宝 宝 睡在 梦 中， 微 微地 露了笑 容 啊。

结束句 渐慢

‖: 6 5 3 5 6. 5 | 6 5 3 6 5 | 3 5 3 2 1 6 1 6 | 5 3 2 2 1 6 | 5 - :‖
 唔(哼鸣)

11. 茉莉花

江苏民歌

1=E 2/4

(混声)好一朵美丽的茉莉花,好一朵美丽的茉莉花,芬芳美丽满枝桠,又香又白人人夸。让我来将你摘下,送给别人家,茉莉花,茉莉花。

(女独)好一朵美丽的茉莉花,好一朵美丽的茉莉花,芬芳美丽满枝桠,又香又白人人夸。让我来将你摘下,送给别人家。茉莉花,茉莉花。

转1=F

(合)好一朵美丽的茉莉花,好一朵美丽的茉莉花,芬芳美丽满枝桠,又香又白人人夸。让我来将你摘下,送给别人家,茉莉花,茉莉花茉莉花茉莉花。

12. 红莓花儿开

[苏联] 伊萨科夫斯基词
[苏联] 杜那耶夫斯基曲
集体译配

1=G 2/4

活泼地

1. 田野小河边　红莓花儿开，有一位少年真使我心爱，可是我不能对他表白，满怀的心腹话儿没法讲出来！
2. 他对这桩事情一点不知道，少女为他思恋天天在心焦，河边红莓花儿已经凋谢了，少女的思恋一点没减少！
3. 少女的思恋天天在增长，我是一个姑娘怎么对他讲，没有勇气诉说尽在彷徨，让我们的心上人自己去猜想！

13. 草原夜色美

白　洁 词
王和声 曲

1=♭B 4/4 2/4

深情、赞美地

(5 6 1│1 - 1 3 2 1 6│1 - - 5 6 1│1 - 1 3 2 2 3│5 - - 3 5 6│

‖:1. 6│5 6 1 1 6 0 3 5 6│2. 3 5 5 0 3 2 1│1 - -)1 2 3│
　　　　　　　　　　　　　　　　　　　　　　　　　　　　　　　草

5. 6 5 0 3 2 1│1 - - 3 5 6│1 3. 6 5 2 3│2 - - 3 5 6│
原　　　夜色美，
　　　　　　　　1. 琴曲　悠扬　笛声　脆，　　晚风
　　　　　　　　2. 九天　明月　总相　随，　　晚风
　　　　　　　　3. 未举　金杯　人已　醉，　　晚风

6. 3│2 3 5 1 6 0 3 5 6│2. 3 5 5 0 3 2 1│1 - - 5 6 1│
吹　送 天河 的 星（啊），汇入 毡　房 闪 银 辉。
轻　拂 绿色 的 梦（啊），牛羊 如　云 落 边 陲。
唱　着 甜蜜 的 歌（啊），轻骑 踏　月 不 忍 归。
　　　　　　　　　　　　　　　　　　　　　　　　　　　啊哈

1 - 1 3 2 1 6│1 - - 5 6 1│1 - 1 3 2 2 3│
嗬　　哎啊哈 嗬！　　　啊 哈 嗬！　　　哎 啊哈

5 - - 3 5 6│1. 6│5 6 1 1 6 0 3 5 6│2. 3 5 5 0 3 2 1│
嗬！
　　晚风 吹　送 天河 的 星（啊），汇入 毡　房 闪 银
　　晚风 轻　拂 绿色 的 梦（啊），牛羊 如　云 落 边
　　晚风 唱　着 甜蜜 的 歌（啊），轻骑 踏　月 不 忍

|1.
1 - - (3 5 6 :‖ |2. 1 - - (5 6 1 ‖ |3.结束句 1 - - 3 5 6│2. 3 5 5 0 3 2 1│
辉。　　　　　　　　陲。　　　　　　　归。　轻骑 踏　月 不 忍

1 - - 3 5 6│2. 3 5 5 0 3 2 1│1 - - -│1 0 0 0‖
归，　轻骑 踏　月 不 忍 归。

14. 月之故乡

彭邦桢 词
刘庄 延生 曲

1=G 4/4

中速稍慢

(6 i 7 6 3 - | 6 i 7 6 3 - | 2 2 1 2 3 6 | 1 7 6 5 6 -) |

3. 5 6 7 5 | 6 - 3 - | 5. 3 2 3 #4 | 3 - - - |
天　上一个月　亮，　　　水里一个月　亮，

2 2 3 6 1 | 2 4 3 2 3 1 | 7 7 6 5 2 | 1 7 6 5 6 - |
天上的月亮在水里，水里的月亮在天　上。

3. 5 6 7 5 | 6 - 3 - | 5 5 3 2 3 #4 | 3 - - - |
天　上一个月　亮，　　水里　一个月　亮，

2 2 1 2 4 3 | 2 3 1 2 - | 7 7 6 5 2 | 1 7 6 5 6 - |
天上的月亮在水里，水里的月亮在天　上。

(6 i 7 6 3 - | 6 i 7 6 3 - | 2 2 1 2 3 6 | 1 7 6 5 6 -) |

3. 5 6 7 5 | 6 - 3 - | 5 5 3 2 3 #4 | 3 - - - |
低　头看水　里，　　抬头　看天　　上。

2 2 3 6 1 | 2 4 3 2 3 1 | 7 7 6 5 2 | 1 7 6 5 6 - |
看月　亮，思故　乡，　一个在水里，一个在天上。

6. 5 6 i 7 | 6 7 5 6 - | 5 5 3 2 3 #4 | 3 #4 3 2 3 - |
看月亮，思故　乡，　一个　在水里，一个　在天　上。

‖: 2 2 3 6 1 | 2 4 3 2 3 1 | 7 7 6 5 2 |
看月　亮，思故　乡，　一个在水里，

[1. 1 7 6 5 6 - :‖ [2. 1 7 6 5 6 - | 6 - - 0 ‖
一个在天上。　一个在天上。

15. 为了谁

邹友开词
孟庆云曲

1=C 4/4 ♩=120

(5 - - 5 3 2 | 3 - - 3 5 | 6. 5 3 6 1 | 2 - - 3 5 | 6. 3 2 #1 2 7 6 |

5 - 5 3 7 5 | 6 - - - | 6 - - -) | 6. 7 6 5 3 5 | 6. 7 6 5 3. |
　　　　　　　　　　　　　　　　　　　　　　　泥　巴　裹满裤　腿，

5. 3 6 5 3 2 | 3 - - - | 5 5 3 6 - | 2 3 2 1 - | 3 5 6 3 2 7 6 |
汗　水湿透衣　背。　　　我 不知道　　你 是谁，　我却知道你 为了

5 - - | 6. 7 6 5 3 5 | 6 6 7 6 5 3. | 5. 3 6 5 3 2 | 3 - - - |
谁。　　为了 谁，为了 秋的收 获，　为 了春回大雁 归。

5 5 3 5 6 6 3 | 2 2 3 2 1 - | 3 5 6 3 2 2 7 | 6 7 5 3. 2 7 | 6 - - 3 5 |
满腔热　血,唱出 青春无 悔,　望穿天涯 不知战 友　何时 回?　你是

6 - - 3 5 | 6 - - 3 5 | 6 1 6 5 6 | 5̲3 - - 3 5 |
谁? 　　为了 谁? 　　我的 战 友你何 时 回? 　你是

‖: 6 - - 3 5 | 6 - - 3 5 | 6. 6 6 5 3 | 6 1 | 2 - - 6 1 |
谁? 　　为了 谁? 　　我的 兄 弟姐妹不 流 泪, 　谁最

2 - - 2 3 | 7 - - 3 5 | 6. 5 6 6 1 | 2. 3 5 3 5 | 6. 3 2 0 2 7 |
美? 　谁最累? 　我的 乡　亲, 我的 战　友, 我的 兄 弟姐

1. 2.
6 - - - :‖ 6 - - 5 | 5̲6 - - | 6 - - - | 6 - - - |
妹。　　　　妹。　姐　妹。

16. 映 山 红
——电影《闪闪的红星》插曲

陆柱国词
傅庚辰曲

1=♭B 2/4

稍慢 向往、期待地

(6 3 2 1 | 3. 5 | 6 2 2 1 6 | 6 1) | 3 3 3 1 | 3 — |
　　　　　　　　　　　　　　　　　　　　夜 半 三 更 哟

6 1 2 | 1 — | 6 1 3 1 | 2. 3 | 6 3 2 1 6 | 5 — |
盼 天 明，　寒 冬 腊 月 哟 盼 春 风，

1 1 6 3 5 6 | 1 — | 2 2 1 | 3 — | 2 3 5 3 1 | 2. 3 |
若 要 盼 得 哟　红 军 来，　岭 上 开 遍 哟

5 3 2 1 6 | 1 — | 1 1 6 5 6 1 | 3 — | 5 5 3 | 6 — |
映 山 红。　若 要 盼 得 哟 红 军 来，

3 6 5 3 1 | 2. 3 | 5 3 2 1 6 | 1 — | 6 3 2 1 | 3. 5 |
岭 上 开 遍 哟 映 山 红，　岭 上 开 遍 哟

6 2 2 1 6 | 5 — | 6 3 2 1 | 3. 5 | 6 2 2 1 6 |
映 山 红，　岭 上 开 遍 哟 映 山

6 — | (6 3 2 1 | 3. 5 | 6 2 2 1 6 | 6 —) ‖
红。

17. 莫斯科郊外的晚上

〔俄〕米·马都索夫斯基词
〔俄〕瓦·索洛维约夫-谢多伊曲
薛　范译配

1=♭E　2/4

不快　真挚地

mp

| 6̣ 1 3 1 | 2　1 7̣ | 3　2 | 6̣ - | 1 3 5 5 | 6　5 4 | 3 - |

1. 深夜花园里　四处静悄悄，　　树叶儿也不再沙沙响。
2. 小河静静流　微微泛波浪，　　明月照水面闪银光。
3. 我的心上人　坐在我身旁，　　偷偷儿看着我不声响。
4. 长夜快过去　天色蒙蒙亮，　　衷心祝福你好姑娘。

| ‖: #4　#5 | 7 6 3 | 3　7̣ | 6̣　3·2 4 | 4 | 5 4 3 | 2 1 | 3 2 |

夜色多么好　令我心神往，　　在这迷人的晚
依稀听得到　有人轻轻唱，　　多么幽静的晚
我想开口讲　不知怎样讲，　　多少话儿留在心
但愿从今后　你我永不忘，　　莫斯科郊外的晚

| 1.-4.(I) | 1.2.3.(II) | 4.(II) |
| 6̣ - :‖ | 6̣ - | 6̣ 0 :‖ | 6̣ - | 6̣ - | 6̣ 0 ‖ |

上。　　　上。　　　上。
上。　　　上。
上。　　　上。
上。

18. 我爱你塞北的雪

（女声独唱）

王　德词
刘锡津曲

1=♭B　4/4

中速
p

(3̲3̲1̲1̲ 6̲6̲5̲5̲ 3̲3̲1̲1̲ 6̲6̲5̲5̲ | 3̲3̲1̲1̲ 6̲6̲5̲5̲ 3̲3̲1̲1̲ 6̲6̲5̲5̲ | 5 - 1̇.3̲ 2̲3̲ |

3̇ - - 6 | 5̲6̲ 3̇2̲3̲6̲ | 1̇ - -) ‖: 5 - 1̇.3̲ 2̲3̲ |
　　　　　　　　　　　　　　　　　　　　　　　　　1.2.我　爱

3̇ - - - | 3̇2̲ 1̲5̲.1̲6̲1̲ | 2̇ - - - | 3̇ - 2̲ 3̲2̲1̲ |
你，　　　　塞 北 的 雪，　　飘　　　　飘

1̇.2̲ 6̲5̲ 3̇.5̲ | 6̲1̲ 2̇ 2̲2̲1̲2̲6̲5̲6̲ | 5 - 5̲6̲ 6̲6̲5̲ 1̇6̲5̲ |
洒　　洒漫天遍　野，　　｛你的舞姿是那样的
　　　　　　　　　　　　　　你用白玉　般的

6 6 - 6̲1̲ | 1̲1̲ 6̲3̇ 2̲1̲ | 1 1 - 2̲3̲ | 5 5 - - |
轻盈，你的心地是那样的纯洁，你是春雨
身躯，装扮银光闪闪的世界，你把生命

5 - - 3̲5̲ | 6̲ 5̲6̲1̲ 0 3̇ | 3̇2̇ 2̇ - 2̲3̲ | 5. 3̲ 2̲3̲2̲7̲ |
　的　亲姐　妹哟，你是春天派出的
　的　溶进土　地哟，滋润着返青的

1. |
6̲.7̲ 6̲5̲ 6 - | 5̲6̲ 3̇ 3̲5̲6̲ | 1̇ - - (2̲3̲ | 5. 3̲ 2̲3̲2̲7̲ |
使　节，春天的使　节。
麦　苗，迎春的花

2. ‖
6̲ 7̲ 6̲5̲ 6 6 | 5̲6̲ 3̇2̲3̲6̲ | 1̇ - - -) ‖ 1̇ - - - ‖
　　　　　　　　　　　　　　　　　　　　　　　　叶。

19. 洪湖水浪打浪

——歌剧《洪湖赤卫队》选曲

湖北省歌舞剧团 词
《洪湖赤卫队》创作组
张敬安 欧阳谦叔 曲

```
3 51  2    3 21 2  | 5. 6 3 21 2  -  | 5 61 5653 2321 6 5 |
清早  船儿  去呀去撒网,    晚上    回来

1. 2 3253  ²³⌐2.  35 | 2327 6561 5  -  | (6i65 4543 2432 1.3 |
鱼  满  舱。

2327 6561 5  -  ) | 1. 1 61 653 5 | 2. 3 21 61561 |
                    四处野鸭和菱藕,秋收满畈稻谷香,

0 23 1 2 | 4. 65 | 5 ⁶1 65 | 4. 32 | 1 1 23 | 1276 5 - |
人人都说  天堂 美,  怎比 我 洪湖

1. 2 3253 ²³⌐2.  35 | 2327 6561 5  -  | (6i65 4543 2432 1.3 |
鱼  米  乡。

2327 6561 5  -  ) | 5 61 63 232 65 | 3 32 3235 1 1 65 |
                    洪湖 水 呀  长呀么长又长啊,

2 5 35 6 16 5.3 | 2 22 3235 1 1 65 | 2. 2 12 3235 2.3 | 5 i 65.6 321 |
太阳  一 出 闪呀么闪金光啊, 共产党的恩  情  比那东海

(0 35 165)
2 - 0 0 | 5 56 35 6.1 65 | 53. 3. 2 | 1 1 65 1.2 3253 |
深,  渔民 的光  景    一年更比一年

慢  mp
²³⌐2.  12 5.  ⱽ53 | 2327 6561 5  -  | 5 - 0 0 ||
强。
```

20. 吐鲁番的葡萄熟了

(女中音独唱)

瞿 琮词
施光南曲

1=D 2/4

（6 7 i｜i. 7i7｜676565 343232｜121717 676565｜3 —

356 7i665｜3 —｜356 7i76｜663 636｜011 7i76 ‖:663 636｜

011 7i76）｜0 67 i 2｜3.2 43 3｜0 34 56｜5.#4 53 3｜0 56 6676｜

1. 克 里 木 参 军 去 到 边 哨， 临 行 时
2. 葡 萄 园 几 度 春 风 秋 雨， 小 苗 儿

（0 432 132｜2）
5.6 54 5 3 3｜0 23 2i32｜2 —｜21 2 3 3｜3.2 34 566｜6656 543｜

种 下 了 一 棵 葡 萄， 果 园 的 姑 娘 哦 阿 娜 尔
已 长 得 又 壮 又 高， 当 枝 头 结 满 了 果 实 的

（663 636｜0 7i 2345｜
5432 107｜6 7i 2 3 33｜3243 2.2｜2132 176｜6 —｜6 0｜

罕 哟， 精 心 培 育 这 绿 色 的 小 苗。
时 候， 传 来 克 里 木 立 功 的 喜 报。

666 636｜0 ii 7i76）
mf
6 — ｜6 — ｜0 56 66｜6.567 i｜7 67 6 5 3｜3 — ｜0 56 66｜

啊 引 来 了 雪 水 把 它 浇 灌， 搭 起 那
啊 姑 娘 啊 遥 望 着 雪 山 哨 卡 捎 去 了

（3 37 373）
6.567 i.i｜7 67 6 5 3｜3 — ｜0 56 66｜5.6 54 3 22｜0 123 3.3｜

藤 架 让 阳 光 照 耀， 葡 萄 根 儿 扎 根 在 沃 土， 长 长 蔓 儿 在
一 串 串 甜 美 的 葡 萄， 吐 鲁 番 的 葡 萄 熟 了， 阿 娜 尔 罕 的

```
 3 2̂3 2̃11 | 0 7̣1 2 2 | 2.3 2̂1 2̂5̂3 | 0 2̂1 3.2̂3̂2̂ | 1  7̣.1̣7̣6̣ | 7̣1232 1̂7̣6̣ |
 心头 缠 绕， 长长的蔓     儿  在 心  头 缠
 心儿 醉 了， 阿娜尔罕     的  心  儿 醉
```

|1.
```
(6̣ 6̣3̣ 6̣3̣6̣ | 0 7̣1 2345 |
 6̣ - | 6̣. 0 | 6̣7̣1̣ 7̣1̂7̣6̣ | 6̣5̣6̣5̣ 3̣2̣3̣2̣ | 1̂7̣6̣ 7̣123 | 3̂ 2̂3̂2̂ 1̂ 7̣6̣ |
 绕。
```

|2.
```
(6̣ 6̣3̣ 6̣3̣6̣ | 0 7̣1 2345 | 6̣
 6̣ 6̣3̣ 6̣3̣6̣ | 0 4̣4̣ 3̣4̣3̣2̣ ) : ‖ 6̣ - | 6̣ - | 0 5̣6̣6̣ | 5̣.6̣5̣4̣ 3̣2̣2̣ | 0 1̣2 33̂.3̂ |
                                 了。          吐鲁番的 葡 萄  熟 了， 阿娜尔罕的
```

渐慢

```
 3 2̂3 2̃11 | 0 7̣1 2 2 | 2.3 2̂1 2̂5̂3 | 0 2̂1 3.2̂3̂2̂ | 1  7̣.1̣7̣6̣ | 7̣1232 1̂ | 1̂ 7̣6̣ |
 心儿 醉 了， 阿娜尔罕     的  心  儿 醉    了 心儿 醉
```

p 原速 渐慢
```
(6̣ 6̣3̣ 6̣3̣6̣ | 0 1̣1̣ 7̣1̣7̣6̣ | 6̣ 6̣3̣ 6̣3̣6̣ | 0 1̣1̣ 7̣1̣7̣6̣ | 6̣ - | 6̣ 0 )
 6̣ - | 6̣ - | 6̣ - | 6̣ - | 6̣ - | 6̣ 0 ‖
 了。
```

21. 我的祖国
——故事影片《上甘岭》插曲

乔 羽词
刘 炽曲

1=F 4/4

稍慢 优美、亲切地

| 1 2 6̇ 5̇ 5. 6 | 3 5 1̇ 6 5 - | 5 5̇ 6̇ 5 3 2 3 | 5 3 6̇ 1 2 - |

1. 一 条 大 河　　波 浪 宽，　　风 吹 稻 花 香 两 岸；
2. 姑 娘 好 像　　花 儿 一 样，　小 伙 儿 心 胸 多 宽 广；
3. 好 山 好 水　　好 地 方，　　条 条 大 路 都 宽 畅；

| 2 5 3 1̇ 6̇ 5̇ 6̇ | 2 6 5 6 3. 2 | 1 2 2 3 5 5 1̇ 6 5 | 5 6̇ 1 2 4. 6 6 |

我 家 就 在　　岸 上 住，　听 惯 了 艄 公 的 号 子，　看 惯 了 船 上 的
为 了 开 辟　　新 天 地，　唤 醒 了 沉 睡 的 高 山，　让 那 河 流 改　变 了
朋 友 来 了　　有 好 酒，　若 是 那 豺 狼 来 了，　迎 接 它 的 有

（副歌）稍快 宏伟壮丽地
　　　　　　　　　　mf
| 5. 6 3 2 1 - | 2/4 1 0 5 5 | 4/4 1̇ - 2. 1 | 6 1̇ 5 7 6 - |

白　　 帆。　　 这 是 美　　 丽 的 祖　　 国，
模　　 样。　　 这 是 英　　 雄 的 祖　　 国，
猎　　 枪。　　 这 是 强　　 大 的 祖　　 国，

| 5 3 1̇ 6. 6 | 5 6 1 2 3 - | 3 3 5 6 6 1̇ | 2̇ 3̇ 1̇ 2. 1̇ |

是 我 生 长 的 地　　 方，　　在 这 片 辽 阔 的 土 地 上，
是 我 生 长 的 地　　 方，　　在 这 片 古 老 的 土 地 上，
是 我 生 长 的 地　　 方，　　在 这 片 温 暖 的 土 地 上，

1. 2.　　　　　　　　　　　　　　　3.
| 2̇ 3̇ 5̇ 6̇ 7̇ 2̇ 2̇ 6̇ 7̇ | 5̇ - - - :|| 2̇ 7̇ 6̇ 5 3 5 5 6̇ 2̇ | 1̇ - - - ||

到 处 都 有 明 媚 的 风　　光。　　 到 处 都 有 和 平 的 阳　　光。
到 处 都 有 青 春 的 力　　量。

22. 唱支山歌给党听

(女声独唱)

蕉 萍词
践 耳曲

$1=A$ $\frac{2}{4}$ $\frac{3}{4}$

慢 亲切、深情、如说话地 ♩=65

(0 36 | 5. 3 | 6 2 1 | 1 6 5 3 6 | 5 - | 6 - | 6 -) *mf* 3. 3 3 6 | 5. 3 |
　　　　　　　　　　　　　　　　　　　　　　　　　　　　　　　　唱 支 山 歌

5 1 6 2 - | 5 3 5 6 | 1. 2 | 3 5 7 6 5 | 6 - | 1 1 6 5 | 3 5 - 3 |
给 党　　听，　我 把　党 来 比 母 亲；　　母 亲 只 生 了

³⁄₄ 6 1 2 3 0 | ²⁄₄ 0 2 3 | 6. 5 4 6 | 5 - | 4 3 6 5 | 1 (0 5 4 | 3 5 6 5 |
我 的 身，　　党 的 光 辉　照 我 心。

p　　　　　　　　　痛苦而仇恨地
1. 3 2 1 | 0 7 6 5 | 0 5) | 6 6 7 5 3. | 1 0 1 0 | 5 3 1 0 | 2. 2 2 7 |
　　　　　　　　　　　旧 社 会　鞭 子 抽 我 身，　母 亲 含 恨

稍快 昂扬地
6 1 7 6 | 3 5 6 5 - | 1 1 2 3 - | 2 2 3 5 1 | 2 - | 3. 3 |
泪 淋 淋　　共 产　党　号 召 我 闹 革 命，　夺 过

　　　　　　　　　　渐慢　　　　　　　　　原速
5 0 3 0 | 2 1 7 6 | 5. 3 5 6 | 1 1 3 6 | 5 6 5 3 - | 6. 1 2 2 | 2. 3 5 5 |
鞭 子　揍 敌 人。共 产 党 号 召 我 闹 革 命，　夺 过 鞭子，夺 过 鞭 子

0 6 2 | 5 - | 5 5 0 | (0 3 6 | 5. 3 | 6 2 1 | 1 6 5 3 6 | 5 - | 6 - |
揍 敌 人!

热情地
6 -) | 3. 3 3 6 | 5. 3 | 5 1 6 2 - | 5 3 5 6 | 1. 2 | 3 5 7 6 5 |
　　　唱 支 山 歌　给 党　听，　我 把　党 来 比 母

6 - | 1 1 6 5 | 3 5 - 3 | ³⁄₄ 6 1 2 3 | ²⁄₄ 0 2 3 | 6. 5 4 6 | 5 - |
亲；　母 亲 只 生 了 我 的 身，　　党 的 光 辉

23. 绒 花
——电影《小花》主题曲

刘国富 田农词
王酩曲

1=G 2/4 ♩=60

世上有朵美丽的花，那是青春吐芳华。铮铮硬骨绽花开，漓漓鲜血染红她。

世上有朵英雄的花，那是青春放光华。花载亲人上高山，顶天立地映彩霞。

啊 啊 绒花！绒花！啊 啊 一路芬芳满山崖。

24. 长大后我就成了你

宋青松词
王佑贵曲

1=♯F 4/4　♩=102

(5　6 1 3 6.　5 3 | 2 3 2 3 2 6 2.　2 6 | 7 6 7 6 5 2 5　-)|

5　6 1 3 5.　5 3 | 2 2 3 5 3 2 7　2 6 5. | 1. 2 3 5 6 3 2 1 2.

1. 小　时　候　我　以为你很美　丽，　领着一群小鸟
2. 小　时　候　我　以为你很神　秘，　让　所有的难　题

6. 5 5 3 3 2　2　-|5　6 1 3 5.　5 3|2 2 3 5 3 2 7　2 7 6.

飞　来　飞　去。　小　时　候　我　以为你很神　气，
成　了　乐　趣。　小　时　候　我　以为你很有　力，

1. 2 3 5　6 2 7　6 1 3 | 3 5 5　6 3 2 3　5　- | 1 7 2 6　- -

说上一句　话　也　惊天动　地。　长大后
你总喜欢把我　们　高高举　起。　长大后

0 3 1　6 3 2　3 1 1 | 0 2 3 5　6 2 7　6 1 3 | 3　5 5 3　6 5 2 3 5

我就成了　你，　才知道那间教　室，　放飞的是希望，
我就成了　你，　才知道那支粉　笔，　画出的是彩虹，

6. 5 5　5 3 2 6　1　- | 1 7 2 6　- - | 0 3 1　6 3 2　3 1 1

守巢的总是　你。　长大后　　　我就成了　你，
洒下的是泪　滴。　长大后　　　我就成了　你，

0 2 3 5　6 2 7　6 1 3 | 3　5 5 3　6 5 2 3 5 | 6. 5 5　5 3 2 6　6 1 1

才知道那块黑　板，　写下的是真　理，　擦去的是功　利！
才知道那个讲　台，　举起的是别　人，　奉献的是自　己！

1.
(1 7 2 6　- - | 0 2 6 7 2 5　- | 6 3 2 2　- 0 2 2 | 6 2 3 6 2 5 5 5 5)‖
D.C.

2.　　　　　　　　　　　　　　　　　　　　　　　　　rit.
1 7 2 6　- - | 0 3 1 6 3 2　3 1 1 | 2. 5 5 3 2 6　1　- | 3 5　6 2 2　6ⱽ

长大后　　　我就成了　你，　我就成了　你，　我　就成了

1　- - - | 1　- - - | 1　- - - | 1 0 0 0 ‖

你。

25. 母 亲

张俊以 车 行词
戚 建 波曲

1=E 4/4 ♩=49

```
5 5 6  1. 7  6 3 2 1 | 3 2  2 7 6 3  5 - | 5 5 6  1. 7  6 5 6  3 |
```
1. 你入 学的新书 包 有人给你 拿， 你雨 中的花折 伞
2. 你身 在那他乡 住 有人在牵 挂， 你回 到那家里 边

```
6 6 6 5 3  2 - | 3 3 2  5 5 3  2 3 2  1. 2 | 3. 5  7 6 5  6 - |
```
有人给你打， 你爱 吃的那三鲜 馅有人她给你 包， 你委 屈的泪
有人沏热茶， 你躺 在那病床 上有人她掉眼 泪， 你露 出那笑

```
1 1 6  1. 1  6 5 3  2 | 6 6 5 3 2  1. 1 2 | 3 3 3  3 2 3  1. 6 1 |
```
花儿 有人给你 擦。 啊！这个人就是 娘， 啊，这个 人就是
容时 有人乐开 花。 啊！这个人就是 娘， 啊，这个 人就是

```
2 2 3  2 7 6 7 6 5 - | 6 1 6  1 1 6  5 6 5  3 | 6. 1  3 2 1  2. 1 2 |
```
妈， 这个 人给了我生 命 给我一个 家， 啊！
妈， 这个 人给了我生 命 给我一个 家， 啊！

```
3 3 3  3 2 3  1. 6 1 | 2. 3  2 7 6 7 6 5 - | 6 1 1 6  1 1 6  5 6 5 3 |
```
不管你走多远， 不论 你在干 啥， 到什么时候也离不开
不管你多富有， 不论 你官多 大， 到什么时候也不能忘

|1. |2. |结束句 |
```
6 3 2 1 6  1 - :| 6 3 2 1 6  1. 1 2 ‖ 6 3 2 1 6  1 ‖
```
咱 的 妈。 咱 的 妈。 啊！D.S.咱 的 妈。

107

26. 爱在天地间

邹友开词
孟庆云曲

1=♭G 4/4

安静 ♩=70

情未了，像春风走来，
情未了，像春风走来，
爱无言，像雪花，悄悄离去，彼此间我们也许不曾相识，
爱无言，像雪花，悄悄离去，彼此间都把真情埋在心底，
爱的呼唤让我们在一起。
爱的故事才这样美丽。

在一起

穿过了风和雨，在一起走来了新天地。这份情，

希望了人间，这份爱，温暖在你我心里。

D.S.（伴唱）

冬去春来情感日历

翻过一页又一页，写满爱的日记，爱的日记，冬去春来爱的脚步

2 1 2 2 3 1 6̣ 0	5̇. 3̇ 5̇ 6̇ 2. 3 1 6̣	6̣ — — —
7̣ 1 7̣ 7̣ 7̣ 6̣ 3̣ 0	5̇. 3̇ 5̇ 6̇ 6. 1 6 6̣	6̣ — — —
#5̣ 5̣ 5̣ 5̣ 5̣ 3̣ 1̣ 0	3̇. 3̇ 2̇ 3̇ 4. 4 4 4̣	3̣ — — —

走了一 程又一程， 走到何方我也不忘记。

(2 3 6. 2 7 5 3 7)

‖: 6̇ 6̇ 3̇ 2̇ 2̇ 3̇ 2̇ 1̇ 2̇. 3̇ 6̇ — | 6̇ 6̇ 1̇ 2̇ 1̇ 2̇ |

情未了，像春风 走 来， 爱无言，像雪花，

| 5 5 6̇ 3̇ — | 5 5 3̇ 6̇ 6̇ 7̇ 6̇ 5̇ | 3̇ 3̇ 4̇ 3̇ 6̇ 1̇ — | 7̇ 7̇ 3̇ 3̇ 2̇ 2̇ 3̇ |

悄悄离去， 彼此间都把真情埋在心底， 爱的故事才这样

| 5 — — 3̇ | 1̇ 6̇. 6̇ — 6̇ — — | 6̇ 0 0 0 ‖

美 丽！

27. 翻身农奴把歌唱

李 堃 词
阎 飞 曲

1=F 2/4

深情地 ♩=60

(6 - | 6. 53 235 | 6 - | 6. 565 | 3 - 3 | 6̣1 23 5361 | 2 - |

2. 121 | 6̣5 6̣5 6̣5 6̣5 6̣5 6̣5) ‖: 6̣ 2.3 | 2 - | 3. 5 6156 | 3 - 5 | 6̣1 3 |

1. 太 阳 啊！ 霞 光 万 丈， 雄 鹰
2. 雪 山 啊！ 闪 银 光， 雅鲁藏布
3. 毛主席啊！ 红 太 阳， 救 星 就

2. 3 | 1. 2 6̣5 | 6̣ - | 6. 6 | 565 3 | 7 6756 | 3. 5 | 2. 3 56 |

啊 展 翅 飞 翔。 高 原 春 光 无 限 好， 叫 我 怎 能
江 翻 波 浪。 驱 散 乌 云 见 太 阳， 革 命 道 路
是 共 产 党。 翻 身 农 奴 把 歌 唱， 幸福的歌声

3 5 6̣ 1 | 2 - | 6. 6 | 565 3 | 7 6756 | 3. 5 |1.2. 2. 3 56 |

不 歌 唱。 高 原 春 光 无 限 好， 叫 我 怎 能
多 宽 广。 驱 散 乌 云 见 太 阳， 革 命 道 路
传 四 方。 翻 身 农 奴 把 歌 唱，

3 21 6̣5 | 6̣ - | (6. 6 | 565 3 | 7 6756 | 3. 5 | 2. 3 56 | 3 2 6̣5 |

不 歌 唱。
多 宽 广。

6̣5 6̣5 | 6̣5 6̣5 | 6̣5 6̣5 | 6̣5 6̣5) ‖:3. 2 2 3 | 5 6 | 3 21 3 5 | 6 - | 6 - ‖

幸福的歌声 传 四 方。

28. 望 月

国 风 词
印 青 曲

1=#F 3/4

(6 - - | i - 6 | i - - | i - - | 7 - 7 | 7 6 7 | 3 - - |

3 - - | 6 - - | 6 - i | 6 5 6 | 1 - - | 1 2 3 |

5. 3 5 | 3 5 6 | i 2 3 | 7 - - | 7 - - | 7 - -

7 - -) ‖: 3 - 3 | 3 2 1 | 2 - 3 | 3 - 3 | 3 - 1 |
　　　　　1.望　　着　月　亮　的　时　　候，　　　常　　常
　　　　　2.没　　有　你　的　日　子　里，我　常　　常

2 2 3 | 6 - - | 6 - 6 | 2 - 2 | 2 1 6 | 1 - 2 |
想　起　你，　　　　望　　着　你　的　时
望　着　月　亮，　　　那　溶　溶　的　月　色　就

2 - 3 | 5 - 5 | 5 6 5 | 3 - 3 | 3 - - | 6 6 5 |
候，　就　想　起　月　　亮，　　　　世　界　上
像　　你　的　脸　庞，　　　　月　亮

6 - - | 2 - - | 2 - - | 6 2 2 | 3 - 2 | 1 - - |
最　　美，　　　　最　美　的　是　月　亮，
抚　　慰，　　　　抚　慰　着　我　的　心，

1 - - | 2 2 2 | 2 - 3 | 5 - - | 5 - - | 5 5 6 |
比　月　亮　更　美，　　　　更　美　的
我　的　泪　水，　　　　浸　湿　了

2 - 1 | 6 - - | 6 - - ‖1. (6 3 2 | 3 2 1 | 7. 6 7 |
是　　你。｝
月　　光。

111

```
                              |2.
1 - - ) ‖:(6 7 1 2 3 5)| 6 - 6 | 1 - 6 | 1 - - | 1 - - |
                         月   亮   在    天    上,

7 - 7 | 7 - - | 3 - - | 3 - - | 6 6 6 6 | 1 - 2 |
我    在  地    上,      就像你在 海

1 - - | 1 - - | 7 - 6 | 7 - - | 3 - - | 3 - - |
角,              我   在    天   涯,

6 6 - | 6 - 5 | 6 - - | 2 - - | 3 - - | 6 6 5 |
月 亮 升 得 再   高,         也    高 不 过

3 - 2 | 1 - - | 2 2 3 | 5 - 6 | 3 - - | 3 - 2 |
天        啊,    你 走 得 多  么 远,          也

7 7 7 | 6 6 7 | 6 6 - | 6 - - :‖ 2 2 2 | 2 - 3 |
走不出 我的思   念。       D.S. 比 月 亮 更

5̣ - - | 5̣ - - | 5̣ 5̣ 6̣ | 2 - 1 | 6̣ - - |
美,                 更 美 的 是    你,

                                    结束句
5̣ 5̣ 6̣ | 2 - 1 | 6̣ - - | 2 5̣ 6̣ | 2 - - |
更 美 的 是    你,         更 美 的 是

1 - - | 6̣ - - | 6̣ - - | 6̣ - - | 6̣ - - | 6̣ - - ‖
         你。
```

29. 阳光路上

甲丁 王晓岭词
张宠光曲

1=D 3/4

`5 5 3 | 6 - 3 | 5 - - | 5 - - | 1̇ 2̇ 3̇ | 2̇. 2̇ 1̇ |`
1. 走过了春和秋， 走在阳光路
2. 走过了风和雨， 走在阳光路

`5 - - | 5 - - | 6 6 7 | 1̇ - 6 | 5 - 6 | 1̇ - - |`
上， 花儿用笑脸告诉我，
上， 鸽子用哨音告诉我，

`2 - 3 | 5 - 1̇ | 2̇ - - | 2̇ - - | 5 5 3 | 6. 6 3 |`
天空好晴朗。 多少追梦的身
幸福在前方。 展一幅盛世画

`5 - - | 5 - - | 1̇ 2̇ 3̇ | 2̇. 2̇ 1̇ | 6 - - | 6 - - |`
影， 奔跑着拥抱希望，
卷， 阅尽了壮丽辉煌，

`7 - 1̇ | 2̇ 1̇ 7 | 6 - 5 | 3 - - | 2 - 3 | 5 - 2 3 |`
一路同行的人们， 心中暖洋
风景独好的神州， 前程多宽

`1̇ - - | 1̇ - - | 5 - 3̇ | 4̇ - 3̇ | 6̇ - - | 6̇ - - |`
洋。 阳 光 路 上，
广。

`7 1̇ 2̇ | 3̇ 0 2̇ | 5 - - | 5 - - | 3 5 2 | 1̇ - 7 |`
无限风 光。 前行的脚步

`6. 5 6 | 2 - - | 5 - 6 | 7 - 1̇ | 2̇ - - | 2̇ - - |`
日夜兼程， 不可阻挡。

| 5 - 3 | 4 - 3 | 6 - - | 6 - - | 2 3 4 | 3. 2 3 |

阳　光　路　　　上，　　　　　　　旗　帜　飞

| 5 - - | 5 - - | 1 7 1 | 7 - 3 | 6 5 5 6 | 2 - - |

扬。　　　　　　　科 学 发 展 为 和 谐 的 中 国，

| 5 6 1 | 2. 3 2 | 1 - - | 1 - - ‖ 5 6 1 | 2 - - |

引 领 方　　　向。　　　　　　　　引 领 方

| 3 - - | 3 - - | 1 - - | 1 - - | 1 0 0 ‖

　　　　　　　　　　　向。

高级

30. 祖国之恋

屈塬 词
印青 曲

1=G 2/4 4/4 6/4

无比深情地 ♩=62

5 5 5 3 6 5 3. 3 | 2 3 3 6 5 - | 1 2 3 2 1 6 | 6 5 3 2 - |
我 是 你 春 天 的 一 枝 花 蕾， 我 是 你 长 河 里 一 滴 水，

5. 5 5 3 5 6 6 | 5 1 2. 3 2 1 6 - | 2. 2 2 5 2 6 | 7 6 5 - - 0 |
我 的 梦 想 从 你 怀 里 放 飞， 生 来 就 为 把 你 追 随，

5. 5 5 3 6 5 3 | 2 3 3 6 5 - | 1. 1 2 3 2 1 6 | 6 5 5 3 2 2 - |
我 的 生 命 因 为 你 无 比 尊 贵， 我 的 笑 容 因 为 你 无 限 明 媚，

5. 5 5 3 5 6 6 | 5 1 2. 3 2 1 6 - | 2. 2 2 5 2 7 | 6. 5 6 2. 1 1 |
我 的 长 路 洒 遍 你 的 春 晖， 结 伴 同 行 多 少 兄 弟 姐 妹，

※ ♩=63

1 1 1 7 6 5 - | 6. 6 6 3 5 5. | 1. 1 7 6 5 6 5 3 | 5 6 3. 2 2 - |
再 大 的 风 雨 从 未 停 下 脚 步， 你 的 千 山 万 水 遍 野 芳 菲，

3 5 5 3 2 3 3. | 5 3 7. 6 6 | 0 6 6 5 3 3ᵛ 5 6 1 |
不 知 经 过 了 多 少 年 年 岁 岁， 我 的 生 命 都 属 于

6/4 2 2. 2 - - 7 | 6 6 1 7 6 5. ᵛ 6 | 5 6 3 2 1 1 - | 4 |
你 啊， 把 一 切 交 给 你 我 无 怨 无 悔。 (第II遍)

I.II.

III. ♩=58

‖: 5 6 3 2 1 1 - | 1 - - - | 5 3 5 6 2 - | 2 - 2 0 0 |
D.S. 无 怨 无 悔。 我 无 怨

♩=62

6. 3 5 6 1 | 2/4 1 - | 4/4 1 - - - | 1 - 1 0 0 ‖
无 悔！

31. 又唱浏阳河

郭天柱词
邓东源曲

1=G 2/4 4/4

中速

2 5 3 2 1 2 3 2 | 2 3 | 5. 6 1 2 3 2 — | 2 0 2 5 5 3 3 3 2 1 |
1.家乡有支歌 啊 一支流蜜的歌， 你 唱过我也唱过，
2.神州有支歌 啊 一支幸福的歌， 你 唱过我也唱过，

6 6 6 3 2 3 6 5. | 5 6 | 1 1 6 1 2 3 2 6 1 | 2 2 5 3 2 1 2 1 2 |
千家万户都唱过。它 染绿过湘江水， 映红过洞庭波，它
千家万户都唱过。它 沸腾过千座山， 激荡过万条河，它

4. 4 4 1 2 4 5 4. | 6. 6 6 6 2 6 5 — | 5. 2 3 |
奔入湘江向大海， 歌声飞遍全中国。 啊
载着家乡奔世界， 情比河水韵更多。 啊

5 6 1 6 5 3 5 3 2 | 6 5 | 5 6 1 6 5 5 3 5 6 5. | 1. 6 5 6 1 6 3 3 2 1 |
浏阳 河 啊 浏阳 河， 你是一支流蜜的歌，
浏阳 河 啊 浏阳 河， 你是一支永恒的歌，

6 6 6 5 3 2 1 2 3 2 | 2 3 | 5 6 1 6 5 3 5 3 2 | 7 6 | 5 6 1 6 5 5 3 5 6 5. |
永远温暖我心窝。 啊 浏阳 河 啊 浏阳 河，
鼓励我们去开拓。 啊 浏阳 河 啊 浏阳 河，

1. 6 5 6 1 6 3 3 2 1 | 6 6 6 1 2 1 6 5 6 5 5 3 | 2 2 2 3 2 3 6 5. | 6 5 6 1 |
你是一支流蜜的歌， 永远温暖我心窝。 永远温暖我心窝。咿呀咿子
你是一支永恒的歌， 鼓励我们去开拓。 鼓励我们去开拓。咿呀咿子

|1. |2.
5 — — — : | 5. | 1 2 | 2. 2 2 5 6 5 6 2. | 7 6. 5 6 1 | 5 — — — ||
哟。 哟。 啊 鼓励我们去开拓。 咿呀咿子 哟。

32. 思　恋

维吾尔族民歌
艾克拜尔吾拉木译曲

1=♭A 3/4

中速、稍慢、深切、怀念地

(3 - 3 | 6 - - | 6 #5 6 | 7 - - | 3 - 3 | 5 4 3 |
2 - - | 2 - - | 2 - 4 | 6 - - | #5 - 4 | 3 - - |
2 1 7 | 3 1 7 | 6. - - | 6. - -) 6 - 1 | 3 - 3 |

1. 百　灵　鸟　在
2. 风　儿　轻　轻

5 4 3 | 2 - - | 3. #5 7 | 2 1 7 | 6. - - | 6. - - |

花　丛　中　　　歌　声　多　委　婉，
吹　拂　着　　　我　的　发　辫，

6. - 1 | 3 - 3 | 5 4 3 | 2 3 4 | 5 - 6 | 5 3 4 |

我　　唱　着　忧　郁　的　歌　儿　把　你　思
我　　唱　着　忧　郁　的　歌　儿　把　你　思

3 - - | 3 - 3 | 3 - 3 | 6 - 6 | 6 #5 6 | 7 - - |

恋。　　　　　心　已　随　着　歌　　声
恋。　　　　　心　已　随　着　微　　风

3 3 3 | 5 4 3 | 2 - - | 2 - - | 2 - 4 | 6 - - |

飞　到　了　你　身　边，　　　　清　晨
吹　到　了　你　身　边，　　　　梦　中

6 #5 4 | 3 - - | 3. #5 7 | 2 1 7 | 6. - - | 6. - - |

醒　来　　把　你　思　　恋。
醒　来　　把　你　思　　恋。

3 - 3 | 6 - 3 | 6. #5 6 | 7 - - | 7 7 7 | 2 1 7 |

心　已　随　着　歌　　声　　飞　到　了　你　身
心　已　随　着　微　　风　　吹　到　了　你　身

33. 一抹夕阳
——歌剧《伤逝》选曲

王泉 韩伟 词
施光南 曲

1=♭A 2/4

慢、中速

（歌词）
一抹夕阳映照窗棂，串串藤花送来芳馨。
望着窗前熟悉的身影，我的心啊思绪纷纷。
破网的鱼儿游向大海，出笼的鸟儿飞向云空；

（前段歌词）
边，清晨醒来把你思恋。
边，梦中醒来把你思恋。

结束句
啊 啊 啊

34. 走进春天
（女声独唱）

1=F 4/4

刘　麟词
关　峡曲

♩=104

1. 走　上　朝　霞　染　红　的　群　　　山，
2. 捧　起　一　把　黝　黑　的　泥　　　土，

我　翻　开　春　天　的　画　　　卷，
我　听　见　春　天　的　呼　　　唤，

声乐（第三版）

5. 5 5 7̇ 5̇ | 6̇ 7̇ 6̇ - - | 1 1 2 3 6 | 5̇. 6̇ #4 5̇ 3 - |
片 片 梨 花 飘 香， 朵 朵 桃 花 吐 艳，
布 谷 啼 鸣 声 声， 小 河 流 水 潺 潺，

6 0 5 6 1 | 1̇. 3 3 5 2̇. 0 1. | 1 2. 3 5 6 | 7 3̇. ∨ 7 6 3 |
山 外 青 山 层 层 梯 田， 绿 浪 金 波 翻
欢 歌 笑 语 机 声 隆 隆， 醉 了 返 青 的 秧

3̇ 5 - - 6̇ | 5 - - - | 6 1̇ - 7 6 | 6. 3 5 6 1̇ ∨ 6 1̇ |
卷。 走 进 春 天 风 儿
苗。

2̇. 3 7̇. 2̇ 6̇ | 5̇ - - - | 3 1̇ - 7 6 | 5 6 1̇ - ∨ 1 2 |
为 我 引 路， 走 进 春 天 一 路

3 6 1̇ 6 5 #4 3 | 5 2̇ - - - | 6 1̇ - 7 6 | 6. 3 5 6 1̇ ∨ 6 1̇ |
阳 光 相 伴， 走 进 春 天 播 下

2̇ 2̇ 3̇ 3̇ 7̇ 6̇ | 5̇ - - - | 3 1̇ - 7 6 | 5 6 1̇ - ∨ 6 1̇ |
七 彩 的 希 望， 走 进 春 天 收 获

|1.
2 3 5 5 7̇ 6̇ | 2 1 - - ‖ 间奏 :‖ 0 3 5 6 |
绚 丽 的 明 天。 绚 丽 的

|2.
7 3̇ - - | 3̇ - - 6̇ | 2̇ 1̇ - - | 1̇ - - - | 1 0 0 0 ‖
明 天。

35. 遍插茱萸少一人

1=G 4/4

刘 麟词
王忠信曲

深情地 真挚地 ♩=56

(6̣ 3 1̣ 6̣ 3 1̣ 6̣ | 6̣ 3 1̣ 6̣ 3 1̣ 6̣ ‖: 3 6̣ 6 3 5 6 - | 7 6̣ 7 5 #4 3 - |

3 0 6̣ 6 3 2 3 2 1 | 7. 2 5̃ 3 2 6̣ 0 5 6 7 1 7 | 6̣ 3 1̣ 6̣ 6̣ 3 3̣ 6̣) | 6̣ 3 3̣ 6̣ 1 2 3 - |

1. 漫 山 红　　　　　　　　　　叶
2. 摘 片 红　　　　　　　　　　叶

7. 2̃ 5 3 5 6 - | 2. 6 1 2 3 2 2 | 5 2 5 #4 5 3 - | 3 6̣ 6 3 2 1 - |
铺 彩 云，　　又 是 重 阳 秋 色 深，　登 高 望 东　南，
写 书 信，　　托 与 秋 风 寄 亲 人，　霜 重 色 更　浓，

2 0 3 2 1 7 2 5 6 7 | 3. 3 5 6 7. 2̃ 5 3 5 | 6 0 5 6 7 1 7 6 - |
海 峡 波 涛 牵 梦 魂，海 峡 波 涛 牵 梦 魂。
(3 5 6)
久 别 的 思 念 比 海 深，　比　海　深。

3 6̣ 5 6 - - | 5 6 7 6̣ 3 - - | 3. 6̣ 6 3 3 2 3. 1 |
茶 一 盏，　　酒 一 樽，　　洒 向 长 天 情 无
爱 也 真，　　情 也 真，　　一 个 中 国 不 可

2/4
2 - | 3 6̣ 6 3 5 6 - | 7 6̣ 7 5 #4 3 - | 3 0 6̣ 6 3 2 3 2 1 |
尽。 香 江 濠 江 燕 归 来，遍 插 茱 萸 少 一 人，
分。 日 月 潭 边， 长 城 下，共 唱 中 华 一 家 亲，

f
7. 3 3 7 6 1 2 | 3 0 2 3 5 #4 3 - | 3 6̣ 6 3 5 6 - | 7 6̣ 7 5 #4 3 - |
遍 插 茱 萸 少 一　人。　　香 江 濠 江 燕 归 来，
共 唱 中 华 一 家　亲。　　日 月 潭 边， 长 城 下，

3 0 6̣ 6 3 2 3 2 1 | 3 5 6 7. 2̃ 5 3 5 | 6 0 5 6 7 1 7 6 - :‖
遍 插 茱 萸 少 一 人， 少 一　　　　人。
共 唱 中 华 一 家 亲，

2. 渐慢
3 5 6 7. 2̃ 5 3 5 | 6 - - - | 6̣ - - - | 6̣ 0 0 0 ‖
一　　　家　　　亲。

36. 鸿 雁

吕燕卫词
额尔古纳乐队编曲

37. 长鼓敲起来

李思洁 词
金风浩 曲

1=♯F 6/8

欢乐 奔放地

(1̇. 1̇ 1̇ 1̇. 7 6 | 6 7 7 7̇. 6 5 | 6. 5. 6 4 | 3. 3. | 1̇ 1̇ 1̇ 1̇. 7 6 |

6 7 7 7̇. 6 5 | 6 6 1̇ 2̇ 3̇. 5̇ 6̇1̇ | 7̇. 7̇. | 3 2 3 6. | 3 1. 6 2. |

3 5 3 1. 6 5 6 | 6. 6.) | 6. 6 6 6̇. 5 3 | 5 0 3 1 5 6. | 1 6 1 2. 3 5 6 |

1.长 鼓 呀 咚 咚 敲 起 来，咚 咚 敲 起
2.长 鼓 呀 咚 咚 敲 起 来，咚 咚 敲 起

3. 3. | 6. 6 6 6̇. 5 3 | 3. 5 1 2 2. | 3. 5 3 5 1. 6 5 6 | 6. 6. |

来， 彩 裙 呀 翩 翩 舞 起 来， 舞 起 来，
来， 彩 裙 呀 翩 翩 舞 起 来， 舞 起 来，

1̇ 1̇ 1̇ 1̇. 7 6 6 | 6 7 7 7̇. 6 5 | 6. 5. 6 4 | 3. 3. | 1̇ 1̇ 1̇ 1̇. 7 6 6 |

火 红 的 朝 阳 从 森 林 山 上 升 起 来，升 起 来， 奔 腾 的 飞 瀑 从
欢 快 的 歌 声 从 天 池 脚 下 飘 过 来，飘 过 来， 优 美 的 舞 蹈 在

6 7 7 7̇. 6 5 | 6 6 1̇ 2̇. 0 5 6 | 3. 3. | 3 2 3 6. | 3 1. 6 ^{1.}2. |

长 白 山 巅 流 下 来，流 下 来， 绿 绿 的 山， 清 清 的 水，
图 们 江 边 跳 起 来，跳 起 来， 甜 甜 的 歌， 轻 轻 的 舞，

 p

3 6 1 2 3. 3 5 3 | 7. 7. | 6 5 5 4 5 6. | 3 1 6 1 2 2. | ^{1.} 3. 5 3 1. 6 5 6 |

伴 着 咚 咚 鼓 声， 这 就 是 我 们 可 爱 的 延 边， 幸 福 的 家
伴 着 咚 咚 鼓 声， 这 就 是 我 们 可 爱 的 延 边，

 pp 回原速

6. 6. : ‖ ^{2.}慢 3 5 3 1 2 | 2. | 1̇ 2̇ 1̇ 2̇ ¹²1̇ | 6. 6. | 6 0 0 0 0 0 ‖

园。 幸 福 的 家 园。

38. 乌苏里船歌

郭 颂 胡小石词
汪云才 郭 颂曲

1=♭A 2/4 6/8

(sheet music - numbered notation)

歌词：
1. 乌苏里江 (来) 长又长，蓝蓝的江水起波浪，赫哲人撒开千张网，
2. 白云飘过大顶子山，金色的阳光照船帆，紧摇桨来掌稳舵，
3. 白桦林里人儿笑，笑开了满山红杜鹃，赫哲人走上幸福路，

第一章 独唱作品

乐谱（简谱）：

第一行：
5 6 1̇ 3 5 | 1 3 6 5 | 1 3 5 6 1 | 1. 2 3 | 5. 6 5 3 2 3 |
船儿　满江　鱼满　仓。）啊郎 赫拉赫呢哪
双手　赢得　丰收　年。
人民　的江　山

第二行：
(0 1 2 3 5 2 3 | 5. 6 5 3 2 1 | 1 3 5 6 1 2 3 6)
5　5. 0 | 5 5 5 3 2̃ 2 1 | 1 — | 0 0 | 0 0 :||
雷呀 赫拉哪呢赫呢 哪。

第三行（2.）：
3. 5 6. 5 6. 5 | 5 — | 6/8 5 6 6 6 5 6 5 | 5. 5. |
万　万　年。 啊郎赫呢哪

第四行（pp 回声）：
1 1 2 2 1 1 1 | 1. 1. | 5 5 6 6 5 5 5 3 | 5 2 2 2 1 1 1 6 |
啊郎赫呢哪　　　 啊郎赫呢哪 赫雷赫呢哪

第五行：
5 1 1 5 3 3 3 | 2 1 1 5 | (0 5 6 1 2 3 | 5 6 6 6 5 5 3 |
啊郎赫呢哪赫雷 给　　根……
6/8 1. 1. | 0. 0. |

第六行：
5 2 2 2 1 1 7 | 渐还原
0. 0. | 1 2 7 2 1 5 | 1. 1. | 1. 1 | 0)||

125

39. 军营飞来一只百灵

赵思思词
姜一民曲

1=♭B 4/4

快板 活泼地

手风琴

(引子略)

1. 天边飘过一朵白云，啊！
2. 天边飘过一朵白云，啊！

军营飞来一只百灵，啊！
军营飞来一只百灵，啊！

她唤醒冰山寂寞的梦境，啊！
她摇曳戈壁弯弯的月亮，啊！

她给士兵带来了少女的温馨。
她把温柔洒满了冰雪的边境。

哪里是百灵飞落的地方，

哪里就闪耀着翠绿的星星，

哪里是百灵飞落的地方，

啊 哪里就回荡着欢乐的歌声。 D.S.

啊……

啊…… 啊……

126

40. 眷 恋

贺东久 词
张卓娅 王祖皆 曲

1=G(F) 4/4

热情颂扬地 ♩=72

41. 相约在月圆时节

任志萍词
关　峡曲
吉聿制谱

1=D 4/4

中速、稍慢 ♩=58

(3. 2 2̲7̲3̲ 5. 6 ‖: 3 2̲3̲ 2̲7̲3̲ 5 — | 1̇. 6 1̲.̇ 6̲1̲2̇ 5̲4̲5̲3̲ | 2̇ 7̲6̲ 5̲6̲1̲ —)

5̲ 5̲3̲ 3̲.̲ 2̲2̲1̲ 6 | 5̲5̲6̲ 1̲.̲ 6̲ 5 — | 6̲ 6̲5̲ 1̲.̲ 7̲6̲6̲ 1̲ | 5. 1̲ 2̲3̲5̲#4̲ 3 — |

1. 我心中弥　漫　太久的飞雪，是为那寒风中的　痛　别，
2. 经历风风　雨雨的岁月，相聚的企盼从没有泯　灭，

5̲ 5̲3̲ 3̲.̲ 2̲2̲1̲ 6 | 5̲5̲6̲ 1̲.̲ 6̲ 3 — | 2̲2̲3̲ 5̲.̲3̲5̲5̲ 6̲1̲ | 2̇ 2̲7̲6̲ 5 — |

咫尺天涯　两个世界，浓浓的云雾将我　隔　绝。
花开花谢　月圆月缺，百年的梦幻已化　作喜　悦。

0 1̲ 1̲.̲ 6̲ 5̲5̲3̲ 5̲6̲1̲ | 1̲6̲5̲ 6̲1̲ 6̲6̲5̲ 1̲2̲3̲ | 3̲ 2̲2̲ 1̲̇.̲ 6̲ 6̲6̲ 1̲2̇ |

难忘那苦寒的年月，让期待的心灵冷却，多少次与你相约，
歌声在星空中跳跃，让笑脸在礼花中重叠，再一次与你相约，

2̲ 3̲ 7̲7̲6̲ 6̲3̲ 5̲5̲ 6̲ | 2/4 2̲ 2̲3̲7̲6̲ | 5 — — — | 3̲2̲2̲ 2̲.̲3̲5̲.̲ 6̲ |

却走不出漫漫　长　夜。　　　分隔的泪水在
就在那月圆　时　节。

1̇. 2̲7̲ 6̲.̲7̲6̲5̲ 3 | 5̲5̲6̲ 1̲2̲3̲.̲ 3̲ | 3̲2̲3̲ 2̲.̲ 6̲ 1̇ — | 7̲7̲7̲ 6̲.̲7̲6̲3̲ 5̲.̲ 6̲ |

身后凝　结，欢聚的春　风　融化了冬　雪，　　再一次与你相约，

(3.̇ 2̲ 2̲7̲3̲ 5. 6̲)

1̲.̲ 6̲ 1̲.̲2̲5̲4̲3̲ — | 1̲.̲ 6̲ 5̲3̲3̲2̲1̲ 2̇ 3 | 7̲0̲6̲ 5̲.̲ 6̲ 1̇ — | 1̇ — 0 0 :‖

相　约，　相　约在月　圆　时　节。

(3̇ 2̲3̲ 5 6 | 3̲2̲6̲ 1̇ —)

7̲0̲6̲ 5̲.̲ 6̲ 1̇ — | 1̲.̲ 6̲ 5̲3̲ 2̲.̲3̲2̲1̲ 6̲1̲2̲3̲ | 1̇ — — — | 1̇ — 0 0 |

时　节，　相　约在月　圆　时　节……

渐弱

1̲.̲ 6̲ 1̲.̲6̲1̲2̇ 5̲4̲5̲3̲ | 2̇ 7̲6̲ 5̲.̲6̲6̲ — | 1̇ — — — | 1̇ — 0 0)

42. 丝绸之路

屈塬 词
张卓娅 王祖皆 曲

1=F 4/4 2/4

♩=63

| 6. 6 ‖: 6 - - 1 2 1 7 | 6 - 0 6 #5 6 | 4 - 4 1 2 3 |

1. 一杯杯　　　浊酒　　　告别了安
2.（一重）重　关山　　　托负着明

| 3 - - 6. 6 | 6 - - 1 2 1 7 | 6 - 0 6 #5 6 | 4 - 4 1 2 3 |

乐，　　一声声　　驼铃　　　响过了荒
月，　　一行行　　杨柳　　　留住了春

| 3 - - - | 0 4 4 4 3 4 3 2 | 0 4 4 4 3 4 3 2 | 0 6 6 6 7 1 7 6 |

漠，　　一双双脚步　一年年跋涉，　一片片黄沙
色，　　一条条长路　一场场烽火，　一座座绿洲

渐慢

| 0 6 6 6 7 1 7 6 | 0 4 6 5 4 3 1 | 7 - 1 2 | 2 - - - |

把来路湮没，　一度度风寒一　回回梦，
聚起了城郭，　一番番他乡一　阵阵痴，

回原速　　　　　　　　　　　　　　渐慢

| 6 6 1 2 6 5 - | 5 5 6 1 2 3 | 3 6 5 6 5 3 2 3 2 | 1 2 3 1 |

江南少女　　唱着采桑的歌，　唱着采桑的歌，　采桑的
遥望银河　　满天星光，　　仿佛长安的灯

1.　　　　　　　　回原速　2.　　　　　　　　　　♩=120

| 3 2 - - 6. 6 :‖ 3 2 - - ‖: 0 3 4 3 2. 3 4 | 0 #5 5 4 3 4 3 3 |

歌，　　一重火。　　　　丝绸之路，　不朽的传说。

| 0 3 4 3 2. 3 4 | 0 #5 5 4 3 4 3 3 | 0 2 3 4 #5 4 3 | 0 6 #5 4 5 4 3 |

丝绸之路，　不朽的传说。　噢　　　　　噢

| 0 #5. 5 - | 7 - - - | 7 - - - | 1 6 #5 3. 3 |

噢　　　　　　　　　　　　　　　　　一条神奇的

43. 母亲河，我喊你一声妈妈

（女声独唱）

杨 震词
姚 明曲

1=F 2/4

甜美、深情地 ♩=72

好甜好甜 是妈妈的奶水，好苦好苦
是妈妈的眼泪，妈妈的故事好多好多，
妈妈的歌儿好美好美 好美呀好美。

第一章 独唱作品

```
6  66 ‖: 2 - | 0 2 1 1 1 2 | 3. 2 2 1 | 0 5 | 6 - 6 - |
      母亲河    我 喊你一声 妈  妈   哟 喂！

6. 6 2 3 2 | 2  0 2 | 3. 2 3 3 5 | 6 7 6 3 | 6. 6 6 6 3 2 | 1  0 6 |
1.你的故 事  是  浑 黄浑黄的 波涛 滚， 你的歌  儿 是
2.你的身 上  凝 聚着博大的 中华 魂， 你的胸  怀 有

2. 3 6 6 5 | 3 4 3 2 2 | 6 6 6 6 3 | 6 6 2 1 6 | 3 3 5 6 6 | 5 1 2 3 4 3 |
浑黄浑黄的 浪 花 飞，昨夜的风雨 卷走了伤悲，今日的太阳 洒满了光 辉。
五千年 的 精神 融 会，对你的情感 世世代 代，对你的爱恋 祖祖辈 辈。

0 6 5 6 | 1. 1 1 6 | 3 - | 3 - | 0 3 3 2 | 1 7 6 5 | 3 3 3 2 1 6 |
儿女们 为你举  杯，        祝福你 祝福你 金黄色的年

2 - | 0 2 2 3 | 5. 3 5 3 | 2 - | 2 - | 0 2 1 7 | 6 3 2 3 |
岁   为明天干   杯，              与妈妈 同 醉

0 5 5 3 | 5. 6 2 1 7 | 6 - | 6 - | (6. 5 6 | 2. 1 7 | 6. 3 2 3 2 |
与妈妈 同 醉。

1. 3 | 2 0 3 1 7 6 | 6 - | 6 - ) 6 6 :‖ 5. 6 2 1 7 | 6 - | 6 - |
                              母亲 同 醉。
```

转1=♭B（前6=后3）

```
3 6 3 6 | 6. 6 | 3 3 2 1 7 | 6 - | 6 3 6 3. 3 | 2 2 3 1 2 |
好甜好甜  是妈妈的奶  水，  好苦好苦   是妈妈的眼

3 - | 2 2 2 3 6 | 1 - | 3 6 1 2 | 2 - | 3 3 2 3 6 | 3 2 3. |
泪， 妈妈的故 事  好多好多， 妈妈的歌 儿

6 3 2 3 | 1. 3 | 2 6 0 3 | 2. 3 1 7 | 6 - | 6 - | 6 - 6 - ‖
好美好美 好美呀好 美。              喂……
```

131

44. 故乡雨

赵　越词
禹永一曲

1=F 2/4 4/4

稍慢 抒情地

(1 7 6 3 1 7 6 3 1 7 6 3 1 7 6 3 | 7 6 5 2 7 6 5 2 7 6 5 2 7 6 5 2 | 6 5 4 1 6 5 4 1 6 5 4 1 6 5 4 1 |

7 6 7 1 2 1 2 4 3 2 1 7 6 6 | 3 - - 6 6 | 2 - - 6 6 | 1. 1 2 3 2 3 1 6 |

6 - -) 6 6 ‖ **mp** 3 - - 5 6 7 6 | 6 - - 3 6 | #4 - 4 3 2 3 #4 3 |

1. 故乡雨　　雨纷纷，　　轻轻为　　我洗风
2. 故乡雨　　雨纷纷，　　轻轻为　　我诉衷

3 - - 2 6 3 | 2 - - 5 2 #4 | 3 - - 2 3 | 5 6. 6 3 2 3 1 6 |

尘，　　多么亲切　　多么温存，　　好像一　　片慈母
情，　　往日思念　　今日欢欣，　　点点滴　　滴难诉

§ **f** 激情地

6 - - 1. 1 | 6 1. 1 1 6 | 2 - 2 1 7 6 7 | 3 - - 1. 1 |

心。　我的眼啊　　像田　野一样湿润，　我的
尽。　故乡雨啊　　像细　雨一样缠绵，　游子

抒情地

6 1. 1 1 6 | 2 - 2 1 7 6 7 | 3 - - 0 3 | 6 3. 3 0 2 1 3 |

心啊　　像绿　叶一样清新。　我真想　光着双
心啊　　像细　雨一样纯真。　我真想　变成雨

2 - - 1 2 | 2/4 3 5 3 3 | 4/4 7 7 - 6 7 1 | 6 - - 0 | 5 6 3 0 0 0 |

脚　走进　我故乡的　雨中，　啊　　去寻找
滴　融进　我故乡的　雨中，　啊　　去拥抱

5 6 2 0 0 0 1 2 | 2/4 3 5 3 3 | 4/4 2 3 1 0 0 1 2 1 6 | 6 - - 0 |

去寻找　　寻找　我儿　时的　天真　和梦　　境。
去拥抱　　拥抱　我眷恋的

45. 乡音乡情

晓 光词
徐沛东曲

1=E 2/4 4/4

深情 舒展如歌

| 2 2 2 1̇ 7 7 ♭6̇ 6̇ | 5 - - - ‖ $\frac{2}{4}$ 5 5432 | $\frac{4}{4}$ 1̇ - - - |

我爱崭　新的村　落。　　　　　　　说。
我爱古　老的传

‖: 3 3 2̂1̂ 3 3 2̂1̂ | 3221 2176 5 - | 3 3 2̂1̂ 3 3 2̂1̂ | 3 21 2176 7 - |

华夏　土地哟　生我养育我。九曲　黄河哟　滋润哺育我，

$\frac{2}{4}$ 7. 0 | $\frac{4}{4}$ 3 5 5 3 5. 1 | 1̇ 2̇ 7 5 5 - | 4 6 6 5 65 44 12 |

乡音难　改　哟乡情缠　绵，　乡情缠　绵　哦

| 3 5 0 3̂2̂ 2 - | 3 5 5 3 5. 1 | 1̇ 2̇ 7 5 ♭6 - | 6 2 2 1̇ 2̇ - | $\frac{2}{4}$ 2̇ - |

乡音　难改，　一声声乡音　啊一缕缕乡情，　时时刻　刻

| $\frac{4}{4}$ 0 5 7 1̇ 2̇. 2̂1̂ | 1̇ - - - :‖ 0 5 7 1̇ 2̇ 5 2̂1̂ | 1̇ - - - ‖

萦绕在我　　心窝!　　　　萦绕在我　　心窝!

46. 我像雪花天上来

1=D $\frac{2}{4}$ $\frac{4}{4}$

晓　光词
徐沛东曲

中速 稍慢 深情地

(1̇. 5 6 7 3. | 6. 2 3 #4 2. | $\frac{2}{4}$ 2 6 ♭6 | $\frac{4}{4}$ 5 - 5 7 2. 1 | 1 - - -)|

‖: 5 1̇ 7 1̇ 5 3 | 5 1̇ 7 1̇ 5 - | 5 1̇ 7 1̇ 5 3 | 456 6234 5 - |

1.我像一朵雪花　天　上　来，　总想飘进你的　情　　怀。
2.我像一片秋叶　在飘　零，　多想汇入你的　大　　海。

| 5 1̇ 7 1̇ 5 3 | 5 1̇ 7 1̇ 6 - | 6 2̇ #1̇ 2̇ 7 5 | 4 5 32 ♮1 - |

可是你的心扉　紧锁不　开，　让我在外孤独徘　徊。
可是你的眼里　写着无　奈，　把我的爱浸入

134

第一章 独唱作品

```
(3 5 1̇ 7̇ 6̇ 5̇ 2̇ 4̇ 3̇ 2̇ | 1 5̣ 3 2 1 1 - )
 1  0  0  0  | 0  0  0  0  :‖ 4 5 3 1̇ - | 2/4 1̇ - |
                              浓 浓 悲 哀。
```

```
‖: 4/4 5 3̇ 2̇ 3̇ 1 5 | 6 4̇ 3̇ 4̇ 6 - | 5 6 7 1̇ 2̇ 5 | 4̇. 3̇ 2̇ 3 - |
   3.难 道 我 像 雪 花  一 朵 雪 花，   不 能 获 得 阳 光  炽  热 的 爱，
   4.你 可 知 道 雪 花  坚 贞 的 向 往，   就 是 化 作 水  珠·也 渴  望 着 爱，
```

```
    5 3̇ 2̇ 3̇ 1 5 | 6 4̇ 3̇ 4̇ 6 - | 5 6 7 1̇ 2̇ 5 | 4̇. 3̇ 2̇ 1̇ - :‖
    难 道 我 像 秋 叶  一 片 秋 叶，   不 能 获 得 春 天  纯  真 的 爱。
    你 可 知 道 秋 叶  不 懈 的 追 求，  就 是 化 作 泥  土·也 追  寻 着 爱。
```

```
‖: 3̇ 2̇ 2̇ 1̇ 1̇ 7 6 | 3̇ 4̇ 5̇ 6̇ 5̇ 5̇ - | 6̇ 7̇ 1̇ 7̇ 6̇ 7̇ 1̇ 7̇ | 5̇ 3̇ 3̇ 2̇ 3̇ 2̇ - |
   啦 啦 啦 啦 啦 啦 我 的 情 怀，     啦 啦 啦 啦 啦 啦 啦 我 的 大 海，
```

```
   3̇ 2̇ 2̇ 1̇ 1̇ 7 6 | 6 4̇ 3̇ 4̇ 6 - | 5 6 7 1̇ 2̇ 5 | 4̇. 3̇ 2̇ 1̇ - :‖
   啦 啦 啦 啦 啦 啦 我 的 向 往，   我 的 追 求 永 远 不 会 改。
```

```
  5 6 7 1̇ 2̇ 5 | 4̇. 3̇ 2̇ 1̇ - | 1̇ - - - | 1 0 0 0 ‖
  我 的 追 求 永 远 不 会 改。
```

47. 跟 你 走

（女声独唱）

张 海词
左翼建曲

$1=\flat A$ $\frac{4}{4}$

```
6 3  3 2 1 2  2 3 | 1 7  6 5 6 - | 6 6 6 6 3 #4 3  2 6 | 3 - - - |
```
1. 栽 一片白云 我 跟 你 走， 洁白的情愫请 你 收。
2. 捧 一江浪花 我 跟 你 走， 澎湃的激情不 停 留。

```
3 7  7 6 5 6 7 6 3 | #4. 3 2 1. 6 | 2. 3 5 3 2 3  1 6 | 6 - - 6 3 |
```
折 一根柳枝 我 跟 你 走， 把春色带到天尽 头。 我
揽 一天星光 我 跟 你 走， 把光荣缀满你胸 口。 我

```
1. 7 6 6.  3 | 3 7  6 5 6 - | 1. 1 1 6 1 2 5 #4 4 | 3 - - 3 3 |
```
走 千里， 我 走 万里， 孩儿总是牵着妈妈的手。 我
走 千里， 我 走 万里， 热血不冷丹心依 旧。 我

```
3 7  6 5.  6 | 6 4  3 5 2. 3 | 5. 5 5 3 5 5 5 0 6 | 7 - 7 3 1 7 6 |
```
走 冬夏， 我 走 春秋， 把风风雨雨抖落在 身后。 我跟你
走 冬夏， 我 走 春秋， 把万里山河一 片 锦绣。 我跟你

```
6 - 6 3 1 7 6 | 6 5 3 3 - - | 2 2 2  2 2 2 6 6 1 7 6 | 6 - - - :||
```
走， 我跟你走， 跟你走 就是跟着那春光 走。
走， 我跟你走， 跟你走 就是跟着那太阳 走。

rit.
```
1 7 6 6 - 6 3 | 1 7 6 5 3 3 - | 2 2 2  2 3 5  6 6 | 2 - - 1 7 6 |
```
跟你走， 我跟你走 跟你走就是跟着那 太 阳

```
6 - - - | 6 - - - | 6 - - - | 6 0 0 0 ||
```
走。

48. 玫 瑰 三 愿

龙　七词
黄　自曲

1=E 6/8 9/8

渐慢

p

（1 | 3. 2 2 2 0 2 | 4. 3 3 3 0 6 | 5 3 1 2. 3. | 1. 1 0 1）1 |
　　　　　　　　　　　　　　　　　　　　　　　　　　　　　　　　　　玫

3. 2 2 2 0 2 | 4. 3 3 3 0 3 | 6 5 5 4 6 | 3. 2 0 2 | 4. 3 2 2 0 7 |
瑰花，玫瑰花，　烂开在碧栏　杆　下。玫瑰花，玫

渐慢　　　　　　　　　　　　　原速　　　　　mf 激动地

6. 5 3 3 0 5 | 1 5 #5 6 4 6 2 3. | 1. 1 0 | 0 3 4 3 |
瑰　花，　烂开在碧栏　　杆　　　下。　　　我愿那

　　　　　　　　　　　　　　　　　　p 优美地

1. 1 7. 7 | 7 6 6 3 3 | 5. 4 0 0 2 3 2 | 7. 7 6. 6 |
妒　我的无情风雨莫吹打！　我愿那爱我的

　　　　　　　　　　f

6 5 5 6 2 | 4. 3 0 0 3 4 3 | 3. 2. 2 1 1 #5 |
多情游客莫攀摘！　我愿那红颜常好不

p 放慢　　原速　　　　　　　　　pp

7. 7. | 6. 6 0 0 5 6 1 | 2 2 3. | 1. 1. | 1（4 3 6 5 1 | 1. 1.）‖
凋　　谢，　好教我留住芳　华！

49. 芦 花

贺东久词
印 青曲

$1=$♭A $\frac{6}{8}$

欢快、热情地 ♪=130

(1 2 5 3 2 1 | 6. 6. | 1 2 5 3 2 1 | 2. 2. | 1 2 5 3 2 1 |

6 1 6. | 2 3 2 6 2 | 1. 1.) | 1 2 3 2. | 1 2 6 5. |
　　　　　　　　　　　　　　　　　　　　　芦 花 白，　芦 花 美，

5 5 3 1 6 | 2. 2. | 3 3 5 3 | 2 3 2 1. | 2 1 6 1 6 |
花 絮 满 天 飞，　　　千 丝 万 缕 意 绵 绵，路 上 彩 云

5. 5. | 1 2 3 2. | 1 2 6 5. | 5 5 3 1 6 | 2. 2. |
追。　　追 过 山，　追 过 水，　花 飞 为 了 谁？

3 3 5 3 | 2 3 2 1. | 2 2 3 2 | 1 2 | 1. 1. | 5 5 6 5. |
大 雁 成 行 人 双 对，　相 思 花 为 媒。　　　情 和 爱，

6 5 6 5. | 6 6 5 6 1 | 1 6 3 2. | 3 3 5 3 | 2 2 7 6. |
花 为 媒，千 里 万 里 梦 相 随，莫 忘 故 乡 秋 光 好，

2 2 2 3 6 7 6 | 5. 5. | 5 5 6 5. | 1 6 5. | 1 1 6 2 1 6 |
早 戴 红 花 报 春 回。　情 和 爱，　花 为 媒，千 里 万 里

5 5 3 2. | 3 3 5 3 | 2 3 7 6. | 2 2 2 5 2 | 1 2 | 1. 1. ‖
梦 相 随，莫 忘 故 乡 秋 光 好，早 戴 红 花 报 春 回。

渐慢

3 3 5 3 | 2 3 7 6. | 2 2 2 5 | 6 2 2 | 2. 3. |
莫 忘 故 乡 秋 光 好，早 戴 红 花 报

3. 2 1 | 1. 1. | 1. 1. | 1. 1. | 1 0 0 ‖
　春 　 回。

50. 把一切献给党

李 峰词
印 青曲

$1=G$ 2/4 3/4 4/4

mf ♩=72

3 4 5 1 6 6 4 6 | 5 3 2 2 5 2 | 3/4 1 - - | 4/4 3 4 5 1 6 6 6 4 6 |
那一天你拉着我的手， 让我跟你 走， 我怀着那赤诚的向

5 3 2 2 5 2 | 3/4 1 - - | 4/4 3 3 7 1 3 2 1 7 3 | 6 - 2 2 7 5 |
往， 走在你身 后。 跟你涉过冰冷的河 流， 患难同经

3/4 3 - - | 4/4 5 5 5 4 5 6 5 5 4 6 | 2 - - 7 1 | 2/4 2. 1 |
受； 跟你走过坎坷的小 路， 从春 走 到

4/4 5 - - - | 1 1 2 1 6 1. | 6 1 6 4 - | 7 7 1 7 6 5. |
秋。 跟你饱 尝过 风霜雨雪， 跟你共同饮过

6 7 5 3 - | 6 5 5 6 5 4 1 - | 4 3 2 6 6 - | 2/4 5 5 7 1 |
胜利美酒。 千里万 里， 我也没回头， 千里万

4/4 2 - - - | 2/4 2 0 | 1. 6 4 | 2 3 3 - | 4/4 2 2 5 2 1 - |
里， 啊 我也没 回头。

mf
4 | 3 4 5 1 6 6 4 6 | 5 3 2 2 5 2 | 3/4 1 - - |
 如今你还拉着我的手， 继续跟你 走，

4/4 3 4 5 1 6 6 6 4 6 | 5 3 2 2 5 2 | 3/4 1 - - | 4/4 3 3 7 1 3 2 1 7 3 |
我迈着那坚定的脚 步， 走在你身 后。 为你捧出火红的青

6 - 2 2 7 5 | 3/4 3 - - | 4/4 5 5 5 4 5 6 5 5 4 6 | 2 - - 7 1 |
春， 一路去追 求； 为你抛洒滚烫的热 血， 奉献

$\frac{2}{4}$ 2. $\underline{65}$ | $\frac{4}{4}$ 5 - - - | $\dot{1}\dot{1}\dot{2}\dot{1}6\dot{1}$. | $6\dot{1}$ 64 - |
我　所　有。　　　也许还要走过　　无数　岁月，

$7\underline{77}\dot{1}\underline{76}5.$ | $6\underline{75}3$ - | $6\underline{5}\ \underline{5654}1$ - | $4\underline{32}66$ - |
幸福的热望总在　总在　心头，　千年万　年，　我也不回头，

$\frac{2}{4}\ 5\underline{57}\dot{1}$ | $\frac{4}{4}\ 2$ - - - | $\frac{2}{4}\ 2\ 0$ | $\dot{1}$. $\underline{64}$ | $2\ 3$ |
千年万　年，　　　　　　　　　啊

3 - | $\underline{22}\underline{52}$ | 1 - | 1 - | $\frac{4}{4}\ 5\ 6\ 7\ 2$ |
我也不回　头。　　　　　　　　永　不　回

2 - $\dot{1}$ | $\dot{1}$ - - | $\dot{1}$ - - | $\dot{1}\ 0\ 0\ 0$ ‖
头！

51. 天　路

屈　塬词
印　青曲

1=E　$\frac{2}{4}$

♩=60

$\underline{6}\ 1\ \underline{6}$ | $\underline{2316}$ | $\underline{335}\ \underline{6753}$ | 3 - | $6.\ \underline{66}\ \underline{{}^6\widetilde{7}}$ | $\underline{6}5\underline{325}$ | $\underline{{}^{35}\widetilde{3}}$ - |
清晨我站　在青青的草　场，　看那神鹰披着那霞　光，

3 - | $3\underline{3}\ 5$ | $\underline{6757}\widetilde{6}$ | $3\underline{6}\ \underline{632}$ | $2\ {}^{\vee}2.$ | $1.\ \underline{235}$ | $\widetilde{2}\ 1$ |
像一　片祥　云飞过蓝　天，　为　藏家儿女

$\underline{223}\ \underline{2151}$ | 6 - | ${}^{\fbox{4}}$:‖ $\underline{6}\ 1\ \underline{6}$ | $\underline{2316}$ | $\underline{335}\ \underline{6753}$ | 3 - |
带来吉祥。　　　1.2.黄昏我站　在高高的山　冈，

52. 你是这样的人

宋小明词
三 宝曲

1=C 4/4 ♩=86

中速、抒情地

1. 把所有的心 装进你心里, 在你的
2. 把所有的爱 握在你心里, 用你的

```
        rit.        a tempo                                    |1.
5. 5 6. 3 | 3 - - 2 2 | 3 - 6. 6 | 1 - - - :||
胸 前 写   下,        你是 这  样 的  人。
眼 睛 诉   说,        你是 这  样 的  人
```

```
|2.              <  f
1 - - 1 2 | 3 6 - 1 2 | 3 6 6 1 1 2 | 3 - 2. 1 |
人。 不用多想, 不用多问,  你就是 这  样 的
```

```
                              rit.       a tempo
2 - - 1 2 | 3 6 - 1 2 | 3 7 - 6 3 | 3. 3 2 1 1 |
人,  不能不想,  不能不问,  真心 有多重,爱有
```

```
rit.
6 - - 5 | 3 2 4. 3 | 2 - 6 - | 4 3 5. 3 |
多     深? 把所有的伤   痕,     藏在你身
```

```
2 - 2 2 3 4 | 5. 5 6. 3 | 3 - - 2 2 | 3 - 6. 6 |
上,  用你的微笑回   答,        你是 这  样 的
```

```
      ff
1 - - 1 2 | 3 6 - 1 2 | 3 6 6 1 1 2 | 3 - 2. 1 |
人。 不用多想 不用多问,  你就是 这  样 的
```

```
                                  rit.
2 - - 1 2 | 3 6 - 1 2 | 3 7 - 6 3 | 3. 3 2 1 1 |
人。 不能不想  不能不问,  真心 有多重,爱有
```

```
ff rit.        f  ♩=76                            rit.
6 - - 5 | 3 2 4. 3 | 2 - 6 - | 4 3 5. 3 | 2 - 2 2 3 4 |
多     深? 把所有的生  命,    归还世 界,   人们在
```

```
       a tempo           mf
5. 5 6. 3 | 3 - - 2 2 | 3 - 6. 6 | 1 - - - | 1 0 0 0 0 ||
心里呼 唤,        你是 这  样 的  人。
```

53. 火把节的欢乐

卢云笙 词
尚德义 曲

1=♭E 4/4

欢快地

‖: 5 5 6 5̇6 5 3 0 | 5 5 6 5̇6 5 3 0 | 5 5 1̇ 5̇6 5̇6 5 3 | 5 3̇5 3 1 3 0 |
火把节的 火把， 像那鲜红的山茶， 开在彝家山寨里， 开在 月光下，

5 5 6 5̇6 5 3 0 | 5 5 1̇ 5̇6 5 3 0 | 5 5 1̇ 5̇5 6 5̇6 5 3 | 3 3 3 5 3 1 0 |
彝家 心中的 欢乐， 白天装不下， 在这银色的月光 下才 点燃了火 把。

5 1̇ 3̇ 5̇ | 5 5 1̇·3̇ 5̇ 5̇ 6̇ | 5 1̇ 3̇ 5̇ | 5 5 1̇·3̇ 5̇ 5̇ 1̇ |
啊 赛啰赛里赛啰赛， 啊 赛啰赛里赛啰赛，

5 5 6 6 5̇ 5 6 6 | 5 5 1̇·3̇ 5̇ 5̇ 6̇ | 5̇ 1̇3̇ 5̇5̇ 1̇5̇ 3̇5̇ | 1̇ 3̇ 5̇ 5̇ 1̇ 0 |
赛啰赛啰赛啰赛啰 赛啰赛啰赛里赛， 啊…… 赛啰 赛啰赛。

「结束句」

5̇ 1̇3̇ 5̇5̇ 3̇5̇ | 1̇ 3̇5̇ 6̇5̇ 5̇ 1̇3̇ | 5̇ 1̇3̇ 5̇5̇ 3̇5̇ | 1̇ 3̇5̇ 6̇5̇ 5̇ 3̇1̇ |
啊…… 啊…… 啊…… 啊……

3̇ 1̇· 3̇ 1̇· | 3̇ 3̇ 1̇ 1̇ 5 5 1̇ 1̇ | 3̇ 3̇ 1̇ 1̇ 5 5 1̇ 1̇ | 3̇ 1̇ 3̇ 1̇ 0 3̇ 1̇ |
啊啊 啊啊 啊啊 啊啊 啊啊

 1.
5 1̇ 3̇ 1̇ 0 5 | 1̇ - - - | 1̇ - - 5 5 | 1̇ 0 0 0 0 ‖
啊 赛啰 赛啰 赛！ Fine

3 - 3· 5̇ | 5 5 6 5 3 | 3 6 6 1̇ 5 6 | 5 3· 3 - |
姑 娘 在火把下跳舞， 彩裙翩翩如 鲜 花，

5 - 6. i	3 i3i 6	36 6i 3i	2 i6. 6 -

小　伙 在火把下弹琴，琴弦说出知　心　话；

35 0 55 56	i35 65 -	i66 i3 6 3	2 - - -

老人　在火把下喝　酒，　丰收岁月添　佳　话；

3 - i. 3	i 66 i 3	56 6i 53 i	3 - - -

儿　童 在火把下游戏，手捧年糕骑　竹　马。

5 3 0 5 3 0	55 33 11 33	55 33 11 33	53 13 0 3

啊 啊 啊 啊 啊……　　　　　呵　　啊　赛

6 - - -	6 - 3	#5 - - -	5 - - - ‖

啰　　　　　　　　赛　啰！

54. 我属于中国

阎　肃　田　地词
王　佑　贵曲

1=F 4/4

中速

5 ⁱ⁷i	4. 3 2 5	55 3 23 5 1 -	4. 3 2 5 1 2 ᵛ 1 2

1. 你　说 我是你　遥远的星　辰，　从　前的天空　也有
2. 你　说 你理解我的冷　漠，　长　长的离散　我才

4. 6 6. 2 5 -	5 i. 2 i 65 4. 4	55 6 2 12 i 6. -

我的闪　烁。　你说 我　是你　失收的种　子，
学会沉　默。　你说 你　懂得我的珍　贵，

6 i ᵛ 12 4 i 6	6. ᵛ 56 i 2 1	2 2 65 5 -

从 前的大　地 也有 我　的花　朵。
百 年的沧　桑 才有 我那 顽强的体　魄。

第一章 独唱作品

```
5  0  1̇·  7 | 1̇ - - - | 4 4 6 6 5 6 5 5 - |
   你 说 你       一直在倾听我
   你 说 我       漂泊将是你

4 4 3 2 3 1 2 - | 0 0 1̇·  7 | 1̇ - - - |
流浪的脚  步；      你 说 你
屈辱的记  忆；      你 说 你

4 4 6 6 5 6 5 5 - | 2 2 1 1 6 5 5 2 1 1 | (5 5 6 1̇ 2̇ 1̇ 2̇ 5) |
始终在注视我    海边的渔    火。
思念 是 你    品尝的苦    果。

‖: 1̇·  1̇ 7 1̇ 2̇ 6 5 4·  4 | 5 2 2·  1 2 - | 1̇·  1̇ 7 1̇ 2̇ 6 5 4 4 |
你用永照人间的日月告 诉 我；  你用奔腾不息的江河
你用千秋不老的历史告 诉 我；  你用每天升起的旗帜

4 2 1 6 5 5 - | 5 1̇ 2̇ 2̇ 6 5 4 | 5·  6 2̇ 3̇ 1̇ 2̇ - |
告 诉 我。   我 属 于 你 啊，  我 的 中 国，
告 诉 我。

5 1̇ 2̇ 2̇ 6 5 4 | 〔1.〕 2 2·  1̇ 2̇ 6 | 6 5 5 - - :‖
我 属 于 你 啊，    我 的 中       国！

〔2.〕 2 2·  1̇·  2̇ 2̇ 6 5 | 1̇ - - - | 1̇ - - - | 1̇ 0 0 0 ‖
我 的 中  国！
```

55. 大森林的早晨

张士燮词
徐沛东曲

1=♭A 2/4 4/4

优美、清新地

(3. 5 ‖: 5 - 5 6 5 3 1 | 3 - - 3. 5 | 5 - 5 1 6 5 3 |

2 - - 6 1 | 1 - - 2 1 6 | 1 - - 6 1 | 1 - 1 3 2 1 6 |

5 6 1 6 1 1 - | 6 1 6 1 1 -) 3. 5 | 5 - 5 6 5 3 1 | 3 - 3 2 1 6 |
　　　　　　　　　　　　　　　1.2.大森林　的早　晨　多么

6 - 6 2 1 6 | 5 - 0 1 2 1 6 5 0 3 5 1 | 3 2. 2 (5 6 1 2) |
美　多么　美，　淡淡的晨雾，静静的流水，
　　　　　　　　古树　参天，　竹林　青翠，

3 3 7 6 5 6 - | 2 2 6 7 6 5 - | 0 1 2 3 5. 5 3 | 0 2 1 6 6 6 1 2 |
水　重　重，　树　重　重，　重重绿树中　鸟儿歌声
山　青　青，　水　潺　潺，　潺潺溪水边　鲜花笑微

1 - - 3 | 5 - 5 3 7 6 3 | 5 - - 3 | 5 - 5 3 7 6 7 |
脆。　啊　　　　　　　　啊
微。　啊　　　　　　　　啊

3 - 3 3 3 3 | 3 5 1 3 2 1 7. 6 | 6 0 0 1 2 3 | 5 3 0 2 1 6 |
我投身在这　绿色的怀抱里，　清新的空气　叫人
我沐浴在这　绿色的海洋里，　鸟语花香　叫人

5 6 0 6 | 1 - - (3. 5 ‖: 1 - - 3 | 5 - 5 3 7 6 3 |
心儿醉。　　　　　　醉。　啊

5 - - 3 | 5 - 5 3 7 6 5 | 6 - - -) 2/4 0 3 2 1 | 3 3 | 0 3 2 1 |
啊　　　　　　　　　　　　　　　　　　　　我要歌唱，我要

| $\widehat{6\ \dot{5}}\ 6$ | 0 1 1 2 | 3. 3 2 1 | $\widehat{3.\ 5}$ 5 | 0 5 6 | $\widehat{\overset{\frown}{6}}$ - |

赞美　　　歌唱这大自然的景　色，　　赞美，

| 6 6 $\overset{3}{531}$ | 3 0 | 0 $\dot{5}$ $\dot{6}$ 1 | $\widehat{6\ \dot{5}.}$ | 3 2 1 6 | $\widehat{1\ -}$ | $\overset{\frown}{\dot{1}}$ ‖

这绿色的宝，　　　　绿色的光辉，　绿色的光　辉。

147

第二节 拓展部分

56. 高山流水

韩静霆词
羊　鸣曲

1=#C 4/4

(0 1 2 5 3 2 1 | 1 - - - | 0 1 2 1 7 6 6.7 6 | 5 - - - |

0 1 6 5 6.5 6 4 | 2 5 6 4 2. | 5 2 5 3 3 2 0 2 3 2 | 1 - - -)‖

‖: 1.1 0 1 2 3 2 3 2 1 6 | 7.7 7 7 6 7 6 5 3 5 - | 1 6 6 5 6 5 4. 2 3 |
1. 带上 七弦琴　　把 海角天涯走　　遍， 我 的 知音 在
2. 弹起 七弦琴　　把 你的心儿呼　　唤， 知音 相逢 品味

5.5 5 5 3.2 1 2 2 - | 1 2 3 7 6 5 5 6 5 3. | 1 3 7 6 5 5. 6 6 |
夜雾 茫茫 云 水 间。　　人生 最 难　　最难 是知 己，
人 生 月缺 月 圆。　　今生 有 约　　不要 走 远，

2.3 5 6 4 3 2.3 5 6 4 3 | 2.2 2 2 1 4 3 3 5 3 2 | 5.3 3 - - |
怎不为你憔悴，怎不为你疯癫，怎不为你憔悴疯 癫。
没有你的日子，我是一只孤雁，我是风中一只 孤 雁。

转1=♭B

3 5 5 3 2 1 1 5. | 5 6 5 4 2 1 2 2 - | 2.3 2 3 3 5 3 3.5 3 2 1 6 2 3 |
我 是你的 篷帆，　你 是我的渡 船。　　我是你的手 指，你是我的琴弦，

7 7 6 7 6 5 6 5 - | 3 5 5 3 2 1 1 5. | 3 5 1 2 6.5 6 |
我 的琴　弦。　　我 是山中 流水，　　你是 水岸高 山，

转1=♭E

0 1 6 4 3.5 2 3 1 | 6 1 7.6 5 3 5 - | 1. 6 1 2 6 6 5 6 7 |
高山 流 水 相知到 永远，　　相知 到 永远。

(0 5 3 2 7 6 5 3 5 6 |
7 5 5 - - | 3 - - - | 2 7 6 5 3 2 5 6 | 2 - - - |

0 6 3 5 6 5 6 2 | 1 - - 1 | 2 - - -) ‖ 6 1 2 6 6 5 6 7 |
相知到永远，

7 5. 6 - | 1 5 - - | 2.3 2 - - | 2 - - - | 2 - - 0 ‖
到　永　　　远。

57. 梅 花 引

韩静霆词
徐沛东曲

1=G 4/4

中速 稍慢 歌颂地

（第二段渐慢）

58. 共筑中国梦

（男、女领唱、齐唱）

芷父 刘恒 词
印 青 曲

1=G 4/4

♩=112

(i· 76 i | 5· 43 12 | 3 i 76 | 5 - - 67 | i· 76 i |

5· 43 12 | 3 5 6 2 | 1 - - -) | 3 - 1 2 | 5· 43 - |
　　　　　　　　　　　　　　　　　　（女领）雄　　伟是山　的梦，

2 21 6· 1 | 1 - - - | 3 - 1 2 | 5· 43 - | 2 21 6 3 |
宽阔是海　的梦。　　　　　（男领）蔚　蓝是天　的梦，　幸福是百姓

2 - - - | 5 - 5 6 | 5 543 - | 2 232 21 | 5 6 - - |
梦，　　　（女领）鲜　花是春天的梦，　翱翔是雄鹰的梦。

5 - 6· i | 5· 63 - | 2 232· 1 | 1 - - - ‖: 3 3 21 5 1 2 |
（男领）远　航是帆的梦，　强盛是中　国梦。　　（齐唱）满怀豪情领略

3 5 6 5 - | 6 6 67 i | 76 5 5 2 3 - | 3 3 21 5 1 2 |
浩荡的风，　踏平坎坷我们荣辱与共。　　　实现梦想拥抱

3 5 5 6 6 - | i· i 76 | 5 3 i - | 3· 5 2 21 |
天边彩　虹，　我们昂首再启程，　共筑中国

|结束句|
1 - - - :‖ 6 - - 6 | 6 i i - | i - - - ‖
梦。　　　　中　　国　　　梦。

59. 赛吾里麦

新疆民歌
方国桢编曲

$1=\flat B$ $\frac{3}{4}$

(5 6 7 | 1̇ - - | 3̇ 1̇ 1̇ 6 | 4 - - | 2̇ 1̇ 6 5 - - | 6 ♭7 6 7 6 5 |

3 - - | 4 3 1 | 2. 3 2 7 | 1 - - | 1 - -) | 5 6 7 | 1̇ - -
　　　　　　　　　　　　　　　　　　　　　　　　　1.美 丽 彩 霞
　　　　　　　　　　　　　　　　　　　　　　　　　2.啊……

2̇ 3̇ 2̇ 1̇ | 7 - - | 1̇ 2̇ 1̇ 1̇ 6 | 5 - - | 6 ♭7 6 5 | 3 - - |
白 云 陪 衬， 火 红 的 骏 马， 银 鞍 佩 身，
啊…… 我 心 爱 的 赛 吾 里 麦，

3 3 4 5 | 6 - 6 | 1̇ 7 7 6 | 5 - - | 5 4 4 3 | 2 - 2 |
信 赖 与 忠 诚 是 幸 福 的 象 征， 动 摇 和 背 弃 将
信 赖 与 忠 诚 是 幸 福 的 象 征，

4 3 2 | 1 - - :|| 5. 3̇ 5̇ 3̇ 1̇ | 6 - - | 4. 2̇ 4̇ 2̇ 7 | 5 - - |
悔 恨 终 生。 啊…… 啊……

6 ♭7 6 7 6 5 | 3 - - | 7 1̇ 2̇ 3̇ 2̇ 7 | 1̇ - - | 3 4 4 5 | 6 - 6 |
啊…… 啊…… 信 赖 与 忠 诚 是

1̇ 7 7 6 | 5 - - | 5 4 4 3 | 2 - 2 | 4 3 2 | 1 - - |
幸 福 的 象 征， 动 摇 和 背 弃 将 悔 恨 终 生。

mp

5 - - | 6 - - | 7 - - | 1̇ - - | 1̇ - - | 1̇ 0 0 ||
啊……

60. 亲吻祖国

雷子明词
戚建波曲

$1=^{\flat}G$ $\frac{2}{4}$

♩=50

| 5.　3 5 2 | i － | i 6 5 4 5 2 | 5 － | 5.　3 5 2 | 2 i. | i 6 5 4 5 6 |

1. 太深太深　太深的记忆，太久太久　太久的分
2. 太重太重　太重的思念，太长太长　太长的归

| 2 － | 1 7 1 2 | 5 i 6 1 | 2 2 6 7 6 | 5.　3 | 2 2 5 5 5 3 | 2 0 2 6 7 6 |

离，祖国啊让我　亲亲　你，祖国啊让我亲亲
期，祖国啊让我　亲亲　你，祖国啊让我亲亲

| 5 － | 5 － | 4 | 5.　5 2 3 2 1 | 7 1 2. | 5.　5 1 2 5 | 4 3 2. |

你。　　　亲那画中的泰山，亲那诗中的戈壁，
你。　　　亲那泪中的欢笑，亲那笑中的泪滴，

| 5.　5 4 5 | 6 5 6　6 | 2 2 6 7 6 | 5 － | i.　5 i 6 5 | 4 5 6. | i.　5 i 6 5 |

亲吻我那沧桑的风云世　纪。亲那长城的脊梁，亲那黄河的
亲吻我那祖辈的骨肉情　意。亲那甜中的酸苦，亲那苦中的

| 5 2. | 2.　5 5 2 | 5 i　1 7 | 6 2 2 6 7 6 | 5 － | 10 ‖ 5 － |

血液，亲吻我那华夏的丰功伟　绩。　　　　旗。
甜蜜，亲吻我那梦中的五星红

| 5.　3 5 2 | i － | i 6 5 4 5 2 | 5 － | 5.　3 5 2 | 2 i. | i 6 5 4 5 6 |

太久太久　太久的分离，太长太长　太长的归

| 2 － | 1 7 1 2 | 5 i 6 1 | 2 2 6 7 6 | 5.　3 | 2 2 5 5 5 3 | 2 0 2 6 7 6 |

期，祖国啊让我　亲亲　你，祖国啊让我亲亲

| 5 － | 5 － | 5 6 2 | 2 6　6 － | 5 － | 5 － ‖

你。　　让我亲亲　　你！

61. 放风筝

唐跃生词
方 石曲

1=C 4/4　♩=60

p
2 - 0.2 1̣ 6̣ 5̣ | 6̣ - - 0 7̣ 7̣ | 7̣ 7̣ 7̣ 7̣ 7̣ 7̣ 6̣ 2 | 1̇ 6 5 6 - - - |
花　　你是否在　听，　　我也有我也有也有你 一样的 心？

2 - 0.2 1̇ 6 7 | 5 - - 0.3 | 6 6 5 6 6 5 7 | 6 5 3 |
花　　你是否要　问，　　我 有没有有没有你 那样的

mp
2 - - 2 3 5 | 5 6 5 3 3 | 2 3 5 2̇ | 5 6 6 6 6 | 1̇ - - 2̇ |
情？　难得有缘 天放晴，难得有幸 放风筝，　放风

f　　　　　　　　　　　　　　　　　　　　　　　　　　　　　　p
2̇ - - - | 5.2̇ 5.2̇ 5.2̇ 2̇ 1̇ 2̇ | 4. 3̇ 2̇ 0 1̇ 2̇ | 3̇ 2̇ 3̇ 4̇ 3̇ 4̇ 5̇ ∨ 4̇ 3̇ 4̇ |
筝。　　线儿线儿线儿 你再长 一点，　要让它要让它 碰着那 白

f
2̇ - - - | 5.2̇ 5.2̇ 5.2̇ 2̇ 1̇ 2̇ | 4. 3̇ 2̇ 1̇ 0 1̇ 1̇ | 2̇ 1̇ 1̇ 2̇ 3̇ 3̇ 2̇ 1̇ 6 |
云，　　风儿风儿风儿 你要小 心 吹，别让它别让它 突然断 了

mp
5 - - - | 2̇ 2̇. 2̇ 1̇ 6 5 | 6 6. 6. 7 6 7 7 7 6 2̇ | 2. 1̇ 2̇ |
魂。　　风筝（啊） 风筝，　你要帮我帮我找找　那个

p　　　　　　　　　　　　　　　　　　　　　　　　pp
2̇ 6. 6 - | 2̇ 2̇. 2̇ 1̇ 6 5 | 6 6. 6. 6 4 5 5 5 5 6 6 | 5 6 |
人，　　风筝（啊） 风筝，　你要帮我帮我找找　那个

I.　　　　　　　　　　　　　II.　　　　　　　　　　　　　pp
6 2. 2 - | 𝄎⁹ :|| 6 2. 2. | 6 4 5 5 5 5 6 6 0 |
人。　　　　　　　　　　　人，你要帮我 帮我找找

　　　　　　　　　　　　　　　　　　　　　　ppp
5 6 - - | 2̇ - - - | 2̇ - - - | 2̇ - 0 0 ||
那个　　人。

62. 断桥遗梦

韩静霆词
赵季平曲

1=C 4/4

幽怨地 ♩=60

0 6 6 6 3 3 5 | 6 3 - - - | 1 2 0 3 3. 7 6 | 5 - - - |
1. 忽啦啦啦西湖的桥， 从中折断，
2. 不不不不我不相信， 真爱变老，

3 6 1 2 6 1 1. | 6 1 5 6 #4 3 - | 5 5 0 3 7 7. | 1 1 6 5. 2 3 |
雨中定情的纸伞 丢向谁边， 爱你 想你 找你 喊
上天入地只求 峰回路转， 怨你 恨你 怪你 骂

2 - - 2 0 6 | 3 3 3 3 2 1 1 0 6 1 | 6 0 5 6 7 5 0 3 | 2 2 2 2 1 3 |
你！ 在钱塘江雾里， 我的梦， 断桥遗梦， 在苍茫茫的天水
你！ 只因相思太苦， 我的梦， 断桥遗梦， 真心相爱胜过百

♩=50 深情、倾诉般地

6 - - - | 1 3 2 3 3 - | 6 1 3 2 2 - |
间。 桥断水不断， 水断缘不断，
年。

2 3 2 1 6 1 - | 7 7 0 7 6 5 6 - | :|| 5 5 #4 3 3 - | 3 2 1 |
缘断情不断， 情断梦不断。 地老天荒， 我的

♩=68 f

3 3 #4 3 3 - | 5 5 #4 3 3 - 3 2 1 | 3 3 2 1 2 - | 1 2 3 1 3 3 3 |
爱心不变！ 地老天荒， 我的爱心不变！ 地老天荒，我的爱

渐慢 pp

2. 3 1 6 | 6 - - - | 6 - - - | 4 ||
心 不 变！

63. 千古绝唱

魏冠明词
王　超曲

64. 梁祝新歌

王庆爽词
邓垚曲

1=♭G 4/4

♩=60

(3 5.6 1.2 615 | 5.1 6535 2 | 6.2 3 - - | 3 - 0 0)

3 6.6. 1 6.6. | 2 3 1 7.6. - | 6.3 2 1 5. | 3 - - - |
花开 花落， 飘飘飞彩蝶， 不是你不是 我。

3 6. 1 2. | 2 5 7 1 - | 6.3 2 1 0 1.7. | 6. - 6.(3 6 7 1 2) |
百年 千年， 爱如长河， 流过你流过 我。

3 6.6. 1 6.6. | 2 2 1 7.6. - | 6.6 6 6 7 4 | 3/4 3 - - - |
日出 日落， 飘飘飞彩蝶， 飞过 多少 花 朵。

♩=168

3 6 1 2 - | 2 5 7 1 - | 6.3 2 5 3 7 | 5 6 - - - |
不要 来生， 不愿 化蝶， 只要尘世大爱 如 歌。

6 - - - | (6 5 0 3 2) | 6 6 3 2 | 2 3 6.6. - |
问花 问月 问流 水，

6 6 3 2 | 2 3 6.6. - | 6 6 5 2 | 2 #4 3 3 2 |
情在 爱在 人何 在？ 落花 无语 念君 归，

3 - - 2 1 | 7 - - - | 6 6 3 2 | 2 3 6 6 - |
千山 万水 寻你 回。

7 7 6.7. | 2 - - - | 0 6. 3 2 | 5 0 3 - |
关山 梦 远， 寸寸 柔肠 心

6 - - - | 6 - - - | 1. 6. 0 | 5 6 6 0 |
碎。 天荒 情难绝，

#4. 3. 4 | 3 2̲6̲ 0 6̲7̲ | 1. 6̲. 1 | 2 ⁽²⁾5 - #4 |
空　对　月　千　行　泪，楼　台　梦　断　佳　人

3 - - 2̲1̲ | 2 - - - | 1̇. 6̲6̲ - | 7. 3̲3̲ - |
去　　不　归。　　　望　断　　天　涯

1̇ 6 0 6̲1̲ | 2̇ - - - | 0 3̲7̲ 6 | 2̇ - - 5̲6̲ |
山　高　水　长，　　　相　思　漫　漫　　无

6 - - - | 6 - 6̲7̲ | 1̇ - - - | 2̇ - 1̇ 7 |
边。　　　不　要　来　　生　　　　不　愿

7. 6̲6̲ - | 6 - 6̲7̲ | 1̇ - - - | 2̇ - - 4 |
化　　　蝶，　　只　要　大　　爱　　　如

3 - - - | 3 - 6̲7̲ | 1̇ - - - | 2̇ - 1̇ 7 | 7. 6̲6̲ - |
歌。　　　　不　要　来　生　　　不　愿　化　蝶，

6 - 6̲7̲ | 1̇ - - - | 2̇ - 1̲2̲̇ | 3̇ - - - | 3̇ - - - |
　　只　要　大　　爱　　如　　歌。

3̇ 0 0 0 | (⁽³⁾6̲3̲2̲ ⁽³⁾5̲2̲1̲ ⁽³⁾4̲1̲7̲ ⁽³⁾3̲7̲6̲ | 6 - 7 -) | 3̲6̲ 6̲. 1̲ 6̲6̲ |
　　　　　　　　　　　　　　♩=60　　　花　开　花　落

2̲2̲1̲7̲ 6̲. - | 6̲6̲ 6̲6̲6̲6̲7̲ 4̲ | ⁽³⁴⁾3 - - - | 3̲6̲ 1̲2̲ - |
飘　飘　飞　彩　蝶，飞　过　多　少　花　朵。　　　不　要　来　生

2̲5̲ 7̲1̲ - | 6̲. 3̲2̲5̲ 3̲7̲ 5̲6̲ | 6 - - - | 3̲6̲ 1̲2̲ - |
不　愿　化　蝶，只　要　尘　世　大　爱　如　歌。　　　不　要　来　生

2̲5̲ 7̲1̲ - | 6̲. 3̲2̲5̲ 3̲7̲⌢ 5̲ | 6 - - - | 6 0 0 0 ‖
不　愿　化　蝶，只　要　尘　世　大　爱　如　歌。

65. 红旗颂

车 行词
戚建波曲

1=E 2/4 4/4

♩=60
mf

| 6 6· 3 6 7 6· | 5 6 7 7 5 6· | 7· 7 6 6 5 6 3· | 2 3 5· 2 3 3· |

1. 蓝蓝的天空 是你飘扬的背景， 亲你爱你的是那 呼啦啦的东风，
2. 滚滚的铁流 是你身后的大众， 陪你伴你的是那 路漫漫的征程，

| 6· 6 2 3 5 5 3 | 6 5 2 3 2 1 - | 2· 2 2 2 3 5 5 6 | 2/4 7 2 2 2 1 7 |

你和神圣结成 了 亲密的弟 兄， 看 到你我就看到 了 祖国的笑
你和英雄凝成 了 永恒的生 命， 眺 望你我就望到 了 世界的高

4/4 | 6 - - - | 6 2 3 3 2 1· | 2 5 6 7 6 - | 1 1 7 6 6 5 6 3· |

容。 我 放歌一 曲 一曲红旗颂， 眼里 就闪 动着对你
峰。 我 放歌一 曲 一曲红旗颂， 肩上 就担 负了对你

| 2 6 6 6 2 3 3 - | 3 5· 3 5 6 6· | 6 1 6 1 2 2· | 5· 5 5 6 6 2· 2 3 3 |

对你 的深情。 一 份份虔诚， 一 份份庄重， 一个信念和我的理想
对你 的忠诚。 一 份份祝福， 一 份份感动， 一片霞光在我的心里

| 1· 6 6 - - | :‖ 6 2 3 3 2 1· | 2 5 6 7 6 - | 1 1 7 6 6 5 6 3· |

重逢！ 我 放歌一 曲， 一曲红旗颂， 肩上 就担 负了对你
上升！

| 2 6 6 6 2 3 3 - | 3 5· 3 5 6 6· | 6 1 6 1 2 2· | 5· 5 5 6 6 2· 2 3 3 |

对你 的忠诚。 一 份份祝福， 一 份份感动， 一片霞光在我的心里

| 1· 6 6 - - | 2 2 6 1 1 2 | 3 - - - | 3 0 0 0 ‖

上升！ 在我 的心里上 升！

66. 美丽家园

石顺义词
王咏梅曲

$1=\flat G$ 2/4 4/4

♩=68

(ff) 6 - - 3 | 3 - - - | 3 - | 0 0 0 3. 6 | (mf)
啊　　　　啊　　　　　　　　　　　　唱给

6 - 0 1 7 1 7 | 6 - 0 5. 6 | 3 - 0 2 6 2 3 | 3 - 0 6 1 |
你　一　支　歌，　唱给你　一缕炊烟，　　一条

4 3 4 3 2 2. 3 | 5 5 6 7 5 3 3 0 2 3 | 1 - - 0 1 2 | 3 3 7 7 0 7 1 7 6 |
小　河，　还有那静静的　小村旁　　　几只蹒跚的白

6 - - 3. 6 | 6 - 0 1 7 1 7 | 6 - 0 5. 6 | 3 - 0 2 6 2 3 |
鹅。　唱给你　一　支　歌，　唱给你　十里稻

3 - 0 6 1 | 4 3 4 3 2 2. 3 | 5 5 6 7 5 3 3 0 2 3 | 1 - - 0 1 2 |
香，　十里甘蔗，　还有那暖暖的　日光下，　　几点

3 3 7 7 0 7 1 7 6 | 6 - - - | 6 3 6 6. 5 | 3 7 3 3 - | (f)
闪烁的渔　　火。　啊　　　啊

(mp) 6 4. 4 3 2 2. 3 | 5 5 6 7 5 3 3 - | 6 3 6 6. 5 | 3 7 3 3 - | (f)
你还记得吗？　你还记得吗？　啊　　　啊

♩=132
2 1 2 3 5 3 | 2 - - 1. 6 ‖: 6 - - - | 6 - - - |
这就是故乡的景　色！
　　　　　　　　(割)

mp
4
6 3 3 3 3 3 2 | 1 1 6 5 6. | 6 1 1 1 1 1 6 |
当　林中传来　布谷的歌声哎，那是母亲告诉你

声乐(第三版)

| 5 3 3 2 3 3. | 3 6 6 5 3 3 2 | 1 1 1 6 3 3 2 2 | 1. 1 1 3 2 1 1 1 |
春播春播，当 秋风吹过 金色的田野嗬，那是父亲催 促你

f
| 1 6 6 5 6 6 6 0 | 3. 5 7 5 3. 5 | 5 3 7 5 3 — |
收 割 收 割。 啦 咿呀呵嘿 呀咿啦呵嘿

mp
| 3 1 1 1 1 1 | 7. 6 6 5 3 — | 6. 6 3 2 2. 3 |
啊 哈哈哈哈哈 啦 啦啦啦啦 啦咿呀呵嘿

♩=64
| 1 6 3 2 2 — | 1 1 2 3 5 3 3 5 | 1 6 6 5 6 6. :‖ 2/4 6 — |
呀咿啦呵嘿 那是父亲催 促你收割 收割。

ff mf
| 4/4 6 3 6 6. 5 | 3 7 3 3 — | 6 4. 4 3 2 2. 3 | 5 5 6 7 5 3 3 — |
啊 啊 你还记得吗？ 你还 记得吗？

ff
| 6 3 6 6. 5 | 3 7 3 3 — | 2 1 2 3 5 3 | 2 — — 1 |
啊 啊 这就是故乡 的景

 fff
 >
| 3 — — ∨ 2 1 6 | 6 — — — | 6 — — — | 6 0 0 0 ‖
色！

160

67. 中国梦

杨湘奥 晓达 词
崔瑧和 曲

1=E 4/4

深情、自豪地 ♩=74

(1. 3 5 5 6 5. | 5 - - - | 4 6 1 1 2 1. | 1 - - - |

3 5 3 2 - | 2 5 2 1 - | 6 7 2 1 6 5 - - |

3 5 3 2 - | 2 5 2 1 - | 2 2 3 5 2 3 | 1 - - -)

‖: 5 6 5 2 3 - | 5 6 2 6 1 - | 1 2 3 5 5 6 6 6 3 | 2 2. 2 - |
你在倾 听， 我在倾 听， 一个声音在历史 穿 行。

5 6 5 2 3 - | 2 3 3 5 6 - | 2 2 2 3 3 5 5 6 | 5 - - 5 3 |
你在追 寻， 我在追 寻， 一个夙愿让民族振 奋。 啊

2 2 2 3 3 2 - | 2 2 2 2 3 5 - | 6 6 6 5 3 3 1 2. | 6 1 - - 5 6 |
这就是你的梦， 这就是我的梦， 这就是我们的中 国 梦。

{1. 中国
 2. 中国

1. 2 1 6 5 | 6 - - 5 6 | 1. 2 1 6 3 | 5 - - 5 6 |
梦 啊文明 梦， 中国梦啊和谐 梦， 中国
梦 啊强国 梦， 中国梦啊富民 梦， 中国

1. 2 1 6 5 | 6 - - 5 6 | 1. 2 1 6 3 | 5 - - - |
梦 啊文明 梦， 中国梦啊和谐 梦，
梦 啊强国 梦， 中国梦啊富民 梦，

‖1.
3 5. 5 6 1 6 6. | 5 6 5 2 3 - | 2 2 2 3 3 5 2 3 | 1 - - - |
沿着梦的方向 触摸幸 福， 我们走向新的 征 程。
跟着梦的引领

(1. 3 5 5 6 5. | 4. 6 1 1 2 1. | 3 5 3 2 - | 2 5 2 1 - |

68. 春天的芭蕾

王 磊词
胡笑江曲

1=E 6/8

中速、热烈地

(伴唱：啦啦啦 啦啦啦啦 啦啦 啦啦啦 啦啦啦啦 啦啦 啦啦啦啦啦 啦啦啦啦啦啦 啦)

随着脚步起舞纷 飞， 跳一曲春天的芭 蕾， 天使般的容颜最

美， 尽情绽放青春无 悔， 啊春天已来临， 有鲜花点缀，

雪地上的足迹是欢乐相随， 看那天空雪花飘洒， 这一刻我们的

转1=♭D（前3=后5）

心 紧紧依偎。 啊啊啊春天的芭蕾， 啊 幸福的芭

转1=E（前6=后3）

蕾， 哈哈哈哈哈哈 哈哈哈哈哈 哈 哈哈哈哈 哈，春天的芭蕾 芭

第一章 独唱作品

```
6.   6.  |(1  71 2. 176|#5 67 6. |2. 346 712|7.  21 7)|
蕾

 0.    6. 363|6  1 3 2 1|1.   7ᵛ 6 5|5 2 2 4  3.
        随着脚步起 舞 纷  飞,    跳一曲春天的芭 蕾,

伴唱
 3. 131 3  6  |1 7 6  3.  |6 5 4 5 2 2 4|3.    3.
 随着脚步起 舞 纷 飞,     跳一曲春天的芭 蕾,

 3 0  4 2 4 5|3 6 1 3 2 1|7   0 0  1 2|7 1  6 7
 天使般的 容 颜  最     美,      绽放青春无悔。

 1. 6 1 2 2 7 1 2|3   6 7 1 7 6|7 0 6 #5 6|7.   7 3
 天使般的容颜最 美,  尽情 绽 放青春无    悔。

 7 0   3 6 3 2 1|7 0   3 6 2 1 7|6. 5 4 3 2 3 4|3. 2 1 7.
 哈哈哈 哈哈 哈    哈哈哈 哈哈哈 雪地上的足迹是 欢乐相随,

 1 0 7 6 5 4 0|7. 6 5 4 3 0|6 0 5 4 3 2 4|3. 2 1 7.
 春 天已来临,    有鲜花点缀,   雪地上的足迹是 欢乐相随,

 1.    7.  |6 1 2 3 2. 1|2.   7 1 7|6.   6   3
 啊              这一刻我们的心  紧紧依偎。          啊

 1 0 6 7 1 2 0 7 1 2|3 6 7 1 7. 6|7.  #4 #5 7|6.  6   0
 看那天空雪 花飘洒,  这一刻我们的 心  紧紧依偎。

转1=♭D
 5.   3.  |4 4 3 2 3  4. |4  3 2 2 7 1 2|3.   3.
 啊    春 天的芭 蕾,    啊, 幸福的芭 蕾,

 0.   0.  |0    2 3 4 3 2 1|7.    0. |3 3 3 3  3.
                啦啦啦啦啦啦啦           幸福的芭蕾

转1=E(前6̇=后3̇)
 5 4 5 6 7 1|2̇ 1 2 3 4 5|6 0 5 6 7 1|6 |3 3 1 3 2 | 1 |6.  6.
 啊啊啊啊啊啊 啊啊啊啊啊啊 啊啊啊啊啊  啊 春天的芭蕾 芭 蕾!
```

| 6. 7 1 6 | 1 7 0 | 6. 6 7 1 | 7 6 0 | 4. 5 6 4 | 3 2 3 4 | 3 7 1 7. |
脚 步 起 舞 纷 飞， 跳 出 纯 真 韵 味， 大 地 从 梦 幻 中 醒 来，开 出 花 卉，

| 1. 5 1 3 | 2. 1 7 6 | 5 6 7 6. | 4 3 3 2 3. | 7 1 1 7 6. | 3. 6 3 |
雪 人 也 想 扭 动 身 体 来 减 减 肥， 春 天 的 芭 蕾， 灿 烂 的 芭 蕾。 啊

| 4 3 2. | 4 4 5 4 3 2 1 7 | 1 1 2 1 7 6. | 3. 6 3 | 6. 7 7 6 5 4 |
啊 啊 啊 啊 啊 啊 啊 啊 啊 啊 啊 啊 啊 啊 啊 啊 啊 啊 啊

转1=A（前5=后3）

| 3 2 1 7 6 5 6 7 | 6. 6. | 6. 6. | 3. 1 3 1 3 6 | 1 7 6 3. |
啊 啊 啊 啊 啊 啊 啊 随 着 脚 步 起 舞 纷 飞，

| 6 5 4 5 2 2 4 | 3. 3. | 1. 6 7 1 2 7 | 1 2 3 6 7 |
跳 一 曲 春 天 的 芭 蕾， 天 使 般 的 容 颜 最 美， 尽 情

快
| 1 7 6 1 7. 6 | 7. 3 5 6 7 0 3 6 7 | 1 0 6 7 1 2 | 0 1 1 2 |
绽 放 青 春 无 悔。 啊 啊 啊 啊， 啊 啊 啊， 啊， 啊 啊 啊 啊 啊 啊 啊

| 3. 4 3 2 | 3. 4 3 2 | 3 0 3. | 3. 3 0 | 3. 2. |
啊 啊 啊 啊， 啊 啊 啊 啊 啊 啊！ 春 天

| 2. 2 1 7 | 6. 6. | 6. 6. | 6. 6. | 6. 6 0 ‖
的 芭 蕾！

69. 乡 愁

黄 石词
孟庆云曲

$1=\flat E$ $\frac{2}{4}$

(6 5 | 4 3 | 2 - | 2 5 | 6 1 | 2 5 | 3 1 | 7. 5 | 6 -|

6 -) ‖: 6. 2 | 1 76 | 5 67 | 6 - | 5 5 53 | 2 7 | 6 - |
　　　　　多少年的追　　寻，　　多少次的叩　问，

6 - | 1 16 | 1. 2 | 3 23 | 5 - | 6 53 | 2 3 | 3 - |
乡　愁　是一　碗　水，　乡愁　是一　杯　酒，

3 - | 6. 2 | 1 76 | 5 67 | 6 - | 5 53 | 2 16 | 2 - |
乡　愁是一　朵　云，　乡愁是一　生　情，

2 - | 5. 3 | 5 6 | 5 6 | 1 - | 76 23 | 5 | 6. 7 | 6 - |
年　深　外境　犹吾　境，　日久他乡　即　故　乡。

6 - | (6 - 6 -) | 1. 2 | 2 - | 2. 2 | 2 16 | 6 - |
　　　　　　　　游　子　你　可　记得

7 33 | 5 67 | 6 - | 6 - | 3 5 | 5 - | 5. 3 | 5 6 |
土 地的芳　香，　　妈　妈　你可知

2 - | 2 - | 2 2 | 1 2 | 7 - | 7 - | 7 - | 3 6 |
道　　　儿女的心肠，　　　　　　一 碗

6 2 | 2 5 | 5 1 | 2. 3 | 5 3 | 5. 6 | 2 17 | 6 - |
水　一杯　酒　一 朵　云　一　生　情。

6 (3 5 | 6 1 | 2 35 | 3 21 | 6 - | 6 3 | 21 65 | 6 - | 6 -) ‖

5. 6 | 2 17 | 7 - | 7 - | 6 - | 6 - | 6 - | 6 - | 6 0 ‖
一　生　情。

70. 我爱你，中国

故事片《海外赤子》插曲

瞿琮 词
郑秋枫 曲

71. 我的江河水

付 林词
平远雷雨曲

声乐(第三版)

4/4 1 2 3 3. 3 | 2 3 5 5. 5 | 5 - 0 3 5 6 | 6 - - - |
谁为爱情， 谁为江山 枕 忧？

1 7 6 5 6. 5 | 3 2 3 5 6 - | 6 5 3 2 1 6 | 5 - - #4 3 |
天地为大 人为本， 邀你邀我 风 雨

3 - - - | 1 7 6 5 6. 5 | 6 #4 3 2 1 - | 2. 2 2 1 2 3 5 |
后。 有为无为 大自然， 誓为爱情为江山

0 0 7 - | 7 - - 6 | 6 - - - | (6. #4 3 2 3 6 | 2. 6 2 1 7 6. 3 |
清 流。

6 2 6 2 6 2 5 0 3 | 6 - - -) | 3 6 7 6 - | 5 6 7 3 - |
云蒙蒙， 云悠悠，

5 #4 3 2 1 2 3 | 3 - - - | 6 3 2 2 - | 1 2 3 2 - |
相约你在楼外楼， 从江头 望江尾，

7. 7 7 7 6 | 3 - 1 6 | 6 - - - | 1 7 6 5 6. 5 | 3 2 3 5 6 - |
一 江秋水尽是愁。 天地为大 人为本，

6 5 3 2 1 6 | 5 - - #4 3 | 3 - - - | 1 7 6 5 6. 5 |
邀你邀我 风 雨 后。 有为无为

6 #4 3 2 1 - | 2. 2 2 1 2 3 5 | 0 0 7 - | 7 - - 6 | 6 - - - |
大自然， 誓为爱情为江山 清 流。

0 1 2 3 5 3 6 3 | 0 1 2 3 5 3 1 6 | 3/4 6 - 0 | 4/4 0 3 5 6 1 5 6 1 |
啊 啊 啊

2 - - - | 2. 2 2 3 5 6 | 7 - - - | 0 3 3 - |
誓为爱情为江山 清

3/4 3 - 0 | 4/4 1 2 1 ∨ 6 1 | 6 - - - | 6 - - 0 ‖
流。

72. 水 姑 娘

石顺义词
孟 勇曲

$1=\flat E$ $\frac{3}{4}$ $\frac{4}{4}$

优美地 ♩=52

(5 - - - | 1 2 1 6 5 5 - - - | 5 6 1 2 2 - - | 2 3 2 1 6 5 3 2 2 - 5 |
　　　　　　　　　　　　　　　　嗬呃　　喔呃　喔

5 3 - | 2 - - - | 2 - - - |)

甜美地

‖: 5 5 6 1 2 2 - |
1. 甜 甜 的 笑 脸 庞，
2. 娇 娇 的 美 芙 蓉，

2 1 6 6 5 2 - | 2 5 4. 2 5 4 5 6 | 5 4 5 6 3 2 - | 5 5 6 1 2 2 - ｜
俏 俏 的 好 模 样，生 在 水 乡 水 滋 润，人 叫 你 水 姑 娘。出 门 呀 一 把 橹，
柔 柔 的 银 月 亮，生 在 水 乡 水 抚 育，人 叫 你 水 姑 娘。晨 雾 中 去 采 莲，

2 1 6 6 5 5 4. | 6. 3 2 2 6 2 | 2 4 5 7 1 2 6 0 | 5 4 5 6 3 2 1 6 |
归 来 呀 两 片 桨 呃，长 在 水 乡 爱 水 乡 呃，人 叫 你 水 姑 娘 嗬 呀
海 浪 里 去 撒 网 呃，长 在 水 乡 恋 水 乡 呃，

1.
1 2. 2. :‖
2.
5 4 5 6 3 2 1 6 1 2. 2 - |
嗬 呃。　　　　　人 叫 你 水 姑 娘 嗬 呀 嗬 呃。

♩=138
转 $1=\flat A$（前 2 = 后 6）

(6. 3 2 6 2 6 1 2 | 6. 3 2 6 2 6 1 2 | 2. 6 2 6 2 6 1 2 | 6. 2 2 2 2 0) |

跳跃、灵动地

2 6 2 3 5 5 3 |
风 儿 追 着 你 的

巧美地

5 3 2 2 0 | 6 1 1 6 1 6 1 2. 3 2 0 | 2 6 2 3 5 5 6 |
脚 步，　　浪 花 吻 着 你 的 衣 裳，　　鱼 儿 也 跳 出

3 2 3 2 1 0 | 2 1 2 3 7 | 6. (5 6 6 6 0) | 3. #4 3 2 3 6 |
水 面 面，　把 你 细 张 望。　依 哟 依 子 喔 呃

#1. 2 3 2 3 0 | 3. #4 3 2 3 6 | #1. 2 3 2 6 0 | 6 6 7 6 6 3 |
呀 依 子 哟，　依 哟 依 子 喔 呃 呀 依 子 哟，　把 你 细 张 望 呃，

声 乐(第三版)

2 2 3 2 2 6 | 3 3 #4 3 3 7 | >2 2 >3 7 6 | 6 - - - |
把你细张望呃,　把你细张望 呃,　把你细张　　望。

(0 5 6 1) 富有激情、壮美地

6 - - - | 2. 2 2 4 | 5 5 6 - | 6 1 6 - - |
　　　　　　你 有 水 的 美 丽 善　　良,

6 - - - | 6. 6 6 2 | 2 5 - 4 2 | 2 - - - |
　　　　　　你 有 水 的 浪 漫 向 往,

2 - - - | 2. 2 6 2 2 0 4 5 | 1 6 5 2 |
　　　　　　你 把 水 乡 的　　　　神

6 6 5 4 - | 5 2 - 5 | 5 5 5 6 3 | 2 - - - |
韵 啰　　　 泼 洒　　 在 富 饶 的 大 地 上。

2 - - - | 6 - 2 5 | 4 4 4 4 5 | 6 1 - - |
　　　　　泼 洒 在 富 饶 的 大 地　 上。

1 - - - | 1 - - - | 1 0 4 2 | 6 1 6 - - | ♩=69
　　　　　　　　　　　　大 地 上。

转 1=♭E(前 2̇=后 5) ♩=62

(6̇ 5̇ 3̇ 2̇) | 5 5 6 1 2 2 - | 2 1 6 6 5 2 - | 2 5 4. 2 5 4 5 6 |
　　　　　甜 甜 的 水 姑 娘, 俏 俏 的 水 姑 娘, 今 生 谁 若 有 福 气,

5 4 5 1̣6 3 2 - | 5 4 5 1̣6 3 2 - | 1 6 1 3 2 2 - - | 2 3 2 1 6 5 3 2 2 - - |
娶 你 做 新 娘,　娶 你 做 新 娘,　嗬 呃　　 喔 呃

7 6 5 6 5 2 2 - - | 2 6 5 6 5 2 2 - - | 3/4 6 1 6. 0 | 4/4 6 - - 7 |
嗬 呃　　　　　嗬 呃　　　　　依 子 哟　　啊

♩=132　　　　　　　　　　　　　　　　　　ff

7 6 5 3. 3 | 1̇2 - - - | 2 - - - | 2 0 0 0 0 ‖
啊　　　　啊!

170

73. 山里女人喊太阳

甘茂华词
王原平曲

1=C 2/4 3/4 4/4

♩=100

ff
6 - - - | 2 3 3 - - | 1 6 6 6 - - | 6.1 3 3 1 1 6 2 3 |
哟　　　　哟 喂　　　　哟 喂　　　　山 里 的 女 人 哟，

2/4 3 - | 4/4 6 6 6 1 - | 6 1 1 6 1 3 1 2. | 5 1 6 6 - |
　　　　火 辣 辣 哟，　上 山 下 河 哟，　好 潇 洒 呀。

3/4 5.6 6 1 6.1 3 3 3 0 | 6 - 6 3 2 | 4/4 1 2. 2 - | 6 6 6 3 2 3 2. 1 6 |
扯 起(那个) 喉 咙 啊，　喊　　太　阳 啰，　喊 醒 了 满 山 的

1 3 1. 6 6 - | ‖: 8 | 6 6.3 1 - | 6 6 1 1 6 |
杜 鹃 花　呀。　　　　　　
♩=150 mf
1. 你 看 那　女 人 头 缠
2. 你 看 那　女 人 头 戴

1 6 3 - | 6 1 1 1 1 6 5 | 5 6 6 0 | 1 6 1 6 6 |
长 丝 帕，　紧 腰 的 围 裙 绣 山 茶。　跳 的 是 摆 手
一 枝 花，　满 脸 的 春 风 走 人 家。　弯 弯 的 是 眉

3. 2 1 - | 6 6 1 1 6 1 | 2 - - | 3 - 2 3 |
舞 啊，　唱 的 是 哭 嫁，　　　　吃 的 是
毛 啊，　翘 的 是 嘴 巴，　　　　笑 的

5 3 2 2 - | 6 1 6 1 6 1 | 3 0 1. 6 | 6 - 3 - |
转 转 饭，　喝 的 是 罐 罐 茶，　哟 嗬 一 声
溜 溜 圆，　开 的 朵 朵 花，　哟 嗬 一 声

6 - 3 2 2 | 2 - - - | 6 1 6 1 3 1 6 | 5 6 6 0 |
喊 太 阳，　　　　　喊 出(那个) 万 把 金 唢 呐。
唱 太 阳，　　　　　唱 出(那个) 一 个 金 娃 娃。

转 1=A（前 6=后 1）

$\dfrac{4}{4}$ 5. 5 - | 5 - - - | 5 5 5 3 5 | 1 1 3. 5 |
哎　　　　　　　　　　　女人头缠长丝帕，
哎　　　　　　　　　　　女人头戴一枝花，

1 3 3 5 3 3 | 1 5 5 - | 5 5 5 5 3 2 | 1 - 2 - |
紧腰的围裙绣山茶。跳的是摆手舞啊，
满脸的春风走人家。弯弯的是眉毛啊，

3 3 5 1 6 5 | 1 1 - - | 5 - - 1 1 | 5 6 5 6 - |
唱的是哭嫁呀，　　　吃的是转转饭，
翘的是嘴巴呀，　　　坐的是土铺盖，

5 3 3 3 1 | 3 5 - - | 5. 5 5 5 5 1 | 5 6 5 6 - |
喝的是罐罐茶耶，哟嗬（那个）一声喊太阳，
打的是糍粑耶，哟嗬（那个）一声唱太阳，

转 1=C（前 1=后 6）
ff ♩=70

3 3 2 3 2 5 6 | 1 1 1 0 :‖ 2 | 5 6 6 - - |
喊出（那个）万把金唢呐。　　　　哟
唱出（那个）一个金娃娃。

2. 3 3 3 1 1 6 2. 3. | 6 6 5 6 1 - | 3 3 2 3 1 1 6 1 2. | 3 1 6 6 - |
山里的女人哟，　火辣辣哟，日子（那个）越过哟，越潇洒呀。

5. 6 6 1 6. 1 3 3 3 0 6 3 2 | $\frac{2}{4}$ 1 2 2 - | $\frac{4}{4}$ 6 6 6 3 3 2. | 1 6 | 1 3 1. 6 6 - |
扯起（那个）喉咙啊，喊太阳啰，　喊出了土家人的心里话呀，

渐慢　　　　　　　　　　　　　　　　pp
3 3 2 3 1 2 3 2. 0 | 5 3 5 6 1 1 - | 6 - - - | 6 - 0 0 ‖
喊出（那个）土家人　心里话　　呀。

74. 幸福山歌

樊孝斌词
姚几元曲

1=A 2/4

(X - | X X | X X X X | 0 0 | 0 0 | X X X X | X X X X | 0 0 | X - |
X X ‖: 6 66 16̇1 | 23̇3̇3̇ 3 | 1̇ 61 23̇3̇3̇ | 1665 3 | 6 66 16̇1 | 23̇3̇3̇ 3 |
5333 2165 | 0 66 0) ‖: 6 61.6 | 6 562 | 1̇ 23̇.6̇ | 1̇ 23̇ | 6 61.6 |

1. 太阳上山唱一回，太阳下山也不回，叫上月亮
2.3. 大风吹来唱一回，大雨飘来也不回，阿哥阿妹

6 562 | 35 | 1̇.56̇ | 2̇ 2̇.1̇ | 2̇ 23̇6̇ | 2̇ 2̇ 2̇.1̇ | 2̇ 23̇6̇ | 2̇ 3̇. |

来作陪，东西南北，生活有滋有味，想唱我就张开嘴。喽喂
来相会，成双成对，心与心总相随，山歌悠悠满天飞。喽喂

3̇. 6̇ | 2̇ 3̇. | 3̇ - | 35 1̇ 2̇1̇ 6 6 | (3221 1665 | 0 660) ‖:
D.S.

嘿 喽喂　　越唱心里越美。
嘿 喽喂　　幸福年年岁岁。

转1=B

‖: 5 3̇5 | 5 1 1 | 1 3 3 2 2 | 1 6 5 | 5 1 1 3 | 5.3̇ 5 3̇ 2 | 1 2 3 2 1 |
你 和我来 对，山歌好比那春江水，一路走来一 路唱，春光多明

2̇ - | 5 3̇5 | 5 6̇5 1̇ | 1 3̇ 3̇ 2̇ 2̇ | 1̇ 6 5 | 5 1 1 3 | 2 0 2 7 | 1̇ - |
媚。 你 和我来 对，山歌就像那酒一杯，天地吉祥，四 海同醉。

转1=A

1̇ - ‖:2. (2̇ 3̇. | 3̇ 3̇3̇3̇ 3̇ | 3̇ 21̇2̇ 1̇ 6 5 | 2 5 6 | 6 66 56̇2̇2̇ | 1̇23̇3̇ 3̇3̇21̇ |
D.S.1

1 2 3 1 2 1 6 1 | 2 3 5 1 2 1 6 5) ‖: 3. 5 1 1 3 | 2 2 | 2 - | 0 5 | 1̇ 2̇1̇ ‖
D.S.2 天地吉祥，四海　　　　四 海同醉。

75. 文成公主

张名河词
印 青曲

$1={}^\#G$ $\frac{2}{4}$

‖: (6 3 6165 | 6 - | 1 5 6165 | 3 - | 5. 3 5 61 | 2. 1 6̣15 |

5 3 1̣6̣5 | 6 -)

6 - | 6 -) | 3 32 36 | 565 3 | 12 3 21 | 21 6̣ 6̣ |
1. 身边是锦绣繁　华，满目是青山　如画，
2. 伴着那雪莲花　呀，与君是恩爱　天下，

　　　　　　　　　　　　　　　　　　(0 5 3
6̣ 5̣6 1 | 3 2̣6 1 | 2. 3 53 | 2 - | 2. 1 6̣15̣6̣ | 2 -) |
却为何　纵别离，风雪走天　涯。
却为何　常思念，冷暖问卓　玛。

3 5 56 5 | 1. 6̣1 | 6̣2 223 | 5 - | 1 1 61 | 236 1 |
朔风吹劲草，马蹄踏流　沙，车前啊才晓月，
杨柳植春风，奶茶送牵　挂，经筒啊轻轻摇，

　　　　　　　　(2 32)
53 2 725 | 1 6̣ | (6̣367 1712) | 5 3 561 | 6 - | 5 2 55 6 |
车后又晚霞。　　　　喜马拉　雅，为你献哈
经幡阵阵唱。　　　　喜马拉　雅，冰雪染白

533 | 3. 56 6 | 55 32 | 2223 532 | 3 - | 6 3 6165 | 6 - |
达，往日只觉乾坤重，今日方知情无　价。阿姐甲　莎，
发，往日知你情相依，今日和睦传佳　话。阿姐甲　莎，

1 5 6165 | 53 3 | 6. 65 6 | 5321 2 | 3 23 1651 | 6̣ - :‖
阿姐甲　莎，从此高原是你家，是你　家。
阿姐甲　莎，万民心中是你家，是你　家。

6 3 6165 | 6 - | 2̇ 5 6165 | 3 - | 6. 65 6 | 5321 2 |
阿姐甲　莎，　　阿姐甲　莎，　　万民心中是你家，

0 5 6 5 3 | 2 - | 2 - | 1 16 563 | 3 - | 6 - | 6 - ‖
是你家，　　　是你　　　　　家。

76. 血里火里又还魂
——歌剧《党的儿女》选曲

(田玉梅唱段)

贺东久 阎肃词
王祖皆 张卓娅曲

声乐(第三版)

6.(7 6 5 6) | 0 6 1 4.5 | 6 1 7 6 5.6 | 4 3 2. | 2 2 4 3 2 1 | 1 7 6 5 6 1 |
心；　　风呀嗖　嗖地刮，　呼天喊地　唤亲

4.　 3 2 | 5.ⅴ 6 | 5 6 1 1 3 2 2 1 | 2 | 5 3 5 3 2 1 2 6 1 | 2 — | (5 6
人。

4.4 3 2 1 2 6 1 | 2 —) | 5 5 6 5 4 3 | 2 1　 2 | 4 3 2 4 5 1 7 | 6.(7 6 5 6) |
万家闭门　低声泣，

渐强……

2 2 3 3 7 6 | ♭5. 6 | 1.2 1 5 6 7 6 5 | 4 3 2 ⅴ 5 6 | 6/2 — | 3/4 2 5 3 2 5 3 2.5 3 2 |
刻骨的刀　痕掩泪痕掩

2/4 5 1 ⅴ 2 7 | 6 2 7 6.7 6 5 | 2 4　 3 2 | 5 5 ⅴ 6 | 5 6 1 1 3 2 2 1 | 2 |
　　　　　　　　泪　痕啊！

5 3 5 3 2 1 2 6 1 | 2 — | 4 4 2 4 5 6 | (4.4 4 2 4 5 6) | 1 1 6 1 2 4 3 | 3/4 2 — | 2/4 2. 1 2 |
老支书,亲人们，　　　　　摇不醒叫不 应，　　你们

5. 5 5 4 3 | 3/4 2.5 2 1 7 6 5 0 4 5 | 2/4 ♭5/6 — | ♭5/6 — | ♭7/6 0 ♭7/6 0 |
迎着枪弹　去，

2 7 6 5 4 4 4 4 | 3 2 5 1 2 | 2　 2.3 1 2 | 6 1 2 0 5 | ♭5. 6 1 | ♭3 2 1. |
留下我孤零零。　　　　　　　　　　　荒野

5.3 2 1 1 6 1 | 2.7 6 5 5 4 5 | 6. ⅴ 1 7 | 6. 1 7 | 6.1 6 1 3 2 1 | 2 — |
哭　啊哭　啊英灵,

f　　　　　　　　　　　渐弱

4 4　 3 2 | 2 5　 3 2 5 1 ⅴ 2 7 | 6 2 7 6.7 6 5 | 2 4　 3 2 | 5. 6
哭啊　英灵啊。

渐慢　　　　　　　　　　　　　　　　原速　ff

5 6 1 1 3 2 2 1 | 2 | 5 3 5 3 2 1 2 6 1 | 2 — | (4.　 3 2 | 5. 4 5

渐弱

6.6 6 5 4 3 4 3 2 | 5 1 ⅴ 2 7 | 6 2 7 6.7 6 5 | 2 4 | 3 2 | 5 6 1 1 3 2 2 1 | 2 |

第一章 独唱作品

```
渐慢              轻快拍子
5 3 5 3 2 1 2 6 1 | 2 0 2 0 | 2 0 2 0 | 4 3 2  4 3 2 | 4 3 2  4 3 2 |

                                        反复加男高  女高伴唱
0 4 5 6 1 6 5 | 1/4 4 5 4 3 | 2/4 2. 2 2 2 | 2 2 2 2) ‖: 0 2  2 | 2  6 |
                                                         茫 茫   生 死

2. 5 2 1 | 6 5 2 | 0 5 5 | 4 5 | 6. 1 7 6 | (0 5 5 4 5 |
路,              悠 悠  两 世 人。

6 1 7 6) | 0 2  2 | 2  5 | 6. 1 7 6 | 5 6 4 | 0 5 5 |
         茫 茫   生 死 路,              悠 悠

4 5 1 3 | 2. 3 1 2 | (0 2 2 6 1 | 2 3 1 2) 0 4  2 | 4  3 2 | 5  6 5 |
两 世 人,                              天 有 情 不 让 火 绝 灭,

                                                          1.
0 6 5 6 1 2 | 3 2 1 2 | (0 2 2 2 | 2. 2 2 2 | 2 2 2 2 | 2 2 2 2 :‖
地 有 灵 不 让 种 断 根。

                        (0 6 5 6 4. 3 2 4 5. 5 5 5 5 5 0)
廾 0 4 4 4  4 | 3 2 ∨ 2 ²/₄ 5. | 5 - | 5 - - - |
  鬼 门 关 前

              (0 2 2. 3 1 7 6 1 1 1 0)
                                ⌒3
0 2 4 3 2 6 1. | 1 - - - - | 7. 7 7 7 7 6 5 6 (6 6
走 一 走,                    杀 不 死 的 田 玉 梅,

    渐快
          ⌒3      ⌒3    ⌒3     ⌒3
6 4 5 2 6. 6) | 6 5 6 4 3 2 2 1 2 4 3 2 ∨ 2 4. | 4 - |
              山 样 仇 海 样 恨,山 样 仇 海 样 恨。

(4 4 3 2 2 4. 4) 2 2 4 5 6 1 | 0 2. 2 5 5 5 - | 5 3 5
                我 要 再 和 你 们 拼 一 拼 哪!

3 2 1 2 6 1 ∨ 2 - 0 | (4 5 6 - 4 5

6. 6 6 6 6 6 6 5 | 4. 4 3 2 1 2 6 1 | 2 - - - | 2 0) ‖
```

77. 山寨素描

佘致迪词
孟 勇曲

1=C 4/4 3/4 2/4

(3 3 | 3 — 3 3 2 6 | 3 — — 5 3 | 6 — —) 2 2 | 3 — — — |
　　　　　　　　　　　　　　　　　　　　　　　桑 树 上

2 1 2 1 | 1 6 0 5 6 | 5 6 | 6 — — 5 6 | 1 — — 1 6 1 6 |
雄鸡一声鸣也 一声鸣哦， 　　　晨雾中 　　依依袅袅

6 5 0 4 5 1 6 | 5. | 5 2 3 2 3 | 5 — | 5 6 5 6 5 5 3 3. |
炊烟 飘如云 哟。 　山寨醒来了， 　山寨醒来了哦，

1 — — 5 6 5 6 | 5 5 5 4 5 4 4 — | 2 1 2 1 1 6 6 6 0 5 6 |
哎 　醒 来的山寨哟。 　恰似水墨泼写的 　好

　　　　　　　　　　　　　　　转1=F
5 — 6 | 1 2 1 1 — — | (5 1 2 5 | 1 2 5 1 | 5 1 2 5 | 5 1 2 5 |
风 　 景哦。

1 2 5 1 | 2 1 1 0) ‖: 5. 1 1 | 2 1 2 1 5 1. 2 | (5 1 1 1 2 1 2) | 5. 1 1 |
　　　　　　　　　1. 溪 水 叮咚叮咚流淌， 　　　　　　鹊鸟
　　　　　　　　　2. 背 篓 嘻嘻哈哈爬山， 　　　　　　山路

6 5 6 5 | 2. 5 5 | (2 5 5 6 5 6 5) | 5. 7 7 | ♭7 5 7 5 | 4. 5 | 5. 0 |
叽叽喳喳闹 林； 　　　　　木 叶 呜哩呜哩吹 歌，
曲曲弯弯穿 云； 　　　　　手 镯 叮当叮当碰 响，

　　　　　　　　　　　　　　　　1.　　　　　　2.
2. 5 5 | 4 3 3 2 | 1 1 | (5 1 2 1 2 1) :‖ (5 1 2 5 1 2 1 1) | 5 1 |
瀑 布 哗啦哗啦飞银。 　　　　　　　　　　　　　　　歌
摩 托 呼隆呼隆出村。

1 2. | 1 1 6 6 5 | 5 — 5 1 | 1 2. | 1 1 6 6 5 | 1 2 — 5 6 |
堂 踩芦 笙， 山 风 撩花 裙。 吊

1. 2 1 6 6 5 | 1 2. 1 1 0 | 5 1 1 1 6 6 5 | 4. 2 1 1 6 |
角 楼上情人会， 弯把把花伞最 勾魂嗨依

第一章 独唱作品

(Sheet music page — lyrics only transcribed below)

哦。擂起那苗鼓迎远客啰，

哎 打起了山歌好相亲啰。

哎 燃起那篝火红满天，

抬起那酒缸哟，说年成嗨哦 哎

嗨哦。 欢乐中

半个月亮悄悄爬上岭哦，山寨哟 睡了睡了

睡在梦境里哦，笑呀笑盈盈，笑呀笑盈盈哦

哎哦 哎哦 哎哦 嗨依哎哦

哎哦 哎哦！

第二章 合唱作品

1. 国 际 歌

[法] 鲍狄埃词
[法] 狄盖特曲

1 = ♭B 4/4

庄严、雄伟

```
5 | 1. 7 2 1 5 3 | 6 - 4 0 6 | 2. 1 7 6 5 4 |
```
1. 起　来，饥寒交迫的奴　　隶，起　来，全世界受苦的
2. 从　来就没有什么救　　世主，也　不靠神仙皇
3. 是　谁创造了人类世　　界？是　我们劳动群

```
3 - - 5 | 1. 7 2 1 5 3 | 6 - 4 ᵛ 6 2 1 |
```
人！　　满腔的热血已经沸　腾，要为
帝。　　要创造人类的幸　福，全靠
众。　　一切归劳动者所　有，哪能

```
7 2 4 7 | 1 - 1 0 3 2 | 7 - 6 7 1 6 |
```
真理而斗　争！旧世界打个落花
我们自　己。我们要夺回劳动
容得寄生虫！最可恨那些毒蛇

```
7 - 5 ᵛ 5 #4 5 | 6. 6 2. 1 | 7 - 7 0 2 |
```
流　水，奴隶们起来，起　来！不
果　实，让思想冲破牢　笼。快
猛　兽，吃尽了我们的血　肉。一

```
2. 7 5 5 #4 5 | 3 - 1 ᵛ 6 7 1 | 7 2 1 6 |
```
要说我们一无所　有，我们要做天下的主
把那炉火烧得通　红，趁热打铁才能成
旦把它们消灭干　净，鲜红的太阳照遍全

```
5 - - 5 0 3. 2 | 1 - 5. 3 | 6 - 4 0 2. 1 |
```
人！
功！　　这是最后的斗　争，团结
球！

```
7 - 6 5 | 5 - 5 0 5 | 3 - 2 5 |
起来      到 明 天,    英 特  纳 雄

1̇ - 7. 7 | 6. #5 6 2̇ | 2̇ - 2 0 3. 2 |
耐    尔 就 一 定 要 实 现。    这 是

1̇ - 5. 3 | 6 - 4 0 2̇. 1̇ | 7 - 6 5 | 3̇ - 3̇ |
最   后 的 斗   争,  团结 起来   到 明 天, 英

5 - 4 3 | 2. 3 4 0 4 | 3. 3 2. 2 | 1 - - ‖
特   纳 雄  耐   尔 就 一 定 要 实 现。
```

2. 中华人民共和国国歌

(齐唱)

田 汉词
聂 耳曲

1=G 2/4

```
(1. 3 5 5 | 6 5 | 3. 1 5 5 5 3 1 | 5 5 5 5 5 5 1) | 0 5 |
                                                      起

1. 1 | 1. 1 5 6 7 | 1 1 | 0 3 1 2 3 5 5 | 3. 3 1. 3 |
来!  不 愿 做 奴 隶 的 人 们!  把 我 们 的 血 肉, 筑 成 我 们

5. 3 2 | 2 - | 6 5 | 2 3 | 5 3 0 5 | 3 2 3 1 |
新 的 长 城;  中 华   民 族   到 了 最 危 险 的 时

3 0 | 5. 6 1 1 | 3. 3 5 5 | 2 2 2 6. | 2. 5 1. 1 3. 3 |
候,  每 个 人 被 迫 着 发 出 最 后 的 吼 声。起 来! 起 来! 起

5 - | 1. 3 5 5 | 6 5 | 3. 1 5 5 5 | 3 0 1 0 5. 1 |
来!  我 们 万 众 一 心,   冒 着 敌 人 的 炮 火, 前 进!

3. 1 5 5 5 | 3 0 1 0 | 5 1 | 5 1 | 5 1 1 0 ‖
冒 着 敌 人 的 炮 火,  前 进! 前 进! 前 进! 进!
```

3. 飞来的花瓣

望 安词
瞿希贤曲

1=♭E 4/4

行板

mf

| 0 3 3 3 4. 3 3 | 2 3 6 7 7 2. 1 1 | 0 2 3 0 1 6 |

1. 飞来的信件　像那彩色的花瓣，　一片　一片
2. 飞来的花瓣　织成缤纷的画卷，　一张　一张

| 0 7 6 5 6 1 | 2. 1 2 3 3 — | 0 5 3 2. 3 2 6 |

寄　来赤诚的怀　念，　寄来赤诚的
展　现祖国的春　天，　展现祖国的

| 7 3 — 2 0 1 | 1 — — — | 0 0 0 0 |

怀　　念。
春　　天。

pp

| 0 5 #4 5 6 7. 7 | 6. 5 5 3. | 0 5 #4 5 6 7. 7 | 6. 5 5 — |
| 0 3 3 3 #2 2. 2 | #2 — 3 1. | 0 3 3 3 #2 2. 2 | #2 — 3 — |

是写给老师的问　候，　是送来优秀的答　卷，

| 0 1 1 1 7 7. 7 | 7 — 1 5. | 0 1 1 1 7 7. 7 | 7 — 1 |
| 0 5 5 5 #4 4. 4 | #4 — 5 — | 0 5 5 5 #4 4. 4 | #4 — 5 — |

mp

| 0 3. 2 6. 5 5 | 5 1 7 6 3. 5 | 6 1 2 — — | 7. 6 5 1. |

片片花　瓣　在春风中倾吐芬芳，

| 0 0 3 — | 3 — 3. 5 | #4 — — — | 4. 4 3 3. |

嗯，　　　　倾吐，　　　回答老师，

sfp　　　　　　　　　　　　　　　*f*

| 6 — 7 — | 1 — — — | {1/6} — — — | 5. 5 5 5. |
| 4 — 3 — | 6 — — — | 5 — — — | 5. 5 5 5. |

嗯，

第二章 合唱作品

4. 踏雪寻梅

刘雪庵词
黄自曲
黄友棣编合曲

1=D 或 1=E 2/4

小快板 ♩=96

第二章 合唱作品

声 乐(第三版)

```
mf <  f
3 5 5 | 1 1 1 | 1 - | 1 1 3 5 | 1 7. 6 | 3 6 5 0 |
响 叮 当,  响 叮 当。         好  花 采 得 瓶 供 养,

mf <  f
1 3 3 | 1 1 1 | 1 - | 1 5 1 3 | 3  2. 1 | 1 1 1 0 |

mf <  f
0 5 5 5 | 0 5 5 5 5 | 5 5 5 5 | 5 0 5 | 6  3. 3 | 6 3 5 0 |
叮 叮 叮, 叮 叮 叮 叮, 叮 叮, 叮 当 叮。好 花 采 得 瓶 供 养,

1 0 5 0 | 3 0  3 0 | 3 3 3 3 | 3 0 1 7 | 6  5. 5 | 4 4 3 0 |
叮 当,  叮 当,

                        f
5 1 2 3 4 | 5 5 0 5 3 2. 1 | 1 - | 1 - | 1 0 0 ‖
伴 我 书 声 琴 韵,  共 度 好 时 光。

                        f
1 1 7 1 1 | 1 5 0 | 3 5 4. 3 | 3 - | 3 - | 3 0 0 ‖

                        f
3 3 1 2 | 3 3 0 | 5 1 7. 5 | 5 5 5 5 | 0 5 5 5 5 | 5 0 0 ‖
伴 我 书 声 琴 韵,  共 度 好 时 光。叮 叮 叮, 叮 叮 叮 叮 当。

                        f
6 6 6 ♭6 | 5 5 0 | 5 5 5. 5 | 1 0 0 | 1 0 5 0 | 1 0 0 ‖
                                      叮 叮 当。
```

5. 茉 莉 花

（女声齐唱、领唱、二部合唱）

1=D 4/4

江苏民歌
黄 自编合唱

优美地 ♩=60

(1. 2 1. 65 | 3235 6516 535 ∨53 | 2. 1 23 561 6532 | 10 6123 1 -)

3235 6516 535 ∨6 | 123 2161 5 - | 535 6 123 165 |
（齐）好一朵茉莉花， 好一朵茉莉花， 满园花草

5 2 3532 161 1. | 321 2. 3 561 65 | 532 3532 126 1 |
香也香不过它， 我有心采 一朵戴， 看花的人儿要

2. 3 1216 16 5. | (3211 2. 3 561 65 | 532 3532 126 1 | 2. 3 1216 16 5.)
将 我 骂。

（领）3235 6516 535 ∨6 | 123 2161 5 - | 535 6 123 165 |
好一朵茉莉花， 好一朵茉莉花， 茉莉花开

5 - - 556 | 1 - - 223 | 0 556 1 - |
哎 茉莉花,（哎） 茉莉花, 茉莉花,（哎）

3 - - 223 | 5 - - 556 | 0 223 5 - |

5 2 3532 16 1. | 1 - 2 - | 1 - 6 5 |
雪也白 不过它， 哎 哎 哎 旁人

2 - 3. 2 161 | 321 2. 3 561 65 | 532 3532 126 1 |
哎 哎) 茉莉花，我有心采 一朵戴， 又怕旁人

6 - 1. 6 535 | 321 2. 3 561 65 | 532 3532 126 1 |

187

这是一页简谱乐谱（茉莉花），无可转录的正文文本。

6. 半个月亮爬上来

（无伴奏混声四部合唱）

维吾尔族民歌
佚　　　名译词
王　洛　宾记谱配歌
杨嘉仁　蔡余文编曲

1=G 2/4

♩=100

女高：| 0 3 4 5 5 | 4 5 4 3 #2 3 | 3 5 4 3 2 #1 2 |

女低：| 0 1 2 3 3 | 2 3 2 1 — | 1 3 2 1 7 #6 7 |
1. 半个月亮爬上来，依啦啦，
2. 半个月亮爬上来，依啦啦，

男高：| 0 5 5 5 5 | 6 7 6 5 #4 5 | 5 6 5 5 — |

男低：| 0 1 1 1 1 | 1 1 1 — | 1 1 5 — |

| 3. 3 3. 0 | 1 2 3 4 5 5 | 4 5 4 3 #2 3 | 3 5 4 3 2 #1 2 |

| 1. 1 1. 0 | 1 7 1 2 3 1 | 2 3 2 1 — | 1 3 2 1 7 #6 7 |
爬　上　来。　照着我的姑娘梳妆台，依啦啦，
爬　上　来。　为什么我的姑娘不出来，依啦啦，

| 5. 5 5. 0 | 3 4 5 6 5 3 | 6 7 6 5 #4 5 | 5 6 5 5 — |

| 1. 1 1. 0 | 1 1 1 1 1 | 1 1 — | 1 1 5 — |

稍快　　　　　　　　　　　　　　mf

| 3. 3 3. 0 | 0 0 0 0 | 6 7 1 5 | 3 3 3. 0 |

　　　　　　　　　　　　　　　　mf
| 1. 1 1. 0 | 0 0 0 0 | 3 4 4 3 — | 1 1 1. 0 |
梳　妆　台。
不　出　来。

　　　　　　f
| 5. 5 5. 0 | 1 2 3 4 5 | 5 5 5 5 | 6 6 6. 0 |
请你把那纱窗快打开，依啦啦，

　　　　　　f
| 1. 1 1. 0 | 0 0 1 2 3 4 | 3 2 1 — | 6 7 1 2 3 1 0 |
把那纱窗快打开，依啦啦，

声乐(第三版)

歌词：快打开。依啦啦，快打开。再把你那玫瑰摘一朵，轻轻地扔下来，再把你那玫瑰把那玫瑰摘一朵，轻轻地扔下来。摘一朵。

7. 山楂树

(女声合唱)

[苏联]比平科词
[苏联]罗代金曲
马稚甫译词
任 策配歌

$1=\flat A$ $\frac{3}{4}$

```
 6·  -  6· | 1  -  6· | 2  -  - | 6·  -  7 |
```
(女声齐唱)1. 歌　　声　轻　　轻　荡　　漾，　　　在
(女声领唱)2. 当　　那　　河　　上　笛　　声　　　面，　我
(女声齐唱)3. 车　　间　　短　　短　见　　面，　　　我
(女声领唱)4. 到　　底　　哪　　个　更　　　　　　　合

```
 1  -  7· | 3  -  2 | 6·  -  - | 6·  0  0 |
```
黄　　昏　河　　面　上，
刚　　刚　停　　下，
刚　　多　么　热　烈，
我　　的　心　　愿？

```
 6·  -  3 | 3  -  1 | 2  -  - | 6·  -  7 |
```
在　　那　远　　处　工　　　厂，　闪
我　就　沿　　着　小　时　　候，　向
在　我　那　　黄　昏　早　　了，　我
我　的　心　　乱　　　　　　　不

```
 1  7·  1 | 3  -  2 | 1  -  - | 1  0  0  0  0  0  0 |
```
耀　着　光　　芒。
山　楂　树　走　去。
们　默　默　无　言。
知　道　怎　么　好。

女高 ｜ 5 - 5 | 5 4 3 | 2 - - | 6· - 6· | 7· - 1 |
列　车　飞　快　地　逝　　　去，　车　厢　里　那
风　啊　不　停　地　吹　　　着，　穿　过　那
夏　天　夜　晚　的　星　　　星，　照　着　两　个
两　个　小　伙　子　都　　　勇　敢，　两　个

女低 ｜ 3 - 3 | 3 2 6· | 2 - - | 6· - 6· | 5 - 6· |

声乐(第三版)

```
{ 2  1  2 | 3 - - | 3 0 0 | 1 - 1 | 1  2  3 |
  灯  光  辉  煌,           就  在  山  楂  树  那
  树  林,                  但  右  边  坐  着  星
  他 们 两 个              一 样 好,   亲 爱 的 山
  7  6  7 | 1 - - | 1 - - | 6 - 6 | 6  7  1 | }

{ 5 - - | 4 - 3 | 2 - 7 | 3 - 2 | 6 - - |
  下     面,    两 个 青  年  等 着  我。
  铣     工,    左 边 是  个  更 可  爱。
  告  诉  我,  哪 个  请 你 告 诉  我。
  树  呀,
  3 - - | 2 - 1 | 7 - 3 | 1 - 7 | 6 - - | }

{ 6 0 0 ‖: 6· - 6 | 6 5 6 | 5 3 4 | 4 - 4 |
           6  - 4 | 4 3 4 | 3 - - | 2 - 2 |
       1.3. 哦咿 你 茂 密 的 山  楂  树,
         4. 哦咿 你 山 楂 树  呀  亲
  6 0 0 :‖ 6 - 6 | 6 7 #1 | #1 - - | 2 - 2 | }

{ 4 - 5 | 6 5 4 | 3 - - | 3 - - | 1 - 1 |
  2 - 3 | 4 3 2 |
  洁    白  的  花,         哦咿  你
  爱    的 山 楂 树,          哦咿  亲
  5 - 5· | 5· 6 7 | 1 - - | 7 3 #4#5 | 6 - 6 | }

{ 1  2  3 | 5 - - | 4 - 3 | 2 - 7 | 3 - 2 |
  6  7  1 | 3 - - | 2 - 1 | 7 - 3 | 1 - 7 |
  为 什 么 发     愁, 亲 爱 的 山 楂 树
  爱 的 山 楂     树, 请 你 告 诉
  5  5  5 | b7 - - | 6 - 6 | 4 - 4 | 3 - #5 | }

       |1.3.              |4.
{ 6· - - | 6 0 0 :‖ 6· - - | 6 0 0 ‖
  树。              树。
  我。              我。
  6· - - | 6 0 0 :‖ 6· - - | 6 0 0 ‖ }
```

8. 玛 依 拉

1=C 3/4

哈萨克族民歌

♩=100

声乐(第三版)

歌词:
人们都叫我玛依拉 诗人玛依拉,
牙齿白声音好 歌手玛依拉,
我是瓦利姑娘名叫玛依拉,
白手绢丝面上绣满了玫瑰花,
白手绢丝面上绣满了玫瑰花。
谁能来唱上一支歌比比玛依拉。

194

第二章 合唱作品

```
┌ 5  1̇ 7 1̇ │ 7 1̇ 2̇ 1̇ │ 7  7 6 7 1̇ │ 7 6 5 5 5 0 │ 5 6  6 5 │
│ 高兴时 唱上一支歌   弹起了冬不拉 冬不拉,  来 往
│ 青年的 哈萨克人   人人羡慕我 羡慕我,  谁 的歌
│ 青年的 哈萨克人   人人羡慕我 羡慕我,  从那远
└ 5  5 3 5 │ #4 5 6 7 5 │ 7  7 6 7 6 │ 5 6 5 5 5 0 │ 7 1̇  1̇ 6 │

┌ 5 — 3 │ 4 — 5 4 │ 3 2 │ 3 2 3 4 5 6 │ 5 6 5 3 4 5 │
│ 人们  挤  在 我 的 屋 檐 底 下,   玛依拉 玛依
│ 声  来  和 我 比 一 下 呀,
│ 山  跑  到 了 我 的 家 呀,
└ 7 — 6 │ 7 — 1̇ 6 │ 5  3 3 2 │ 3 4 5 6 │ 0 5 0 │
                                            哈

┌ 4  3 2 3 4 │ 5 6 5 3 4 5 │ 4  3 2 3 4 │ 5 6 5 3 │ 4 — 3 2 │
│ 拉 哈拉拉库拉依拉  拉依拉  哈拉拉库拉依 拉哈拉   拉拉
└ 5 0 5 │ 0 5 0 │ 5 0 5 │ 3 4 3 1 │ 2 — 5 4 │
  哈    哈    哈   哈    哈

    ┌1.2.―――――――┐  ┌3.――――――――――――――――
┌ 1 — — │ 1 — — :│ 1 — — │ 1 — — │ (1 6 6 │
│ 拉。           拉。
└ 3 — — │ 3 — — :│ 3 — 1̇ 1̇ │ 1̇ 0 0 │ 0 0 0 │
                     拉拉 拉。

  1 6 6 │ 3 5 1̇ │ 3 5 1̇ │ 1 6 6 │ 1 6 6 │
  3 5 1̇ │ 3 5 1̇ │ 4 — — │ 4 — — │ 1 — — │
  1 — — │ 4 — — │ 4 — — │ 1 — — │ 1̂ — — )│
```

195

9. 小天鹅

柴科夫斯基曲
佚名填词

1=F 4/4

（此处为简谱合唱谱，含三个声部）

歌词：
啦啦啦湖水荡漾，啦啦啦啦花在吟唱，啊晚风吹来阵阵幽香，跳跃吧跳跃美丽的圣灵小天鹅，轻娴纯洁无暇化作那柔云化作那星星化作那月光。跳跃吧美丽的圣灵小天鹅，轻娴纯洁无暇万物月光啊跳跃吧跳跃啦啦啦啦。

（伴唱声部）啦啦啦啦啦啦啦啦，啦啦啦啦啦啦啦啦，啊跳跃吧跳跃吧，啦啦啦啦，啦啦啦啦啦啦啦啦，啦啦啦啦啦啦啦啦，啊跳跃吧跳跃吧啦啦啦啦，

第二章 合唱作品

10. 山 童

(二部合唱)

蒋明初 雷思奇词
万 里 晓耕曲

1=E 2/4

欢快、活泼地

第二章　合唱作品

```
> >              > >
5 5 0 | #5 5 0 | 6 3 3 2 5 5 | 3 1 1 6 2 2 | 7 7 5 5 5 5 | 3 3 0 3 |
响声     叫声     蹦跶跶蹦跶跶 蹦跶跶蹦跶跶，羊儿摇着辫儿 跳高，那
水波     河水     叮咚咚叮咚咚 叮咚咚叮咚咚，鱼儿摇着尾巴 打闹，那

0  5 5 5 5 | 0 #5 5 5 5 | 3 1 1 6 2 2 | 1 6 6 3 5 5 | 5 5 3 3 3 3 | 3 3 0 |
   啪嗒啪嗒，  咩咳咩咳，
   噼啪噼啪，  嘻嘻哈哈，

> >              > >
5 5 0 | #5 5 0 | 6 3 3 2 5 5 | 3 1 1 6 2 2 | 7 7 5 5 5 5 |
踢声    叫声     蹦跶跶蹦跶跶 蹦跶跶蹦跶跶，羊儿摇着辫儿
水波    河水     叮咚咚叮咚咚 叮咚咚叮咚咚，鱼儿摇着尾巴

0  5 5 5 5 | 0 #5 5 5 5 | 3 1 1 6 2 2 | 1 6 6 3 5 5 | 5 5 3 3 3 3 |
   啪嗒啪嗒，  咩咳咩咳，
   噼啪噼啪，  嘻嘻哈哈，

        mp
6 6 0 6 | 7 3  7 3 | 7 3 0 7 | 7 1 1 1 | 7 3 0 6 | #1 6 1 6 |
跳高，啊 挑起 挑起 挑起    把夜幕一角 挑起，啊 抖掉抖掉
打闹，啊 啪嗒 啪嗒 啪嗒    我打出一串 水漂，啊 傻笑傻笑

6 6 0 6 | 7 3  7 3 | 7 3 0 7 | 7 1 1 1 | 0  0  | 0  0 |

#1 6 0 7 | 7 2 2 2 | 3 3 0 3 | 5 1 5 1 | 5 1 0 3 | 3 5 5 5 | 5 6 0 6 |
抖掉    把满天星星 抖掉，啊 红了红了红了 那天边云彩 红了，啊
傻笑    那河水吃吃 傻笑，啊 打闹打闹打闹 那鱼儿摆尾 打闹，啊

mp ———————————— f ——————— f
#1 1 1 2 2 | 3 3 3 #4 4 | 5 5 3 3 3 3 | 6 6 0 3 | 6 - 6 | 6. 1 |
习梭梭习梭 习梭梭习梭 黎明透过树梢 来到。啊勒     勒勒
习梭梭习梭 习梭梭习梭 鱼儿摆着尾巴 打闹。

6 6 6 6 6 | 1 1 1 2 2 | 3 3 2 2 2 2 | 1 1 0 2 | 1 - 1 | 2. 3 |
```

199

声乐（第三版）

转 1=D（前 2 = 后 3）

Lyrics (by line group):

梭拉拉梭梭啊勒，勒勒梭拉拉梭梭
梭
梭，梭，梭，梭，梭，梭，
梭梭梭梭梭　梭梭梭梭梭，　梭梭梭梭梭，梭

梭　　　梭，静静坐在山坡，那
　　　　　　草帽盖着憨笑，那
梭梭梭梭梭，

朝霞多美好，　山林唱着绿色
梦里多美好，　醒来对着山坳

歌谣，山风哄小草睡觉，　　　梭梭，
呼叫，传来回声多奇妙，　　　梭梭，

200

第二章 合唱作品

```
♯1  6  | 6  3 | 3  7  | 7  6 | 3 3 0 3 | 2  3 |
山  林   唱  着   绿  色   歌  谣，山 风 哄 小 草
醒  来   对  着   山  坳   呼  叫，回 声 是 多 么

3  3 | 3  ♯1 | 7  ♯5 | ♯5  6 | 6 6 0 6 | 7  7 |
```

```
♯1  3 | 3.  0 | ♯5  3 | 3  3 | 3  2 | 1  6 | 3 3  3 |
睡  觉。     太  阳   太  阳   升  起   来  了，小 花 它
奇  妙。     蜜  蜂   蜜  蜂   哼  着   小  调，小 鸟 它

6  6 | 6.  0 | 7  ♯5 | ♯5  5 | 2  3 | 3  3 | 1 1  1 |
```

```
          |1.                    |2.
2  3 | ♯1  6 | 6.  0 | ♯1  6 | 6 - | 6 - | 6 - |
伸  伸   懒  腰。           笑  笑。
说  说

7  7 | 6  6 | 6.  0 | 6    { 1 | 1 - | 1 - | 1 - |
                              6 | 6 - | 6 - | 6 - |
```

```
1.2.   p
(0 4  4 4 | 4 4 4 4  4 4 | 0 4  4 | 0 ♯4  4 4 | ♯4 4 4 4  4 4 | 0 ♯4  4)
```

转 1=E (前5=后4) 稍快

```
6 3 3 2 | ♯1  3 0 | 6 3 3 2 | ♯1  3 0 | 2 0 3 0 | 6 0 0 |
太 阳 升 起  来    了，小 花 伸 着  懒    腰， 伸 懒 腰，
蜜 蜂 哼 着  小    调，小 鸟 说 说  笑    笑， 说 又 笑，

3 3 1 6 | 6  6 0 | 3 3 1 6 | 6  6 0 | 6 0 ♯5 0 | 6 0 0 |

1 1 6 6 | 3  3 0 | 1 1 6 6 | 3  3 0 | 6 0 3 0 | 6 0 0 |
```



第一段歌词：
- 山林唱着歌谣，回声多么奇妙，多奇妙。啊
- 小草小草睡觉，草帽盖着憨笑，多美好。啊

后续衬词：勒 勒勒梭 拉拉梭梭，啊勒 勒勒梭 拉拉梭梭，啊勒。
梭 梭梭梭梭，啊梭 梭梭梭梭，梭梭梭梭梭，啊梭 梭梭梭梭。

反复记号 1. 与 2. 结尾段衬词：梭梭梭梭，啊梭 梭啊梭 梭梭，梭梭梭梭梭，梭梭，梭梭梭梭梭，

第二章 合唱作品

第三章 儿童歌曲精选

1. 卖 报 歌

安 娥词
聂 耳曲

1=F 2/4

| 5 5 5 | 5 5 5 | 3 5 6 5 3 | 2 3 5 | 5 3 5 3 2 | 1 3 2 | 3 3 2 | 6̣ 1 2 |

1.-3. 啦啦啦！ 啦啦啦！ 我是卖报的 小行家，
不等天明去 等派报， 一面走， 一面叫：
大风大雨里 满街跑， 走不好， 滑一跤，
耐饥耐寒地 满街跑， 吃不饱， 睡不好，

| 6 6̲5̲ | 3̲6̲5 | 5̲3̲2̲3̲ 5 - | 5̲3̲2̲3̲ 5̲3̲2̲3̲ | 6̣ 1̲2̲3̲ | 1 - ‖

今 天的新闻 真正 好， 七个铜板就 买 两 份 报。
满 身的泥水 惹人 笑， 饥饿寒冷只 有 我 知 道。
痛 苦的生活 向谁 告， 总有一天光 明 会 来 到。

2. 劳动最光荣

金近 夏白词
黄 准曲

1=♭B 2/4

活泼、有力地

| 5̲1̲ 1̲5̲ | 6̲6̲5̲ | 3̲5̲1̲3̲ 2 - | 5̲1̲ 5 | 6̲6̲5̲ | 5̲1̲3̲ 2̲5̲ |

太阳光 金亮亮， 雄鸡唱三 唱， 花儿 醒来了， 鸟儿 忙梳

| 1̇ - | 1̇.2̲̇ 1̲5̲ | 6̲6̲5̲ | 3̲.1̲ 6̲5̲ | 1̲3̲2̲ | 1̲1̲2̲ 3̲5̲5̲ | 6̲5̲1̇ |

妆， 小喜鹊 造新房， 小蜜蜂 采蜜糖， 幸福的生活 从哪里来？

| 1̲5̲6̲1̇ | 3 2̲5̲ | 1̇. 0 | 5̲1̲1̲1̲5̲ | 6̲6̲1̲5̲ | 3̲5̲6̲ 5̲.3̲ | 1̲3̲2̲ |

要靠劳 动 来创造， 青青的叶儿 红红的花， 小蝴蝶 贪玩耍，

| 5̲1̲ 1̲5̲ | 6̲6̲5̲ | 5̲.6̲1̲3̲ 2̲5̲ | 1̇ - | 1̇.2̲̇ 1̲5̲ | 6̲6̲5̲ | 3̲.1̲ 6̲5̲ |

不爱劳动 不学习， 我们大家不 学 它， 要学喜鹊 造新房， 要学蜜蜂

| 1̲3̲2̲ | 1̲1̲2̲ 3̲5̲ | 1̇ 5̲6̲⌒ | 5̲6̲6̲ 1̇ | 3 2̲5̲ | 1̇ - ‖

采蜜糖， 劳动的快乐 说不尽， 劳动的创 造 最光荣。

3. 小老鼠捉迷藏

1=C 2/4

罗晓航词曲

| 5. 1 6 5 | 2 0 | 5. 1 6 5 | 2 0 | 2 5 #4 5 | 2 5 #4 5 5 7 | 1 |

1. 小 老 鼠 捉 迷 藏， 蒙上眼睛、蒙上眼睛 进了
2. 小 老 鼠 捉 迷 藏， 蒙上眼睛、蒙上眼睛 进了

| 2 0 | 5. 1 6 5 | 2 0 | 5. 1 6 5 | 2 0 | 2 5 #4 5 | 2 5 #4 5 6 2 4 |

房， 东 摸 摸、 西 摸 摸， 摸到了 老 鼠 小 伙
房， 东 摸 摸、 西 摸 摸， 摸到了 小 猫 小 尾

| 5 — | 0 1 6 5 | 4 5 6 | 6 — | 7 1 7 1 | 0 2 6 5 | 2 6 5 — ‖

伴， 哈 哈 哈 真开心， 又蹦又跳 直叫嚷 直叫嚷。
巴， 哈 哈 哈 吓得它， 又蹦又跳 叫爹娘 叫爹娘。

4. 铃儿响叮当

1=C 4/4

[美]彼尔彭特词曲
邓 映 易译配

(5) | 5. 3 2 1 5. 5 5 | 5. 3 2 1 6. 6 | 6 6 4 3 2 6. 6 |

1. 冲破大风雪， 我们坐在雪橇上， 快奔跑过田野， 我们
2. 在一两天之前， 我想出外去游荡， 那位美丽小姑娘， 她
3. 如今白雪铺满地， 趁这年青好时光， 带上心爱的姑娘， 把

| 5 5 4 2 3 1 5. | 5. 3 2 1 5. | 5 | 5. 3 2 1 6. 6 |

欢笑又歌唱； 马儿铃声响叮当， 令人精神多欢畅， 我们
坐在我身旁； 那马儿瘦又老， 它命运多灾难， 把
雪橇歌儿唱； 有一匹栗色马， 它日行千里， 我们

| 6 4 3 2 5 5 5 5 | 6 5 4 2 1. 0 ‖: 3 3 3 3 3 3 | 3 5 1 2 3 — |

今晚滑雪真快乐,把 滑雪歌儿唱。
雪橇撞进泥塘里害得我们遭了殃。 叮叮当, 叮叮当, 铃儿响叮当,
把它套在雪橇上就 飞奔前方。

| 4 4 4. 4 4 4 3 3 3 3 | 1. 3 2 2 1 2 5. :‖ 2. 5 5 4 2 1. (5) ‖

我们滑雪多快乐,我们坐在雪橇上。 坐在雪橇上。

5. 爷爷为我打月饼

徐庆东 刘 青词
刘 青 梁寒光曲

1=G 4/4

```
2 2 2 2 3 5 1 6 | 2.  3 2 0 | 6 2 2 1 2 1 6 |
```
1. 八 月 十 五 月 儿 明 呀， 爷 爷 为 我 打 月
2. 爷 爷 是 个 老 红 军 呀， 爷 爷 待 我 亲 又

```
1. 2 1. 0 | 6 2 3 2 3 2 1 | 5 6 2 1 6 6 0 |
```
饼 呀， 月 饼 圆 圆 甜 又 香 啊，
亲 哪， 我 为 爷 爷 唱 歌 谣 啊，

```
6 1 6 2 2 1 6 | 5. 6 5 0 :‖ 5. 6 5 0 ‖
```
　　　　　　　　　1.　　　　　　　　　2.
一 块 月 饼 一 片 情 啊。 心 哪！
献 给 爷 爷 一 片

6. 小伞儿带着我飞翔

电影《巴山夜曲》插曲

白 桦词
高 田曲

1=C 2/4

中速 充满着希望和信心

```
2 6 | 2. 3 | 1 1 2 3 2 | 1 6 | 2 3 6 | 5 5 3 | 2 32 | 1 6 2 3 | 3 — |
```
我是 一 颗 蒲公英的 种子，谁也 不知道 我的 快乐和 悲伤。

```
2. 6 | 1 3 2 | 1 1 2 3 2 | 1 2 | 3 6 5 5 | 3 2 3 2 | 1. 6 | 1 2 3 |
```
爸爸 妈妈 给我一 把 小 伞，让我的 广阔的 天地 间飘　

```
2. 3 5 | 5 — | 1 1 6 | 1 2 3 | 5. 5 3 5 | 2. 6 | 1 3 2 | 1 1 6 |
```
飘　荡。　　小伞儿 带着 我飞 翔，飞翔，飞　　翔，小伞儿

```
1 2 3 | 5. 5 3 5 | 6 — | 6. 5 3 5 | 2 3 5. | 5 — | 5 0 0 ‖
```
带着 我飞翔，飞翔，飞　　　　　　　翔。

7. 剪羊毛

澳大利亚民歌
杨忠杰译词
杨忠杰配歌

$1=C$ $\frac{2}{4}$

愉快、活泼地

mf

3 | 3. 2 | 1 1 3 5 | $\dot{1}$ | $\dot{1}$. 7 | 6 0 | 5 | 5. 6 | 5 3. 1 |

1. 河那边草原呈现白色一片，　　好像是白云从
2. 绵羊你别发抖呀你别害怕，　　不要担心你的

2 | 2. 3 | 2 0 | 3 | 3. 2 | 1 1 3 5 | $\dot{1}$ | $\dot{1}$. 7 | 6 0 ‖

天空飘来，　　你看那周围雪堆像冬　天，
旧皮袄，　　炎热的夏天你用不到　它，

$\dot{2}$. $\dot{1}$ 7 6 | 5 4 3 2 | 1 | $\dot{1}$. 7 | $\dot{1}$ 0 | 2 | $\dot{2}$ $\dot{1}$ | 7 2 |

这是我们在剪羊　毛，剪羊毛。　　洁白的羊毛
秋天你又穿上新皮袄，新皮袄。

$\dot{1}$ 3 | $\dot{1}$ 0 | 6 6 7 | $\dot{1}$ 7 6 | 5 $\dot{1}$ | 5 0 | 3 3 3 2 |

像丝绵，　　锋利的剪子咔嚓响，　　只要我们

1 1 3 5 | $\dot{1}$ | $\dot{1}$. 7 | 6 0 | $\dot{2}$. $\dot{1}$ 7 6 | 5 4 3 2 | 1 | $\dot{1}$. 7 | $\dot{1}$ 0 ‖

大家努力来劳动，　　幸福生活一定来　到，来到。

8. 如果幸福你就拍拍手

[日]木村利人词
有田铃编曲
佚 名译配

1=F 2/4

快板 风趣活泼地

(5̣ 5̣ | 3 — | 3. 23 | 4 3.2 | 121 7̣1 | 2 2.1 | 7̣.5̣ 6̣.7̣ | 1 5̣ |

1 0) 5̣ 5̣ ‖: 1.1 1.1 | 1.1 7̣1 | 2 0 X | X 5̣ 5̣ | 2.2 2.2 |

1. 如果 感 到 幸 福 你 就 拍 拍 手，　　　　如果 感 到 幸 福
2.(如果)感 到 幸 福 你 就 跺 跺 脚，　　　　如果 感 到 幸 福
3.(如果)感 到 幸 福 你 就 拍 拍 肩，　　　　如果 感 到 幸 福
4.(如果)感 到 幸 福 你 就 拍 拍 脸，　　　　如果 感 到 幸 福

2. 21.2 | 3 0 X | X 5̣ 5̣ | 3.3 3.3 | 3.3 3.3 | 4.4 3.2 |

你 就 拍 拍 手，　　　如果 感 到 幸 福 也 应 该 让 大 家 知 道
你 就 跺 跺 脚，　　　如果 感 到 幸 福 也 应 该 让 大 家 知 道
你 就 拍 拍 肩，　　　如果 感 到 幸 福 也 应 该 让 大 家 知 道
你 就 拍 拍 脸，　　　如果 感 到 幸 福 也 应 该 让 大 家 知 道

　　　　　　　　　　　　　　　　　　　　　　　1.3.　　　　　　2.
1 0 7̣.1 | 2.2 2.1 | 7̣.5̣ 6̣.7̣ | 1 0 X | X 5̣ 5̣ :‖ X (5̣ 5̣ | 3 — |

哟， 你 看 大 家 都 在 为 你 拍 着 手。　　　2.4.如 果
哟， 你 看 大 家 都 在 为 你 跺 着 脚。
哟， 你 看 大 家 都 在 互 相 拍 着 肩。
哟， 你 看 大 家 都 在 轻 轻 拍 着 脸。

　　　　　　　　　　　　　　　　　　　　　　　　　　　　　　4.
3. 23 | 4 3.2 | 121 7̣1 | 2 2.1 | 7̣.5̣ 6̣.7̣ | 1 5̣ | 1 0) 5̣ 5̣ ‖ X 0 ‖

　　　　　　　　　　　　　　　　　　　　　　　　　　　　3.如 果 D.S.

注："X"是演唱拍手、跺脚等动作发出的声音。

9. 平安夜

（圣诞歌曲）

[奥]葛路伯曲

$1=\flat D$ $\frac{6}{8}$

行板

（此为简谱合唱曲，歌词如下）

平安夜，圣诞夜，那明月望着你，照着摇篮也照着孩子，甜甜笑脸多么天真，月光伴你入梦啊，月光伴你入梦。

平安夜，圣诞夜，听晚风载明月，要把人间的美好祝愿，带给孩子也带给母亲，洒下无限深情啊，洒下无限深情。

10. 真善美的小世界

(美国迪斯尼乐园园歌)

1=F 2/4

[美]谢尔曼词曲
贺锡德记谱

中速 欢乐、幸福地

(5 5 5 5 | 5 5 5 5 | 5 5 5 5 | 1 3 5 3 1 ♭7 | 1 3 5 3 1 ♭7) 3 4 |
(女)这是

5 3 | 1 2 1 | 7 7 2 3 | 4 2 | 7 1 7 6 5 | 5 3 4 |
欢乐、美丽的小世界,(男)这是甜美、幸福的小世界,(合)呵!

5 1 2 | 3 2 1 | 6 2 3 | 4 3 2 | 5 4 | 3 2 | 1 — | 1 0 |
我们来跳舞, 我们歌唱, 歌唱美丽 小世界。

3. 3 | 5 3 | 4. 4 | 4 — | 2. 2 | 4 2 |
真 善 美 的 小 世 界, 真 善 美 的

1. 1 | 3 1 | 2. 2 | 2 — | 7. 7 | 2 7 |

3. 3 | 3 — | 3. 3 | 5 3 | 4. 4 | 4 3 2 |
小 世 界, 真 善 美 的 小 世 界, 真 善

1. 1 | 1 — | 1. 1 | 3 1 | 2. 2 | 2 3 2 |

5 4 | 3 2 | 1 — | 1 (5 #5 | 6 6 6 6 | 6 6 6 6 |
美 的 小 世 界。

转 1=G

5 5 5 5 | 5 5 5 5 | 1 3 5 3 1 0) 3 4 | 5 3 | 1 2 1 |
(合)这是 欢乐、美丽的

1 7 | 7 2 3 | 4 2 | 7 1 7 | 6 5 | 5 3 4 |
小 世 界, 这是甜美、幸福的小世界, 呵!

```
5· 1 2 | 3 2̂ 1 | 6 2̲ 3̲ | 4 3̲ 2̲ | 5 4̲ 4̲ | 3 2 |
我们 来 跳 舞,  我们 歌 唱, 歌唱 美 丽 的 小 世

⎡ 1 — | 1 0 | 1· 1̲ | 3 1 | 2· 2̲ | 2 — |
⎢ 界。          (女)真  善 美 的  小 世   界,
⎣ 0 0 | 0 3̲ 4̲ | 5 3 | 1 2̲ 1̲ | 1· 7̲ | 7 2̲ 3̲ |
              (男)这是 欢 乐、 美丽 的 小 世  界, 这是

⎡ 2· 2̲ | 4· 2̲ | 3· 3̲ | 3 — | 3· 3̲ | 5 3 |
⎢ 真 善 美 的  小 世   界,       真 善 美 的
⎣ 4 2 | 7̲· 1̲ 7̲ | 6 5 | 5 3̂ 4̲ | 5 1̲ 2̲ | 3 2̲ 1̲ |
  甜 美, 幸 福 的 小 世  界, 呵! 我们 来 跳 舞,
```

第三章 儿童歌曲精选

```
⎡ 4· 4̲ | 4 3̲ 2̲ | 5 5 | 0 5 5̲ | { 1̂ — | 1 — |
⎢ 小 世 界, 真 善 美 的     小     世 界。
⎣ 6· 2̲ 3̲ | 4 3̲ 2̲ | 5̲ 3 | 0   |   3̂ — | 3 — |
  我们 歌 唱, 真 善 美 的   小    世 界。

              { 2̂ 2 | 5 — | 5 — |
                7̲· 7̲ | 1̂ — | 1 — |
```

211

图书在版编目(CIP)数据

声乐/卢新予主编. —3 版. —上海：复旦大学出版社，2021.6(2023.4 重印)
普通高等学校学前教育专业系列教材
ISBN 978-7-309-15689-8

Ⅰ.①声… Ⅱ.①卢… Ⅲ.①声乐-高等学校-教材 Ⅳ.①J616

中国版本图书馆 CIP 数据核字(2021)第 095002 号

声乐(第三版)
卢新予　主编
责任编辑/高丽那

复旦大学出版社有限公司出版发行
上海市国权路 579 号　邮编：200433
网址：fupnet@fudanpress.com　http://www.fudanpress.com
门市零售：86-21-65102580　团体订购：86-21-65104505
出版部电话：86-21-65642845
上海崇明裕安印刷厂

开本 890×1240　1/16　印张 14　字数 394 千
2021 年 6 月第 3 版
2023 年 4 月第 3 版第 4 次印刷

ISBN 978-7-309-15689-8/J·453
定价：48.00 元

如有印装质量问题，请向复旦大学出版社有限公司出版部调换。
版权所有　侵权必究